Ogni giorno vivente è prezioso oltre misura.

活着的每一天都弥足珍贵。

La vita scherza sempre senza accorgersene.

生活总是跟你不经意地开玩笑。

这世上有这么多的想要而不得。

Ci sono così tante cose che si desiderano ma non si possono avere in questo mondo.

Prendere strade diverse con un buon amico.

跟好朋友分道扬镳。

远方的远方，没有人会知道未来……

Nessuno sa dove sarà il futuro…

一个人的小世界

Drawing While Travelling

须臾 * 著绘

XU YU 须臾

中国轻工业出版社

前言

这本书里的插图多是我从 2018 年到 2023 年的手账集合。

30 岁以前，我的人生是在全世界跑来跑去中度过的。

我有一个习惯，去哪儿都要带上我的速写本。跟拍照不一样的是，一个地方如果被画过，那我对那个地方的印象和细节会更加深刻。

我常常一个人旅行。

一个人旅行的好处是无所牵挂，随心所欲，如果能带上速写本，那一定不会有无聊的时刻了。

我在《一个人的意大利》中提到过，在意大利的托斯卡纳度过的 11 个月是我生命里弥足珍贵的一段经历，而在《一个人的小世界》里，我去英国威尔士的农庄度过了心无旁骛的一个月。在农场日日与动物做伴，方知动物都有自己的个性。我在农场被一匹白马羞辱，被公鸡追逐，又去扮演了牧羊犬的角色，真真实实活成了《万物既伟大又渺小》中的吉米·哈里，除了我不会给动物看病。

英国与意大利的气质是截然不同的。英国人安静，话不多，举手投足间都是克制与内敛。英国人极其遵守规则，我从来没有等过晚点超过 10 分钟的大巴，这在南欧是极为罕见的，南欧的车站时刻表会随着驾驶员的心情而改变。英国人做事通常会精确到秒。但有时候也会觉得，英国人做事太刻板了。

欧洲文化差异巨大，南欧的阳光与大海促成了南欧人无所事事的懒散性格。意大利、希腊、葡萄牙和西班牙可是懒人的天堂，阳光沙滩，碧海青天，美酒佳肴，人们还有什么可以努力的理由呢？这也是这些国家经济很多年没有大的发展的原因。这又有什么关系呢，他们开心就好了。

一个民族的性格跟自然地理因素是密不可分的。

往北走，随着阳光一点点减少，雨水慢慢增多，人的性格也开始变得内敛起来，英国的冬天白天极短而黑夜漫长。早晨出门时天是黑的，下班回家天又黑了。夏天的时候则完全相反。英国多雨，气候潮湿，我在浙江的沿海地区长大，很快就适应了英国岛国的气候。

我这个话不多的南方人，还是适合在西欧、北欧生活。

在比利时阴差阳错的邂逅，让我碰到了生命里最美好的爱情。

互补的人容易一见钟情，相似的人适合一起变老。我的父母辈是通过介绍，先有婚姻，再培养感情。这种方法已经不适用于当代的年轻人了。

我不喜欢百忍成双的感情。爱不是忍出来的，它是两个人把最轻松的自己交付彼此，无须多言，已然明了。不论哪个年代，这样的感情都是最好。

共患过难，分享过愉悦，恋爱时幸福感有多少，失恋以后忧郁的心结会加倍，悲伤在胸腔里翻云覆雨，即使这样，我们还是会在爱的时候奋不顾身。而这些，我都将它们转换成图画，记录到我的手账里。这些，都是我人生里珍贵的回忆。

很多事情，如果不用笔记录下来，很快就忘了。人的记忆可一点都不可靠。

我一个朋友的朋友是个狂热的登山爱好者，她在 35 岁攀登珠峰的时候不幸遇难。有人说，这人一点都不惜命，也有人说，为爱牺牲，死而无憾。人这一生，应该要有点热爱的东西，哪怕是热爱走路。

人生有很多种，有些人是学习的一生，有些人是赚钱的一生，有些人是安稳过家的一生，有些人是流浪的一生，有些人是为学术奉献的一生，有些人是游戏的一生。人生没有对错，只要愿意为自己的选择埋单。

鸡无法预测鸡蛋的命运，是顺利孵化，还是会变成煎蛋饼？没人知道将来会怎样，不如嘟起嘴，吹着口哨，轻松一点，放手去做吧。正如《白日梦想家》里的沃尔特那样，做个三有青年：有魄力，有勇气，有创造力。

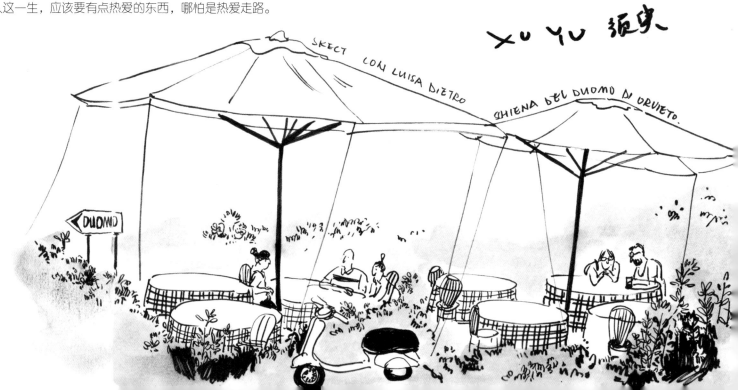

目 录

contents

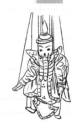

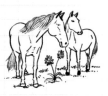

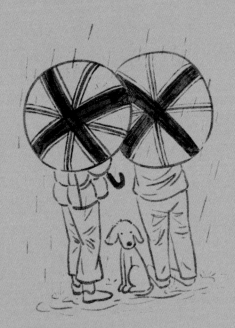

1

大不列颠的凄风苦雨

英国全称大不列颠及北爱尔兰联合王国，首都伦敦人种繁杂，有接近一半是外来人员，这是一个文化多样的大杂烩。作为一个外国人，一秒就能融入其中，大街小巷里能听到世界上各种各样的语言。

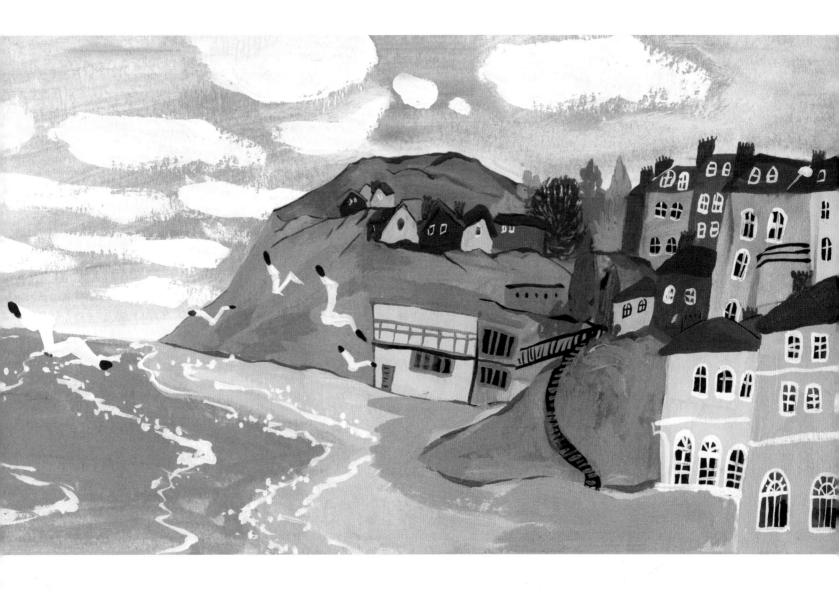

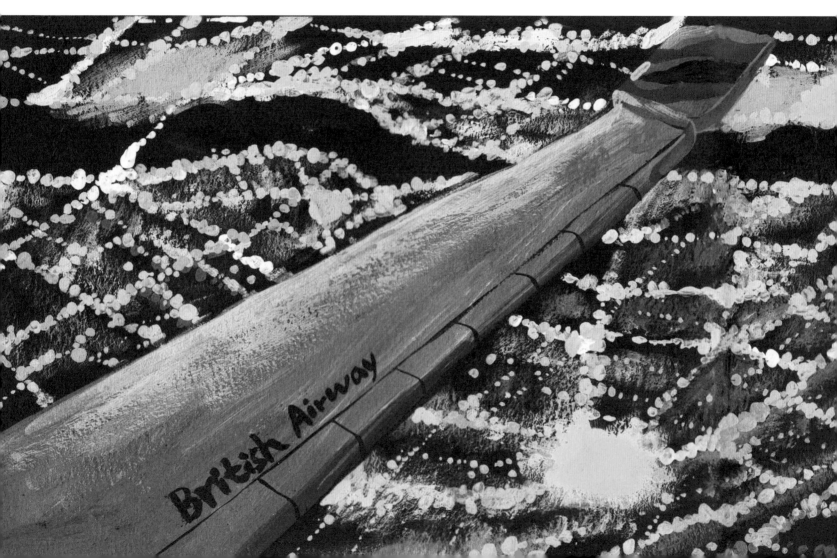

30岁重启的人生

　　在这个喧嚣的社会，人们时常感到时间的紧迫，仿佛错过年轻时的种种可能性就再也无法弥补。然而，我要告诉你，从30岁开始并不晚，30岁更应该被看作一个全新的开始。我就是在30岁的时候，放弃了家里的一切，只身前往8205公里外的英国。除了勇气，我一无所有。

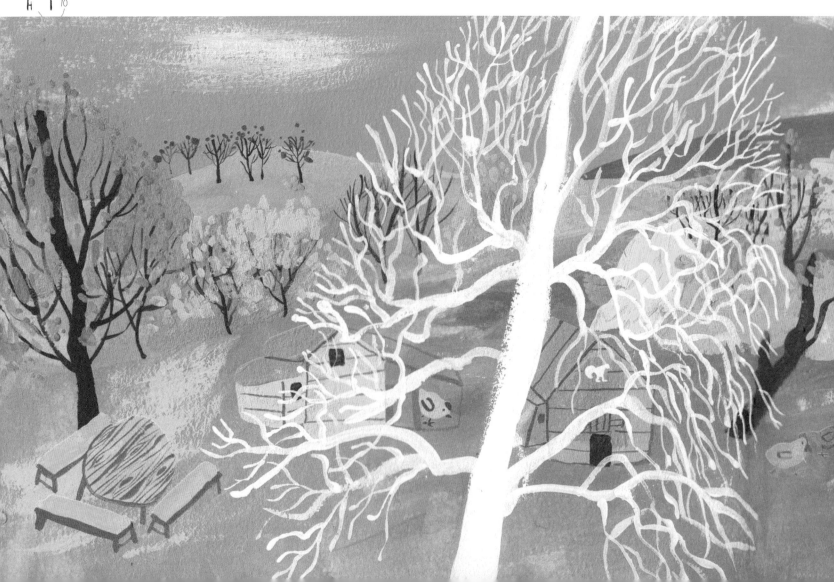

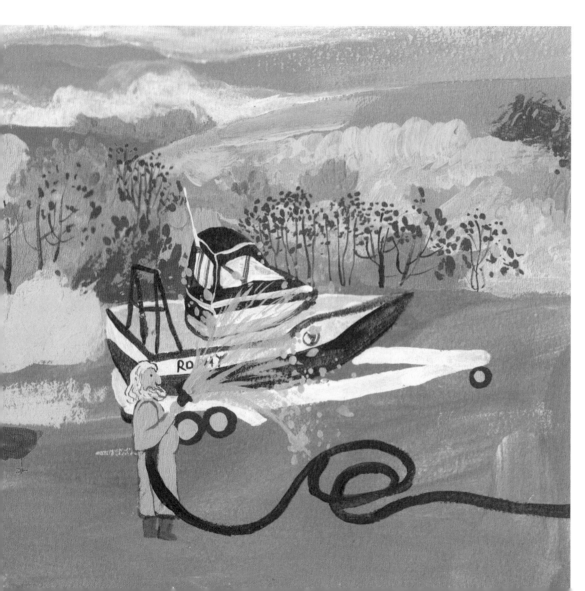

被孤立的农庄

 农庄在威尔士卡马森的一个完全被孤立起来的绿地，打开地图一看，方圆5公里内没有人家。我坐火车到卡马森，农场主Nikki来接我，驱车45分钟，一路风景甚好，不是国家森林公园，就是绿草地上成群吃草的羊。

 我当志愿者的第一项工作是在赛马场拔草。

 这对从小在农村长大的我来说不是什么难题。进入秋季，威尔士的雨水增多，土地泥泞，马场的马就停止工作了，赛马场杂草丛生。

 第一天我在马场工作了6小时，一来第一天工作精力充沛，二来我也想表现得好一些，让农场主对我有个好印象。

—— 大不列颠的季风苦雨 ——

马场在这个季节特别泥泞，杂草们开心坏了，把根深深地往地下扎，有些难拔的，根扎到地下20公分也得连根拔除。第一天我在马场蹲了6个多小时，第二天浑身酸痛。没适应干农活的我们这一代，生活得实在是太幸福了。

这个赛马场的草我陆陆续续干了一周才拔除干净。没我起初想象的那么容易。半个月后又长了一些杂草，于是需要返工，再除一遍。

第一天工作的时候我从早上九点干到中午十二点，又从下午两点干到五点二十才休息。我回去见Nikki的时候，她的第一反应是指着她的手表说："你工作的时间太长了，你是来当志愿者的，我没有给你发工资，你不应该工作这么长时间。"

我心里想着，你给我提供了食宿，英国的住宿可是很贵的。但是想归想，如果对方没有要求的话，我还是会选择偷懒，加上威尔士雨水特别多，下雨的时候，我也不工作，会有很多时间做自己的事情。所以，对在农场当志愿者这份工作，我是十分满意的。Nikki也常常跟我强调"Working but Enjoying"（要工作，但是也要享受生活）。

现代人似乎并不懂得平衡生活与工作之间的关系，或许是工作的压力让他们没有办法兼顾生活本身。

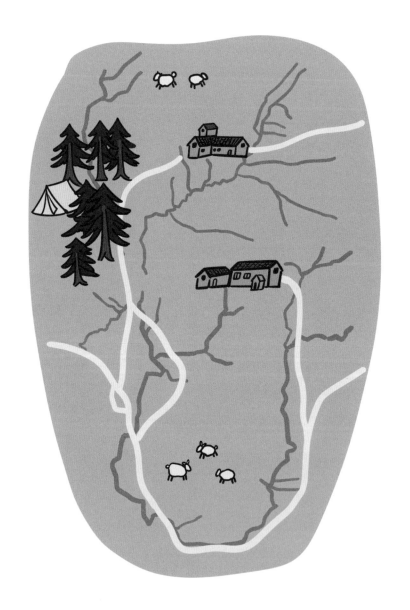

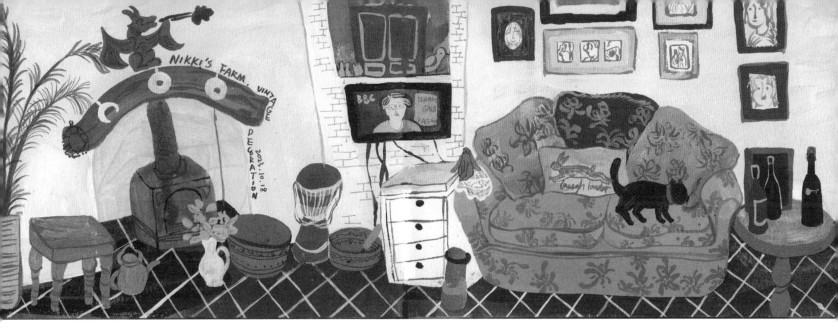

我心里万分感激这对农场主夫妇。心想，平日里一定多行善事，攒来的好运一定会有回报。

后来，我又做了清理马厩，刷马披风和铁蹄链，喂马，清理马粪的工作。每样工作都是看起来容易，做起来才发现处处有门道。当然，做这些工作的体力支出都是巨大的。万万没想到，有一天我成了"弼马温"，平日里从不向任何事情俯首称臣的我，这一次向马深深地低头。

曾经听说过"我们要像牛马一样工作，做牛做马"之类的话鼓励人们勤劳奋斗，现在我才知道，马儿的金贵生活是需要人类服侍的，马儿在这里的地位就跟熊猫在中国的地位一样，在这里做一匹马，可真是逍遥自在，怡然自得。

我在这里干活的日子，自然比平时会多吃几碗饭，确切地说，是多吃了几个汉堡包和三明治。这里人吃饭如此简单，省力，又健康。

总之，在农场的生活还算顺利，只是一年365天里300天都在下雨。不过我已经懂得欣赏雨声的美妙以及雨后彩虹的浪漫。

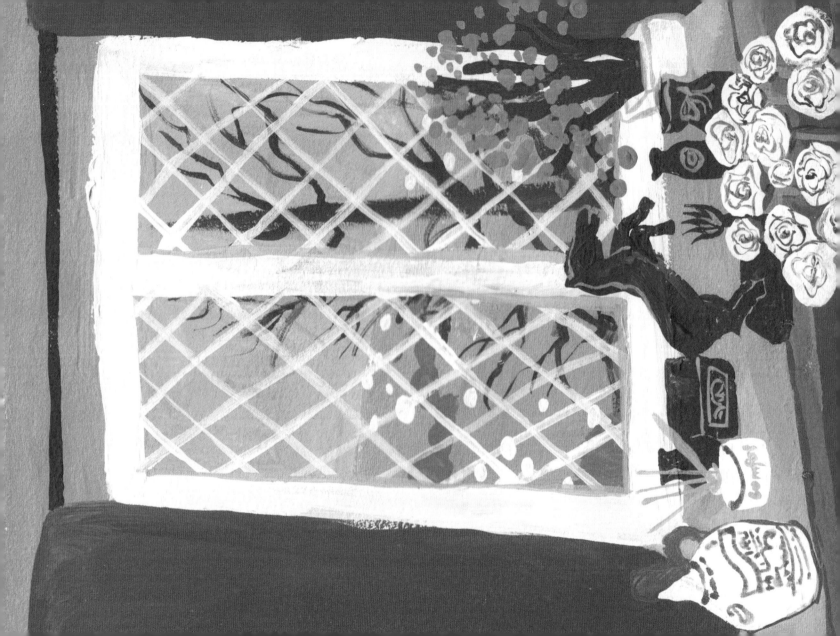

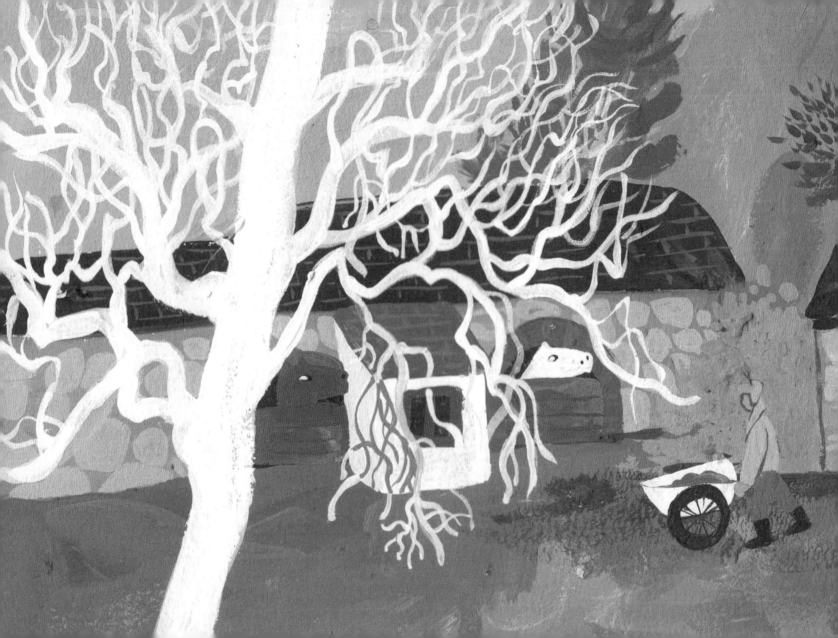

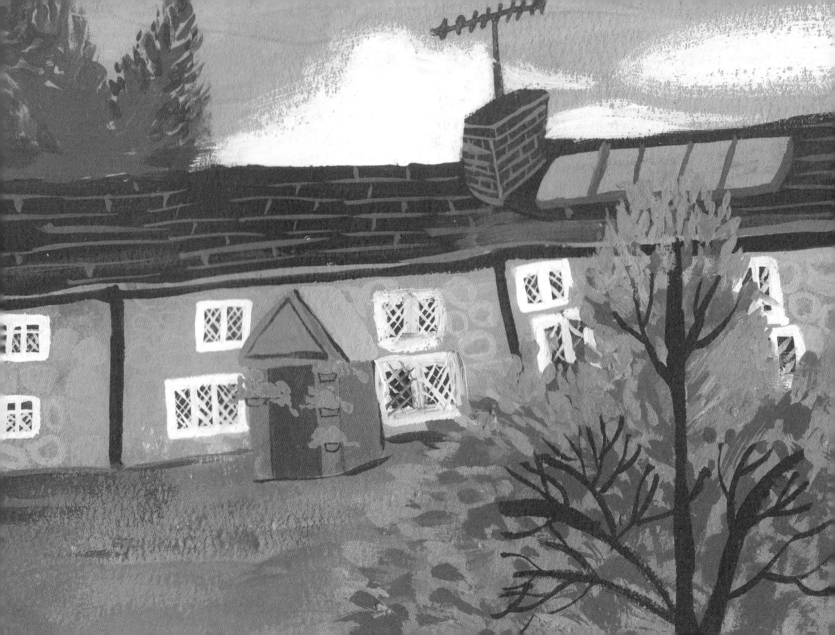

2023. 11. 12.

Welsh Quilts

Town Hall Lampeter Ceredigion SA48 7BB
www.welshquilts.com quilts@jen-jones.com
01570 422088/480610

Snowy (2010) 14.1hh 13yrs

一匹有脾气有个性的马

2023-11-07

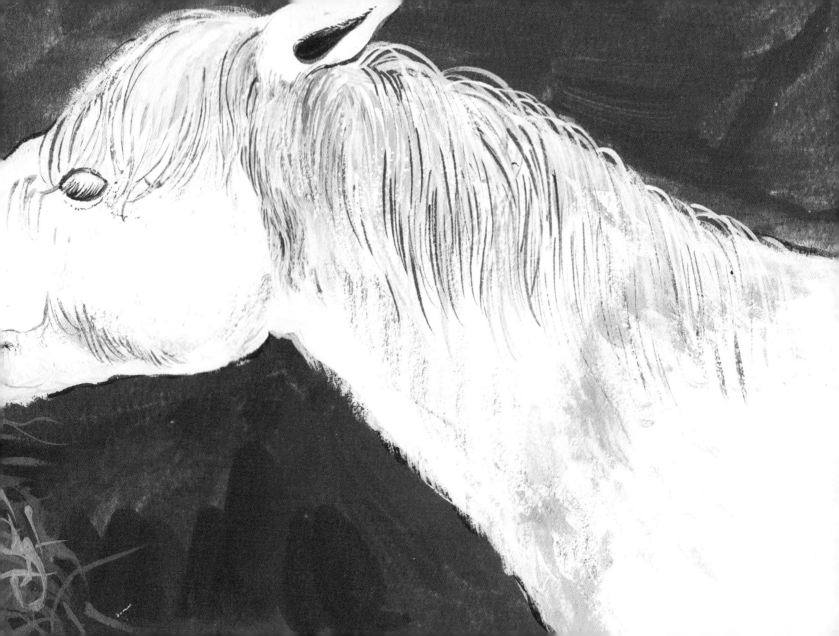

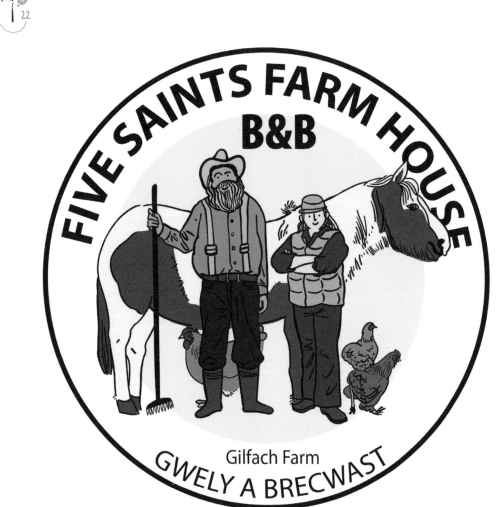

Nikki的马

　　Nikki年轻的时候是专业的马术训练员。她热爱马，7岁的时候她就开始与马打交道，后来念了马术学校。但她不是只与马打交道，她年轻的时候读过护士、室内设计专业，学过许许多多其他知识，"折腾"了一番以后才决定到威尔士的农场养马。

　　说起马的时候，她会滔滔不绝。

　　她告诉我，每个动物都有自己的脾气。马的脾气跟猫像，傲慢又追求自在，想跟人亲近的时候会主动挨过来求抚摸，不需要人的时候，又不会正眼瞧人。

　　农场里的每一匹马都有自己的名字，每个名字下面还有它们的档案，包含了它们的身材体型、年龄、性别、脾气、是否退休等。

最有个性的是一匹叫Snowy的马。

Snowy是匹白马，不，它是一匹以为自己是个人的高傲的白马。因为从小失去了妈妈，靠人工奶嘴喂大，所以它自以为是个人，常常跟农场主发脾气，农场主叫它往东，它就偏偏往西，脾气倔得似牛而不是马。

这些马儿现在也不赚钱。

这个农场也不赚钱。

马儿成天慢慢悠悠晃荡在草地上吃草，与蓝天、白云、雨水作伴。威尔士的雨实在是太多了，一年中有9个月都在下雨，因为地面泥泞，马儿在九月以后就不上路跑了，要到次年五月，雨水少了，泥土结实了才能再出门。本来农场主每年夏天都会有马术课，但因为不断有学员从马背上跌下来，农场主要支付的保险费远远超过了做课程赚的钱，服务不满意还要被起诉，所以，后来马术课也停了。到现在，农场里的8匹马完全不工作了。

Tom是农场主NIkki的孙子，从小热爱户外活动，他没办法做朝九晚五的工作，他很擅长体力活儿。有时候他会做一些花园里的工作，威尔士的经济没有其他地区好，请园丁很贵，等到圣诞节的时候，他就会去帮忙砍圣诞树，他干活儿很利索，会赚很多钱，他会拿赚来的钱去加拿大滑雪。他喜欢一切户外运动。

人间很长，人生很短，能做点自己喜欢的事实在不容易。如果有，必当好好珍惜。

大不列颠的来风苦雨

一个农场容不下两只公鸡

　　说起这群鸡，也有一个有趣的故事。大黑Baldric是只老公鸡，它总是一个人，不，是一只鸡出行，每每我见到它时，它总是自己在田野里散步，在马圈里散步，再不就是跟在我后面，我翻土，它找蚯蚓吃。

　　画面右边的群鸡虽然品种不一样，但总是黏在一起出行。有一天我问Nikki为啥独独大黑Baldric不入群，她说，Baldric老了，8岁了，一群鸡里面只允许一只雄鸡做领袖，大花是现在的领袖，正值壮年。Baldric曾经是领袖，现在退休过它的老年生活去了。

　　真是没想到，一山不容二虎，原来一群鸡也容不得两只领头公鸡。

• Baldric

an old rooster

Once he was the

However, when

ooster arrived, the so goes anywhere alone, eating and playing

.. and Baldric Since then . Baldric

goes anywhere alone, eating and playing

by himself. The yellow, younger rooster

became the King within this chicken group.

17-11-2023 GILAH FARM

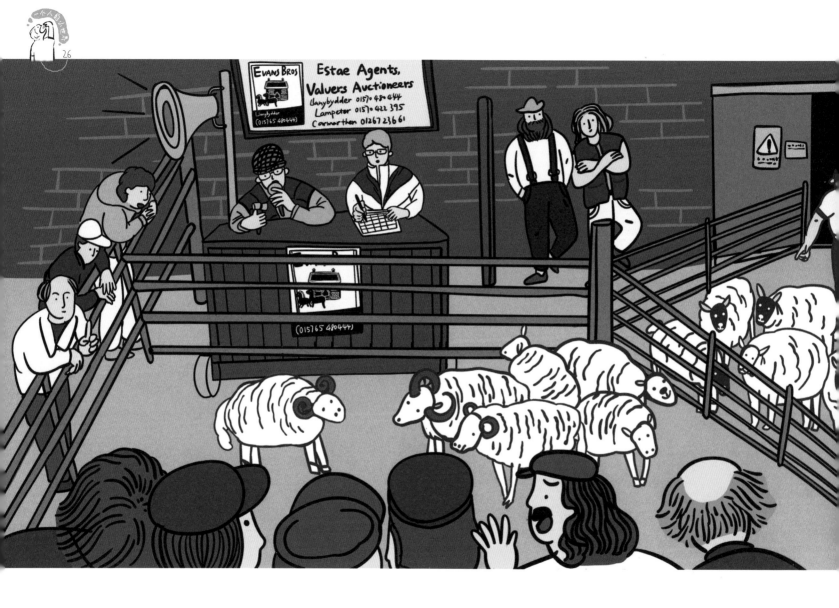

威尔士地道的拍卖羊文化

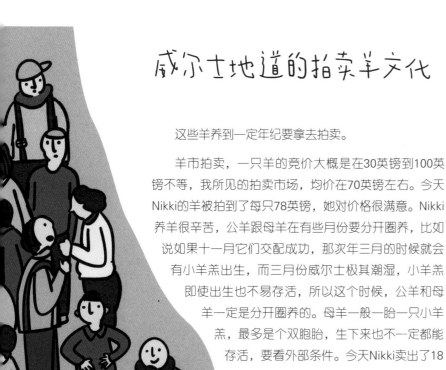

这些羊养到一定年纪要拿去拍卖。

羊市拍卖，一只羊的竞价大概是在30英镑到100英镑不等，我所见的拍卖市场，均价在70英镑左右。今天Nikki的羊被拍到了每只78英镑，她对价格很满意。Nikki养羊很辛苦，公羊跟母羊在有些月份要分开圈养，比如说如果十一月它们交配成功，那次年三月的时候就会有小羊羔出生，而三月份威尔士极其潮湿，小羊羔即使出生也不易存活，所以这个时候，公羊和母羊一定是分开圈养的。母羊一般一胎一只小羊羔，最多是个双胞胎，生下来也不一定都能存活，要看外部条件。今天Nikki卖出了18只小羊羔，现在她的农场里还有18只母羊，3只公羊，明年会有新的小羊羔，小羊羔长到6个月大，就可以拿去市场拍卖了。

养羊不仅麻烦，花费也很多。Nikki说，去年她的羊生病，她给羊买一小瓶药水花了35英镑，今年这个药水涨到71英镑，所以她的羊卖到每只78英镑是理所应当的。我甚至觉得这个价格还是低了。

Nikki告诉我，早些年，羊毛也可以卖，但现在人们喜欢用棉花等植物来做衣服，羊毛就不值钱了。现在给一只羊剃羊毛要75英镑，而剃下来的毛可能只卖5英镑，没人会做这种亏本买卖了。

我思忖着，我们去超市买羊肉，一小盒的价格在10英镑左右，那么一只羊可以被分成多少盒呢？Nikki说，羊卖出去，会分不同的部位进行包装，腿部的肉会贵一些，羊肚子则比较便宜，羊头、羊尾巴会被做成猫猫狗狗的食物。物尽其用，就英国的物价而言，浪费总不是件好事。

看着羊圈里的羊羔眨巴着又圆又大的无辜的眼睛，完全不知道自己是待宰的羊羔，我心里又产生几分怜悯。

看着农场里的小动物们，仿佛自己眼前在上演《万物既伟大又渺小》电视剧里的场景，生活似乎有点不真实。

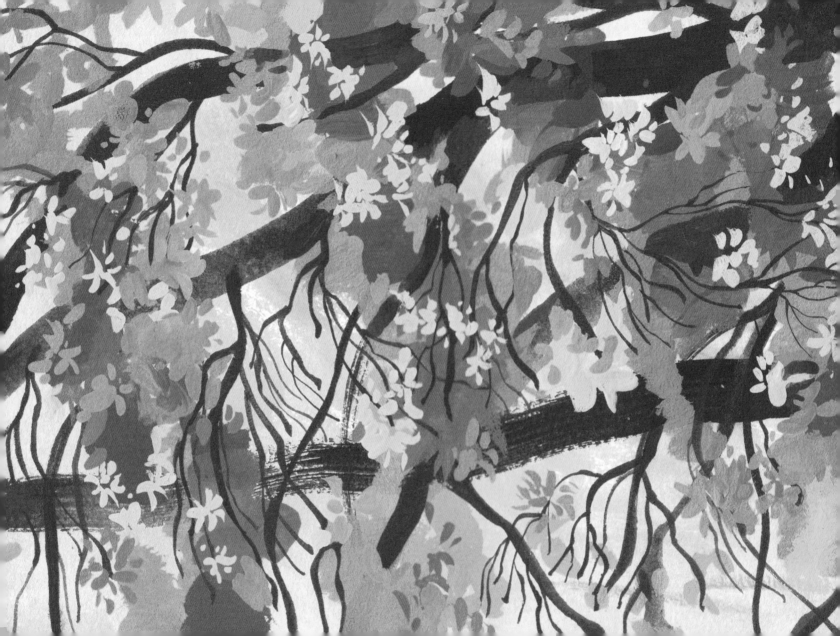

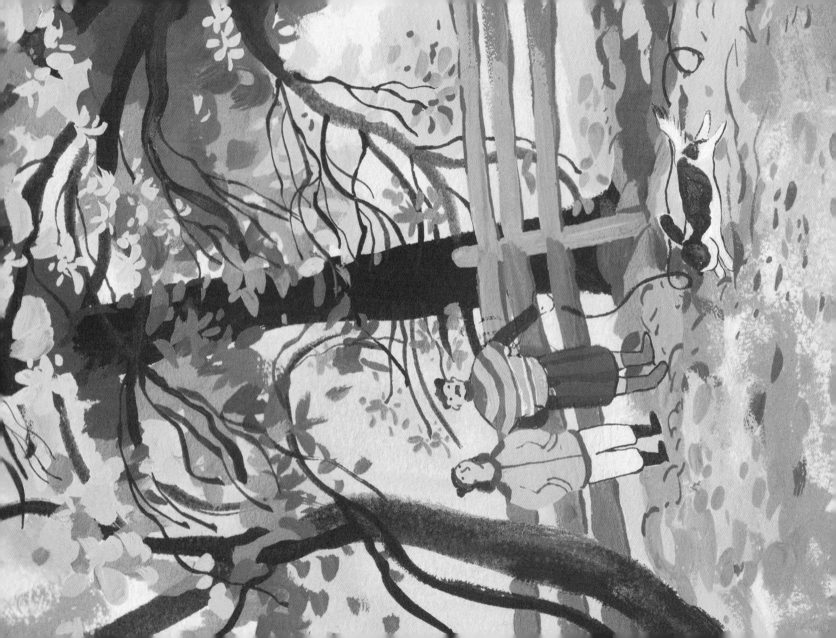

杰克

杰克是农场主夫妇的孙子，今年25岁。

他从15岁开始，就靠自己在这个社会生存了。他从小就知道怎么在这个社会生存。

杰克还小的时候，常常不满于在农场帮忙而得到微乎其微的报酬，于是他想了个法子赚小钱。他每天都有祖母给的固定零用钱，不多，刚刚够买一顿中饭加一点小糖果。他偏不用这钱买饭，他用这钱买大块的巧克力，然后把大块巧克力分装成小包装，售卖给同学，这样他就能赚差价。至于自己的中饭呢，他从家里带饭。

他很小的时候就学会了做生意。

他身材高大，直挺挺跟一根棍似的，长到1.85米，他的生活经历远远超过了我少年时代所能够承受的，这要从他15岁时离经叛道的出走说起。

杰克自8岁起就跟祖父母住在农场，农场附近是野生菌子生长的好地方，农场的少年从小看懂了这一点，他从山上摘来野菌子，带去学校卖。这事让农场主知道后，他被罚禁足6个月。6个月的时间，他的活动范围只能在卧室、厨房和卫生间。6个月后的一天，他突然觉得自己受够了，于是他做出了人生中第一个至关重要的决定：离家出走。

离家出走当然不会一帆风顺，15岁的少年能有什么钱呢？于是他去大马路中间拦过路车，运气不错，他总能碰上愿意载他的人。他第一次出走的时候，司机师傅载他到卡迪夫，卡迪夫距离农庄大概120公里，不幸的是，他在卡迪夫被警察套着手铐带回农场了。

第二次逃走，他直接搭顺风车去了270公里外的伦敦。这一次，他一帆风顺，万里无阻。

从此以后，他扎根伦敦，已经10年了。

想想，15岁的我还在题海里苦苦挣扎，为着未知的将来焦头烂额，想着若能金榜题名，或许将来能找个好工作，成为一个被大众定义的成功的人。

我忘记了，最应该成为的是真真正正的自己，不是别人眼里的我，更不是父母眼里的我。

我跟杰克的人生在25岁以前是截然不同的。

杰克20岁的时候已经拥有丰富的工作经验。

他曾在一个远离市区的城堡酒店当过3年厨师。他当厨师的时候，酒店给员工提供了宿舍，他嫌弃酒店提供的房间没有窗户，于是

进城买了顶帐篷，在城堡旁边小山丘上扎营睡了3个月。冬天冷，他就买了个烧火的暖炉，给寒冷的帐篷带来点温度。

现在，他的工作是油漆工。我问他，为什么放弃自己热爱的厨师工作转行去当油漆工了，他很认真地回答说："每次我做出一顿色香味俱全的大餐以后，自己就完全失去了食欲，这是作为厨师最离谱的地方。我把这个梦想保留着，有一天，我会拥有一辆自己的移动小车，我会开着这辆移动小车到全世界卖我独一无二的美食。"

这是他选择不再做厨师的理由。

我们常常需要尝试，才能知道自己不喜欢做什么。我在大二的时候用了1个月的时间在一家设计公司坐班实习，那1个月让我清楚了自己不喜欢做什么。

关于杰克后来为什么又选了油漆工的工作，因为他的右脚在一次罢工中受伤了，医生告诉他再也站不起来了，他不信，他开始很认真地做复健，结果他真的可以再次走路，只是不能做剧烈运动，而做油漆工似乎不太要求腿上的力量。

"你为了当油漆工学习了多久才拿到资格证书？"

"证书？干这行不用证书，我第一天去干活之前都没碰过油漆。我就是找了个油漆公司，跟他们乱吹一通，说自己有多在行，他们就让我去工作了。

"结果我第一天去工作的时候，整个人都懵了，完全不知道要怎么干这活儿，于是我一边看视频学习，一边就开干。刚开始几个月多少会受点责备，后来就好了。"

他说起自己的经历时从来都是漫不经心，而我已经在旁边张大了嘴。

他跟我说了很多离谱的故事，离谱到我以为自己在听虚构的故事，而这只是杰克真实生活的一小部分而已。

这时我想起来，曾经有人问我，是什么能让你在全世界流浪，我想了想，可能是我没有想那么多。就像杰克离家出走的那一天，他从来也没想过离家出走的那个晚上他会睡在哪里。

而我，可能只有杰克十分之一的勇气吧。

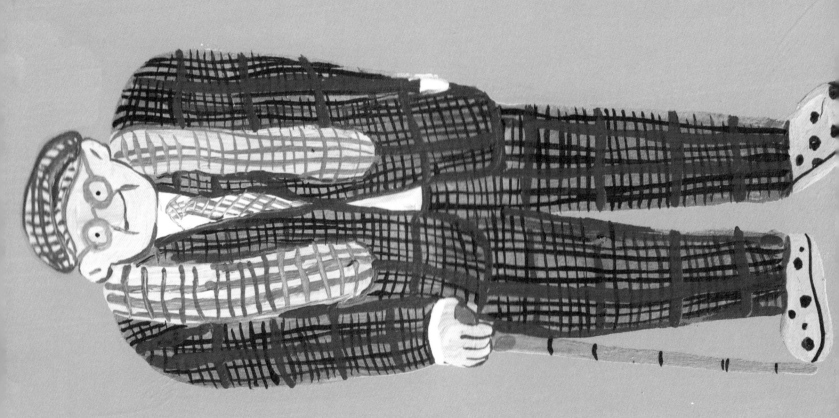

Keven让人伤心的儿子

Keven是我住在诺里奇时的邻居。他住楼上，我住楼下。我初来乍到时，在我的小院里享受晚餐，头顶上一个老头探出头来跟我打招呼。

"你是新来的吗？"

"嗯，我刚搬到这儿，今天是第二天。"

说完他关上窗，一分钟后，他出现在小院跟我寒暄起来。

看起来，他好像很久没有说话了。因为他讲起话来滔滔不绝。

"我有两个儿子。嗨，不过我不跟他们联系了，他们总是来向我借钱，借了钱从来不还。

"有一次，我们吵得很厉害，他一拳过来把我的肋骨打断了两根。后来我们就不说话了。直到有一天，我接到电话，他来跟我道歉了。不过他才不是真心实意地道歉，是没钱了。他没钱的时候就想起我了。"

"那你一定很伤心吧？"

老头子的双眼圆滚滚的，转了几圈，突然就红了。

"我的伴侣去世得早，那个时候俩儿子还不及我的腰高，我很难过，经济上也有困难。当地政府机构给了我两个选择，要么我来抚养两个儿子，他们会给我一个小房子，或者，他们把我的两个儿子带走，由福利院继续抚养。我当时很穷，我妈妈说：'把他们留下吧，我帮你。'妈妈给了我很多帮助，是妈妈和我一起把他们养大的。"

他确实很久没有讲过话了。

"这个过程一定很艰难吧？"我说。人到30岁，我大概是能对生活的不易共情了。

"太难了，养儿子是一件非常辛苦的事。他们的妈妈43岁的时候就走了，哮喘。医生很早就告诫她，不戒烟的话，总有一天会危及生命。她不听，直到有一天，她的哮喘再次发作，那次倒下就再也没站起来了。你瞧，人为了一时的快感，总是考虑不到未来，这会吃大亏的。"Keven讲起来的时候，似乎已经不难过了。

他可能已经习惯了，不靠谱的儿子，伴侣的早逝，还有生活里的种种不如意。

即使这样他也在慢慢生活，就像《一个叫欧维的男人决定去死》里的欧维，只要人活着，就总有活下去的意义。

英国的海边古着店

在英国，所谓的古着店其实就是慈善商店（charity shop），慈善商店是由慈善机构运营的二手商品零售店。这些商店的主要目的是通过销售捐赠的二手物品筹集资金，然后将这些资金用于慈善事业和社区服务。

慈善商店不仅是一种可持续的慈善筹款方式，也为购物者提供了物美价廉的二手商品。如果你有足够的耐心，常常可以淘到价廉物美的东西。有一次，我的好朋友用10英镑淘到了一个青花瓷盘子，拿回国后被专家评估出来的价值是两万人民币！

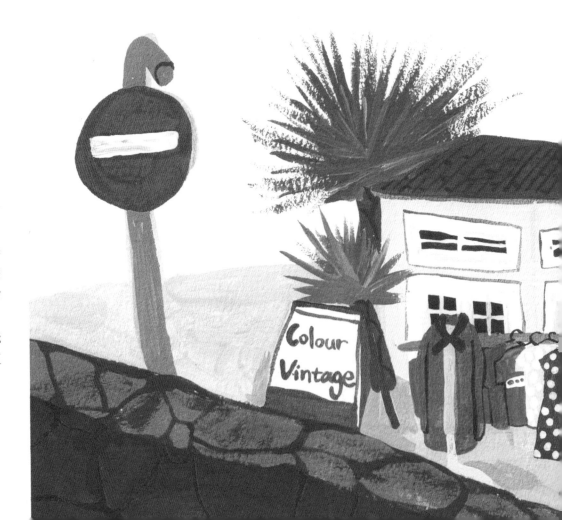

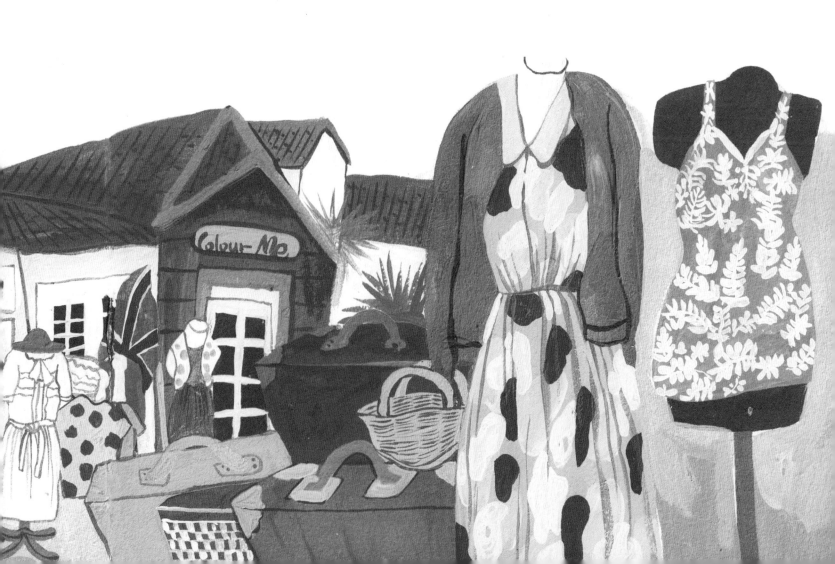

诺里奇市区的五彩房子，正售卖着春天的颜色。

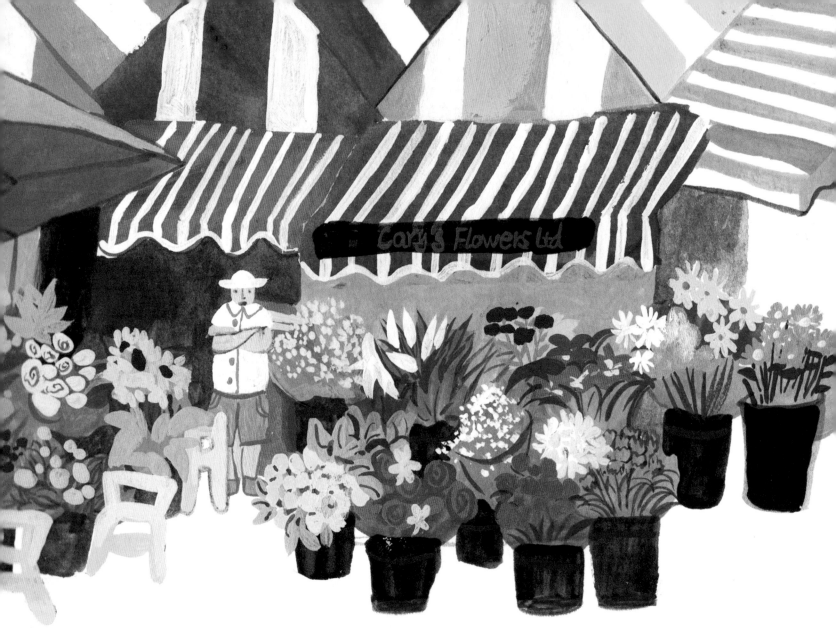

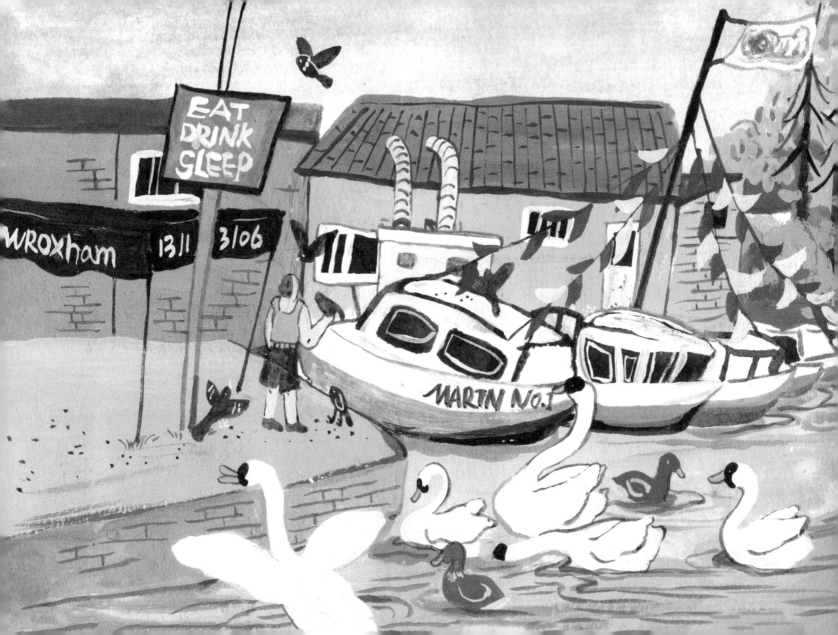

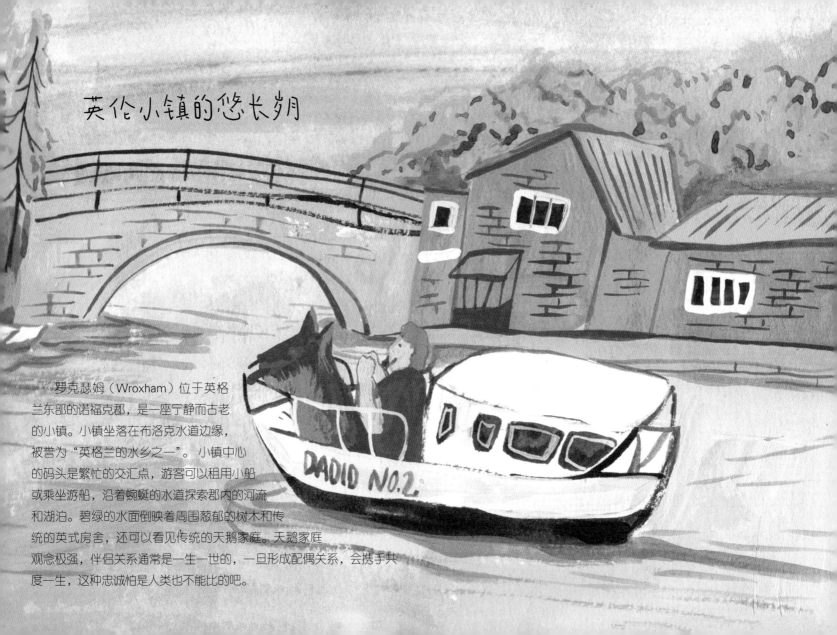

英伦小镇的悠长朔

　　罗克瑟姆（Wroxham）位于英格兰东部的诺福克郡，是一座宁静而古老的小镇。小镇坐落在布洛克水道边缘，被誉为"英格兰的水乡之一"。小镇中心的码头是繁忙的交汇点，游客可以租用小船或乘坐游船，沿着蜿蜒的水道探索郡内的河流和湖泊。碧绿的水面倒映着周围葱郁的树木和传统的英式房舍，还可以看见传统的天鹅家庭。天鹅家庭观念极强，伴侣关系通常是一生一世的，一旦形成配偶关系，会携手共度一生，这种忠诚怕是人类也不能比的吧。

"喵星球"的猫回归了"喵星球"

我住在诺里奇时遇见一只狸花猫，第一次见它时，它跟跟跄跄地走在磨坊街的走道上。瘦骨嶙峋，看起来就要驾鹤西去了。我心生怜悯，蹲下来摸摸它，它友好地贴上来，也不乱蹭，一阵亲昵之后又蹒跚地走在人家的阳台边上。

第二次见它，是我跟朋友从市区回来的路上，这一次，它蜷成一团在阳台上睡觉。

"啊，又是它！"我惊喜地跟朋友说。没想到一出声，吵醒了它。它站起身，蹒跚地走到我们跟前，我再去摸摸它的脑袋，从袋子里拿出一些华夫饼给它吃。它很瘦，皮囊下的骨头清晰可见。我心想，要不把它送去流浪猫救治中心吧。

这个时候抬头看见人家阳台的栅栏边贴着一张纸：

我的名字叫PJ，我通常坐在楼道口跟行人打招呼。

我19岁，很瘦是因为我有甲亢，但我的主人把我照顾得很好。我也很喜欢我的兽医，从我被收留以后，我就经常去见她。

所以请不要担心。我不喜欢戴项圈。有人以为我是一只流浪猫，但我向你保证，我真的被照顾得很好。

我们转身要走，又见它去蹭其他路人了。

后来，我每次夜跑都选这条磨坊街，为的就是能跟它打个招呼。

再后来，我夜跑路过那里很多次，再也没看见过它了。

生老病死的那些事就发生在朝朝暮暮。

它大概是回它的"喵星球"做快乐神仙去了。

2
两个人的比利时

比利时是一个小而多元化的国家，首都布鲁塞尔的博物馆和美术馆里旁白注释常常要用三种甚至四种语言。比利时的春天，角角落落都是花香与美妙。我在这里遇见了爱。

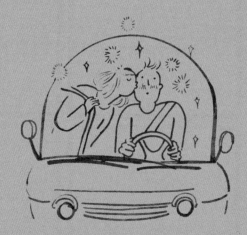

两个人一走
闪闪发光

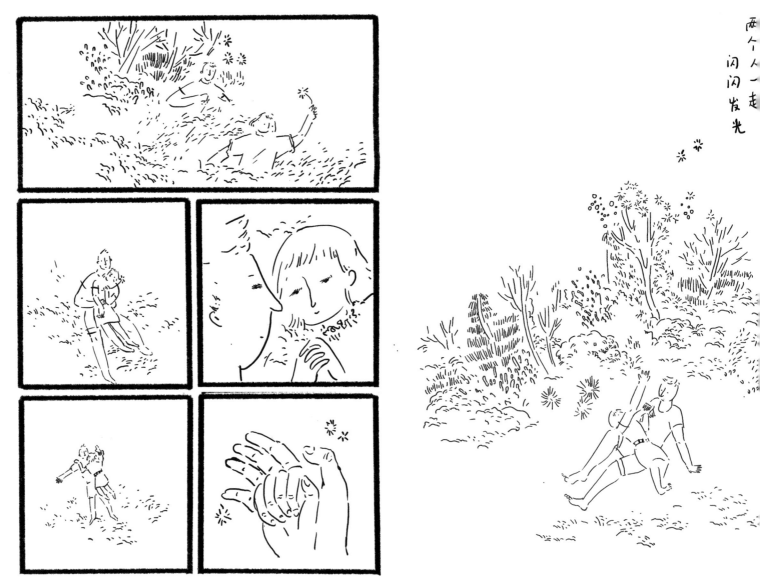

怦然心动

遇见大卫是2019年春天樱花开满树的时候。

故事是从我在西欧旅行开始的。

我出去流浪，欢喜遇见有趣的人和事，景点打卡是不重要的。

我当时在布鲁塞尔，想着要去安特卫普，订民宿的时候系统给错了地址，平日里检查再三的我偏偏这一次没有检查。就在去往安特卫普的前一天晚上，我打开谷歌地图，发现我预订的地址并非安特卫普，而是一个叫瓦夫尔（Wavre）的地方。我惊讶了一会儿，顺手看了爱彼迎房主分享的图片：那是一个被郁密森林环绕的别致大别墅，房间是一间阁楼，墙上手绘了一棵大树。

或许住进这个森林小屋也不错。于是，我改变了去安特卫普的计划，转身去了这个森林小木屋。我从来都是个随遇而安的人。

故事就是从这样一个疏忽，阴差阳错地开始的。

我觅着爱彼迎的地址找过去，给我开门的是个年轻小伙，二十出头的样子，肤色白皙，碧眼，浅咖色头发，一脸羞涩。我心里估摸着，怕不是主人不在，他儿子来给我开门吧。

进门以后，按照一般民宿的规则，理当是先给我介绍厨房、卧室、卫生间等，他倒好，给了我钥匙就不再多说一个字。也不知道是不是因为太害羞。这么羞涩的欧洲人，我倒真是第一次见。

这里四面环树，环境十分清幽，清晨醒来可以听见鸟鸣，正值比利时的早春，花团锦簇，是美好的季节。

想要去镇上买些吃的，但路途遥远，刚好小伙要出门，就搭了他的车，两个人开始胡诌起来。

"我可以问你的年龄吗?"看他一副高中生的模样，我实在好奇。

"我29。"他想了想说，"不……已经30了。"

"30! 你30了! 所以你就是房东!"我没好意思告诉他，我以为他是房东的儿子。

他很腼腆地笑笑，也不多说话。

这样金发碧眼、性格腼腆的男孩让我想到了《面纱》里的沃特医生，温柔得有些动人。这个时候会暗暗大叹两声：哎，叫你当初没好好学英语，连搭讪的机会都没有。

我平时住在意大利，个性张扬、张口吧啦吧啦讲不停的欧洲人随处可见，这个话不多的比利时人瞬间就引起了我的注意。

下午我跑到他家院子里画画，绿色的大草坪配着早春的花红柳绿，葱葱茏茏的绿色生命环绕，他穿着粉色的T恤向我走来，心神恍惚间，以为那就是我的白马王子。

"我想你需要这个。"他帮我把毯子在草地上铺开来。

我心里的千万只小鹿乱撞。

那天晚上，并没有发生特别的事情。第二天，我需要回到布鲁塞尔才能继续我的旅程，瓦夫尔这个地方太偏，到布鲁塞尔要倒车才能到。我问他是否可以送我到市区火车站，他轻轻地应了声好。他说他

 46

在跟Tinder上一个女孩约会，明天是他们第一次见面，约在比利时植物园，刚好跟我同路，他问我要不要跟他一起去植物园。我想着反正我们也就见这一次，当会儿电灯泡也没啥。

第二天，我们就出发了。

路上他先是沉默，然后提了一些私人问题。

"你有男朋友吗?"他问。

"没有。"

"那你有女朋友吗?"他似乎要确定什么。

"没有。"说完我又补了一句，"那你喜欢男人吗?"

他神秘地笑笑，继续开车。

到了植物园，我见到了他的约会对象，为了避免当电灯泡，我尽量在离他们10米开外的地方。

植物园很漂亮，我们很开心地逛完了。随后他把我送去了火车站。

后来我坐火车去了布鲁日，以为事情就这样结束了。毕竟我还没有跟哪个爱彼迎的房东成为过朋友，浪漫的爱情故事在我脑海里上演了一遍，但也没有更多的想法了。

我在布鲁日游玩的第二日，突然收到大卫发来的信息。

"嗨，今天玩得怎么样?"

"还不错哦，你跟那女孩玩得怎么样?"

"她人很好，又年轻，只是我也不知道为什么我现在脑海里想的是你。"

我当时想，又是一个乱搭讪的花花公子，欧洲人的嘴果然是颗骗人的糖。

我回到博洛尼亚继续学业，他时不时在脸书上给我发信息，我并没有过多回应。

直到那年夏天，他突然发来信息问："我可以来博洛尼亚看你吗?"

我有点出乎意料，碰巧的是，我室友刚好在巴西旅行，这样他的房间就空出来了，这比利时小哥过来刚好有地方住。

于是我说："好的，那我可以做你的导游。"

那年夏天，他坐了一辆日行20小时的大巴，从布鲁塞尔到博洛尼亚。故事就这样开始了。

夏天的比利时，处处是绿色的。最近的日子，就像住进了《普罗旺斯的夏天》，惬意而舒适。
人生得意须尽欢，分秒都要珍惜。

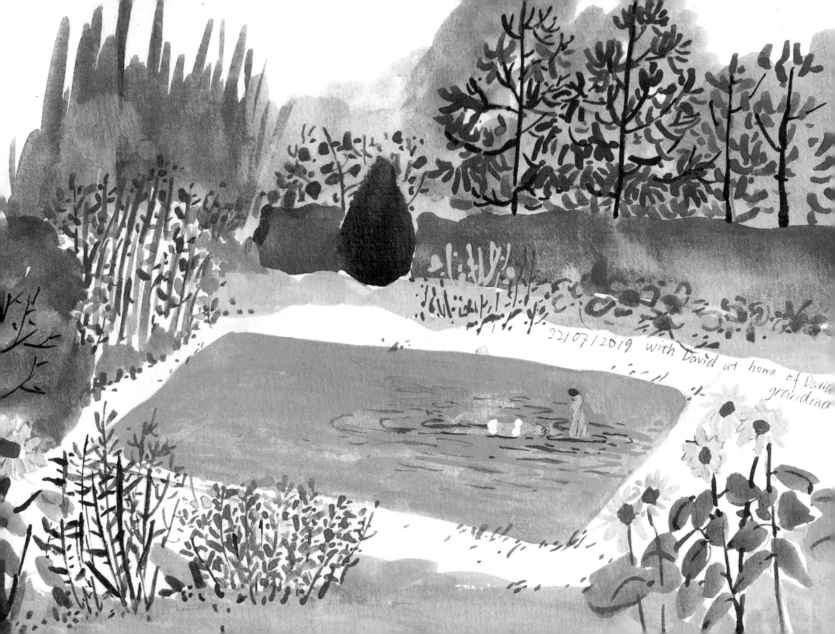

22/07/2019 With David at home of David grandma

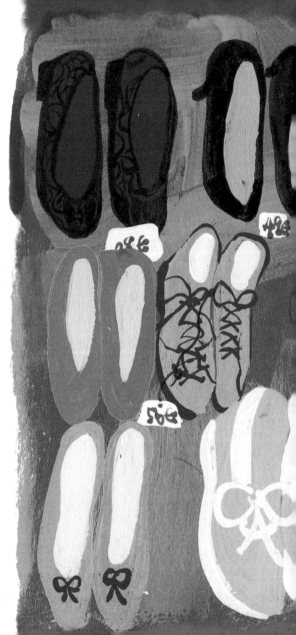

跳蚤市场

跳蚤市场（Flea Market）是一个充满乐趣的微型宇宙。在这狭小而古老的角落，陈旧的物品变成了时光胶囊，承载着过去的记忆。

布鲁塞尔的角角落落都有跳蚤市场，在谷歌地图上搜，会出现很多小红点，周末跟着这些小红点去探索布鲁塞尔的角角落落，大概率能淘到惊喜。

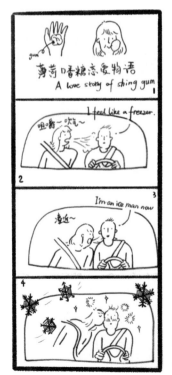

TICKET
N1063220 T1068220

AUTOWORLD 2023

15.00 EUR ADULTE X 1

Place —— Ticket : 1068220

16/04/2023

FLEA MARKET IN BRUSSELS

We went to the Brussels city centre twice in one day
for the Brussels vintage market. It took 10 minutes each
way. David has a broken electric car, which means
his car battery only works for one round trip.
However, making the trip twice in one day was
risky because we almost got stuck on the highway!

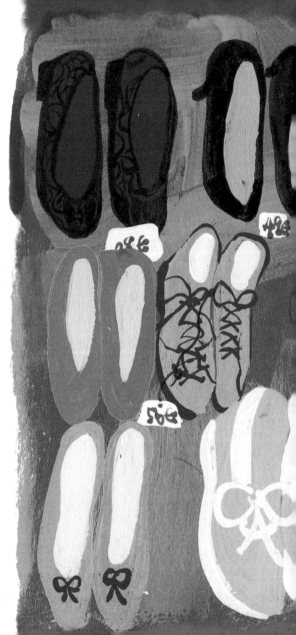

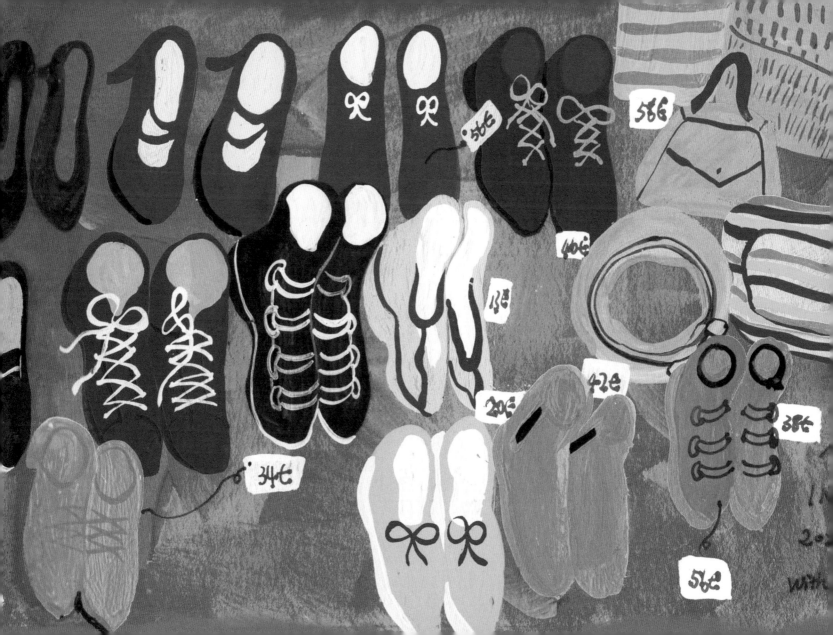

瓦夫尔(WAVRE)的
瓜果蔬菜园
fruit and vegetable garden

瓦夫尔位于Dyle山谷。大多数居民以法语为母语。瓦夫尔也被称为"玛卡之城"指的是试图爬上市政厅城墙的小男孩的雕像。传统认为触摸玛卡的背会带来好运。

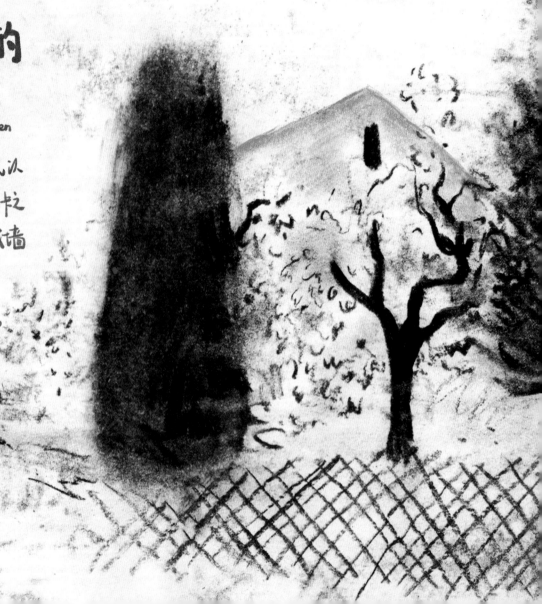

大卫邻居家的蔬菜地。
5分钟炭笔速写

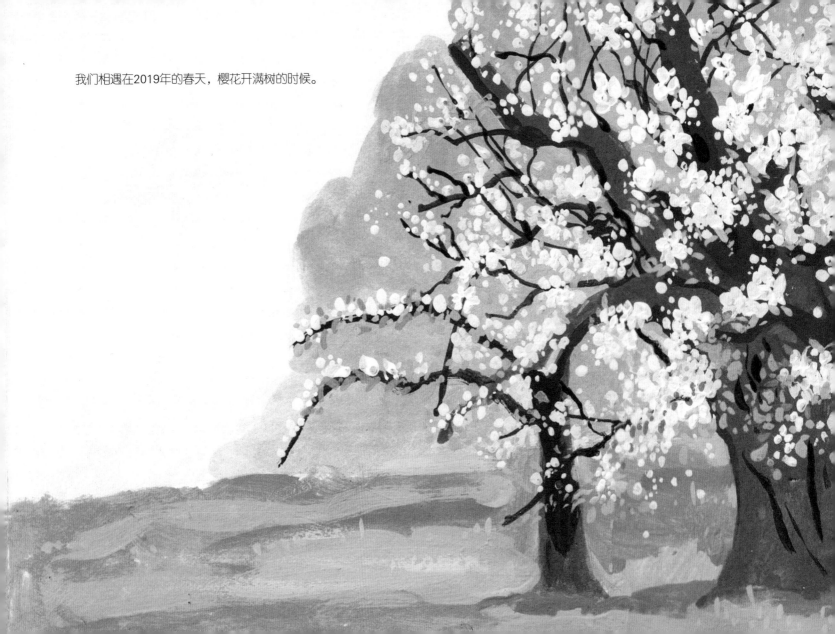

我们相遇在2019年的春天，樱花开满树的时候。

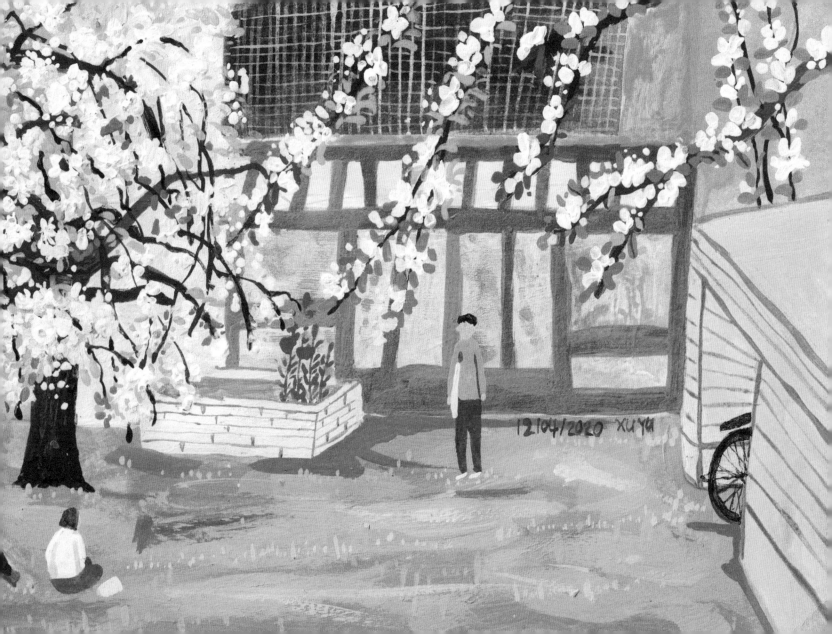

那年夏天，樱树结满果的时候，
我又回到了瓦夫尔。

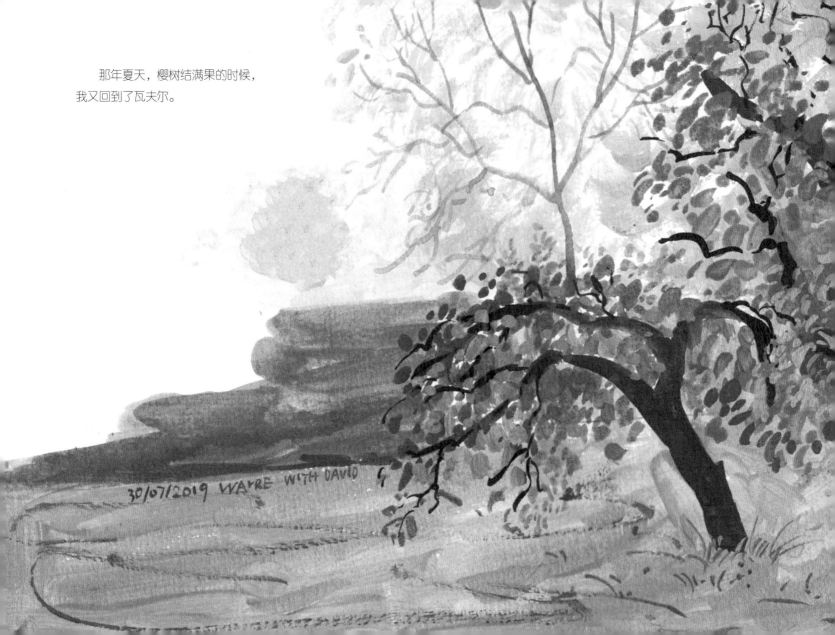

30/07/2019 WAYRE WITH DAVID

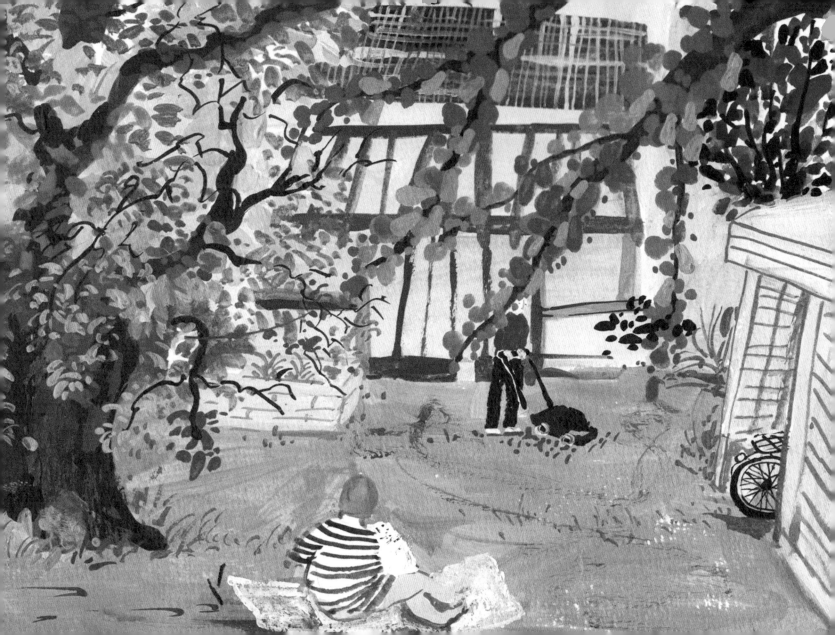

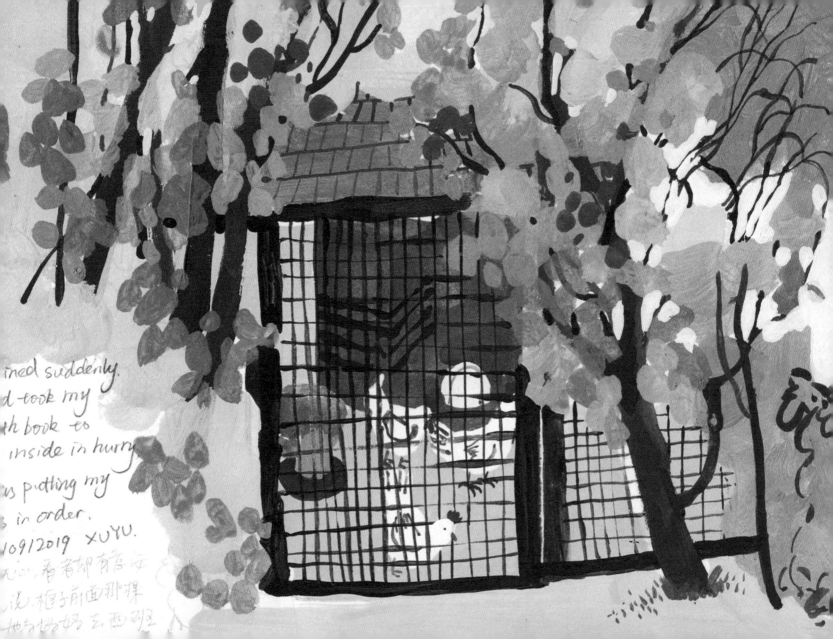

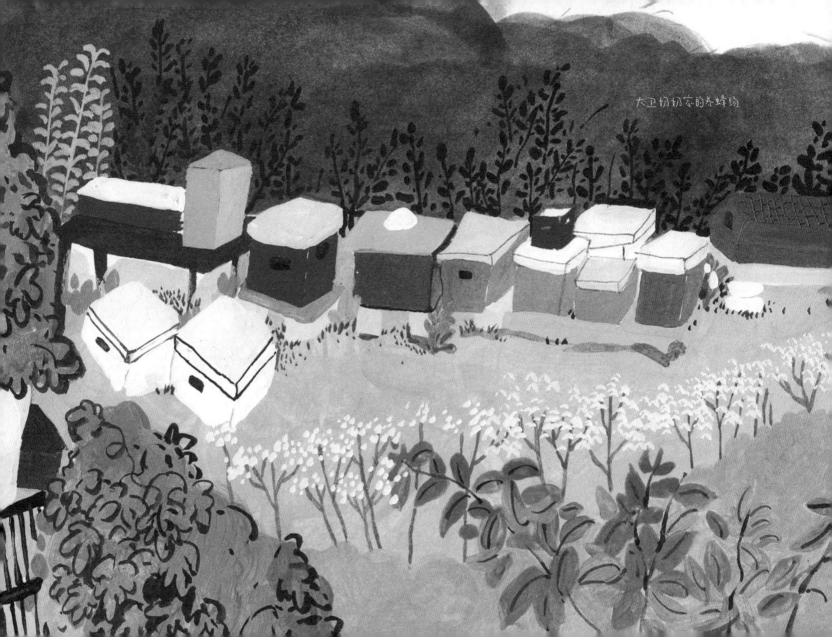
大卫奶奶家的养蜂场

我喜欢四季分明

　　从这个窗户向外望可以看到四季的景色，春日的樱花，夏天撑满院的樱树，秋天的落叶，冬天里安静的雪。我喜欢生活在四季分明的地方，这样我就能知道，生命在马不停蹄地往前奔跑，随着四季更迭一起向前。

厨房一角，窗外常常可以看见喜鹊、啄木鸟和鸽子。

如果冇可能到的再有机会再到, GREEN HOUSE, 谈谈君喜居年色 民艰百川哲家.
06/-5/2019 家

新冠肺炎疫情结束后，我再次回到瓦夫尔，又是樱花盛开的时候。一别三年，心里滴血，眼里流泪。

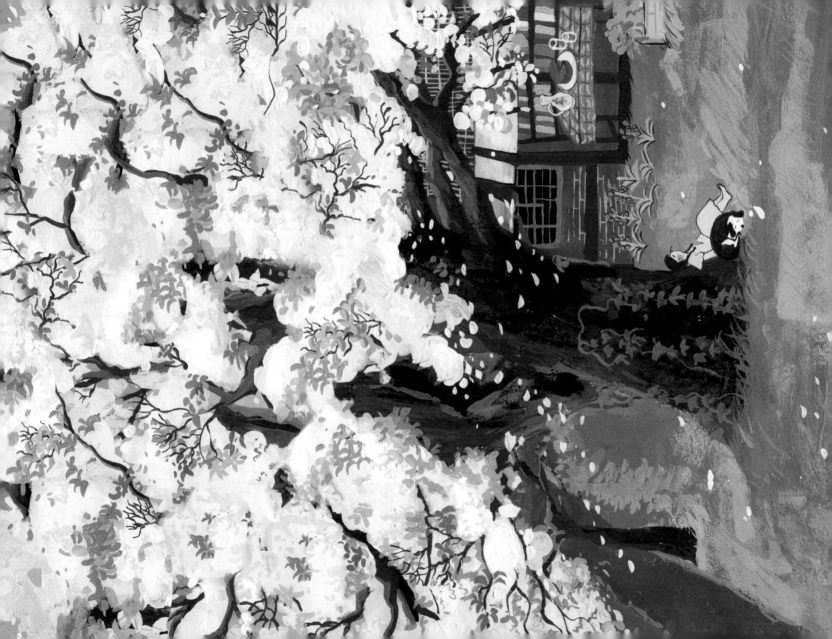

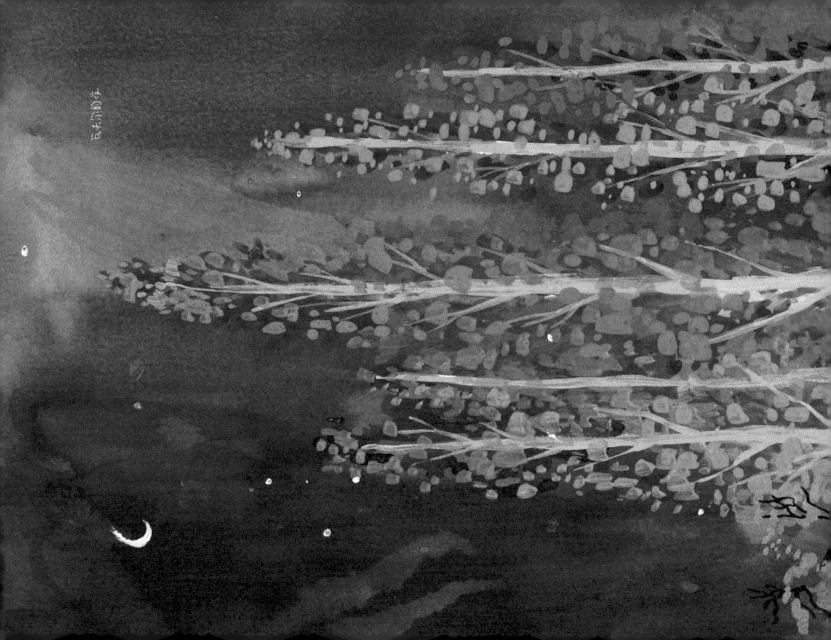

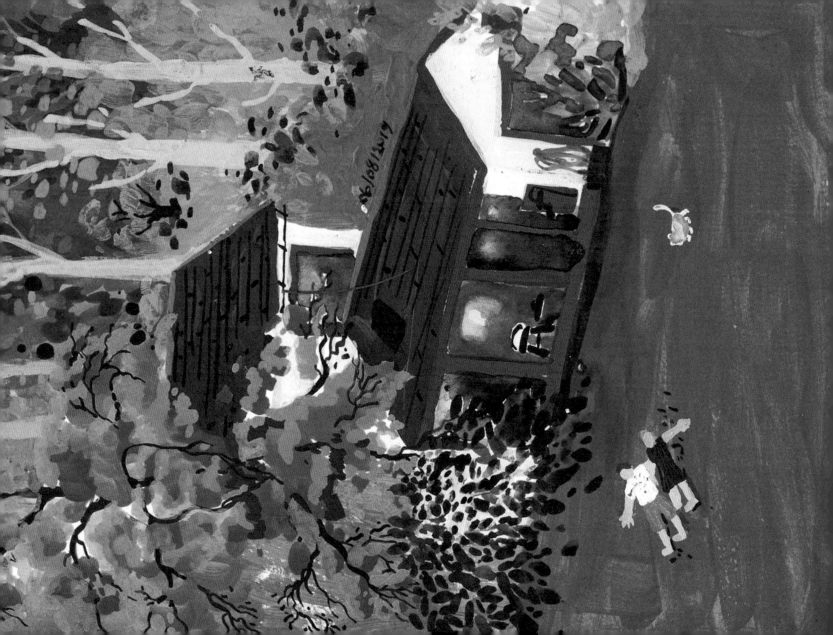

1个手指是海马,那五个手指是…

03/07/2019

这是什么?
COS'È QUESTO?

(UN DITO SI FLETTE)

提示: 一种在海底的动物
UN ANIMALE
SOTTO IL MARE

CAVALLUCIO MARINO
海马

COSÌ, COS'È QUESTO ANIMALE
那这样呢?

CALAMARO…

TANTI CAVALLUCI MARINI!!!
十个海马!

(TANTE DITA SI FLETTONO)

夏天的比利时

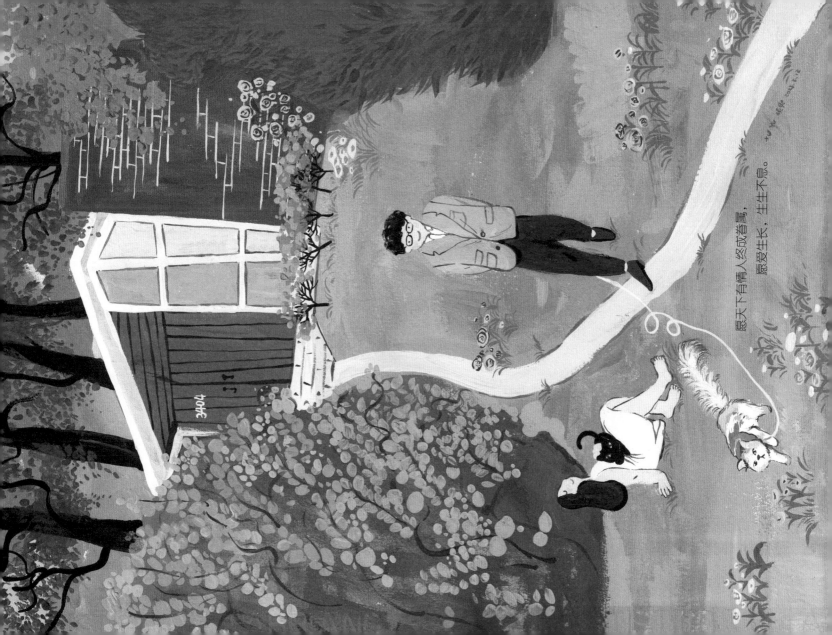

愿天下有情人终成眷属，
愿爱生长，生生不息。

我一直都很想去安特卫普,但是大卫说他不太想去。
我说如果你不想去的话那我们就呆在家里。
他说好。第二天早晨醒来,两个人躺在沙发上
无事可做。他突然问:安特卫普?我突然开心
地从床上跳起来。

大卫人好。好到我没有办法跟他生气,同一
件事可能别人做我立马就会烦,他不会,他
温柔起来的时候,好像做什么都可以原谅
他。

地上飘来的纸片他会捡起来扔掉,博
物馆首展的册子(免费的)如果他自己不需要就会
归还给前台,天太热他就会把冰块背出门来,
知道我的iPHONE手机总是没电他就会
带上一根备用的。

我已经彻底地被大卫的温柔打败了。
真是难以想象,我现在过的日子可不是我理想
的样子吗?昨晚又去他的GODFATHER家吃饭,爷爷是
越南人,越南战争中逃出来。后来就定居到比利时。
跟大卫在一起的时候我可以快乐地像个小孩。
07/29/2019 XU WU
at home

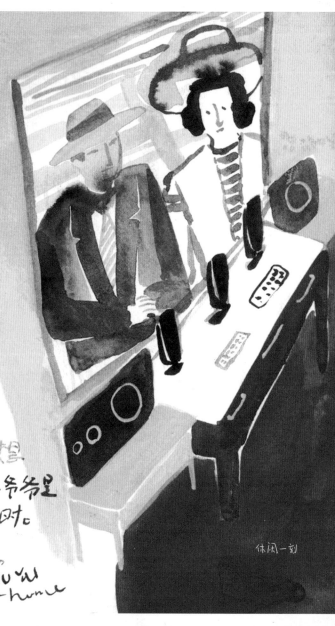

休闲一刻

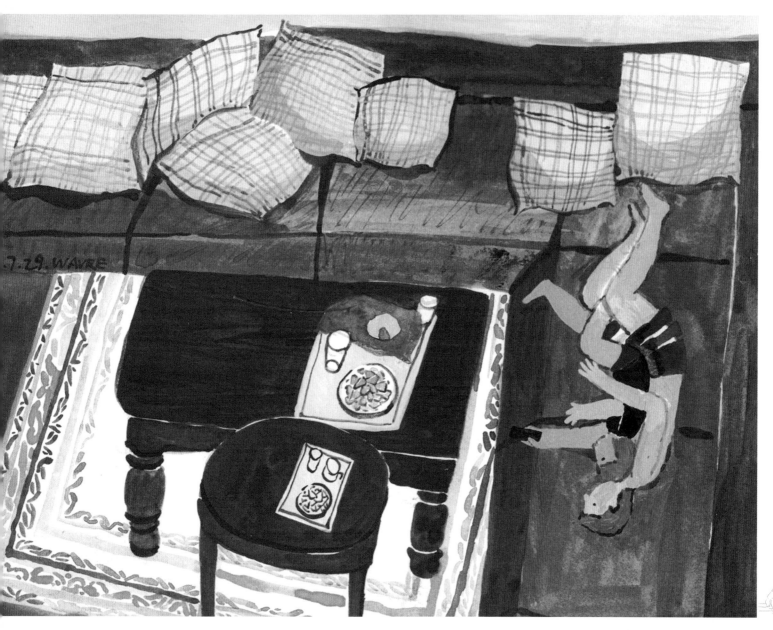

7.29. WAVRE

今日跟大卫进城，路遇一辆布鲁塞尔啤酒车。人们在车上喝啤酒，脚踩着脚踏板，唱着歌，好不快活。市区的行驶限速是30km/h，我因为开得较慢被后面一辆小红车嘀嘀了一声。眼见小红车从我们身旁超越过去，坐在副驾好脾气的大卫突然给他们竖了个中指。然而，小红车的驾驶跟没状，咧嘴一笑，朝我们竖了个大拇指……

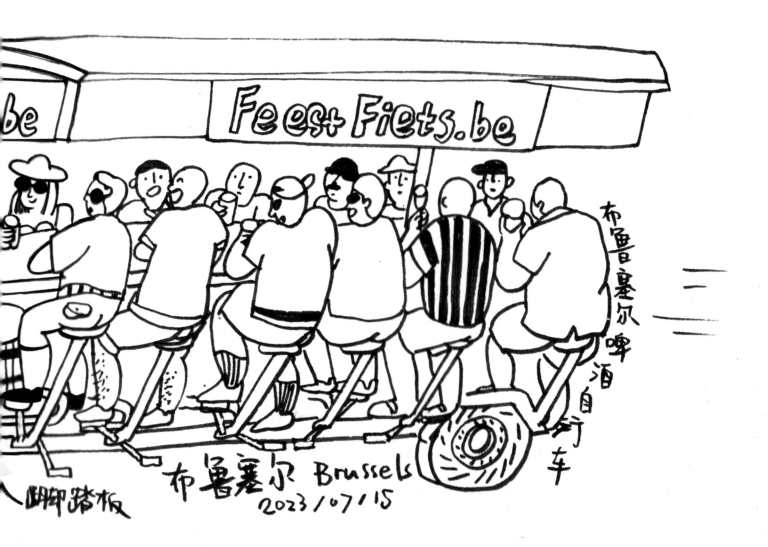

布鲁塞尔 Brussels
2023/07/15

脚踏板

Feest Fiets.be

布鲁塞尔啤酒自行车

一两个人的比利时

CHOCOLATE
BLEGIAN

초콜릿 왕국 · 벨기에
Le Belgique Gourmand

- LEONIDPS
- NEUHAUS CHOCOLATES
- CÔTE D'OR
- GODIVA •MARY ••••••

2023.5.9 MAY 2023 ×ㅇㅅㅇ

Côte D'or

LAIT
DULECELECHE
& CRISPS

CHOCOLATE U LAIT
AVEC LELA CRISP
CRISVE?

NOIR
INTENSE

CÔTE D'OR

TONY'S
CHOCOLATES BELGIQUE
CHOCOLAT LAIT

TONY'S
CHOCOLONELY
LE BELGIQUE CHOCOLAT NOIR

Le Belgique Gourmand
TRUFFES

Le Belgique Gourmand
TRUFFES

Le Belgique Gourmand

Le Belgique Gourmand

NEUHAUS
BELGIUM · 1887

Endangered
Species

CHOCLATE

TART
RASPBERRIES
+DARK
CHOCOLATE

72%
COCOA

VALOR

70% CACAO

FREE

33% GLUTE
FREE

Chocolove
XOXOX
MILK

NET V·32

NEUHAUS
BELGIUM · 1887

73— 两个人的比利时

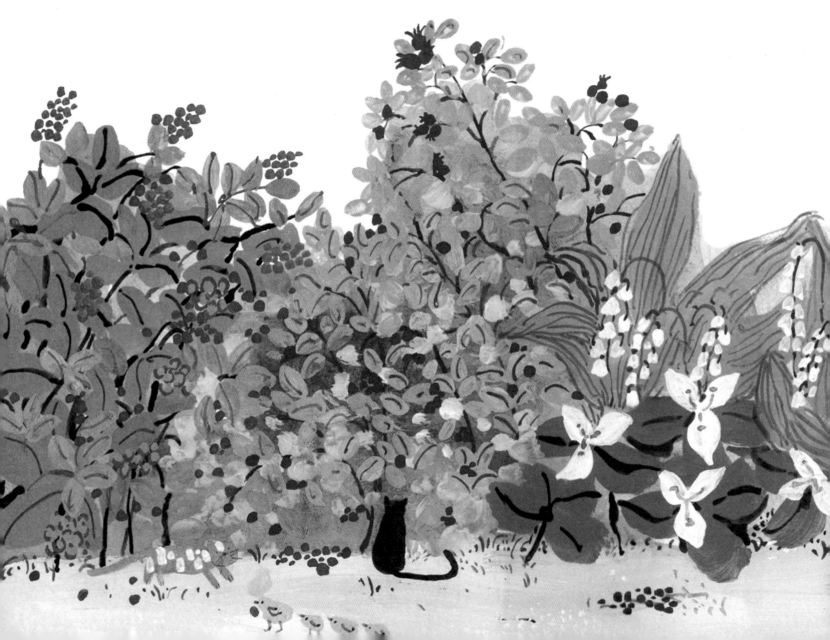

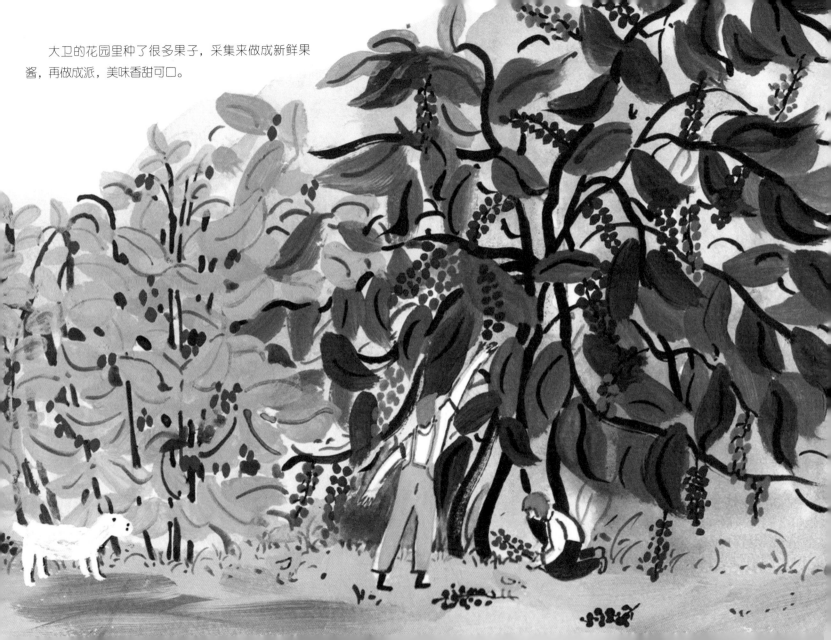

大卫的花园里种了很多果子，采集来做成新鲜果酱，再做成派，美味香甜可口。

活在当下去，珍惜眼前人

大卫是爱彼迎的房主，有时候羡慕他有这样一座奶奶留下来的宝贵遗产。但是他也常常不高兴，今天是因为有一位客人取消了在爱彼迎上的预订。

"我付出了这么多时间跟他交谈，他突然说不来了？！"他生气的样子依然带些温柔。"可能这里离布鲁塞尔真的太远了。"我安慰他说。

"有时候，我真的感到很累。我在这个房子里待了五年，我想住到城里去。"

"你不知道，在中国有多少人羡慕你有这样的小别墅。"

看他心情低落，我也跟着低落起来。

"我当初定错房间的时候，也打算取消预订的，这里交通太不方便了，要不是看这里郁郁葱葱的都是树，我现在都不是你女朋友呢。"

他不说话了，过来拥抱我。

这世间没有完美的地方，我们能做的就是珍惜眼前的一切人、一切物。

大卫有个阳台，装满了宝藏石头。

14/08/2019 大卫之家

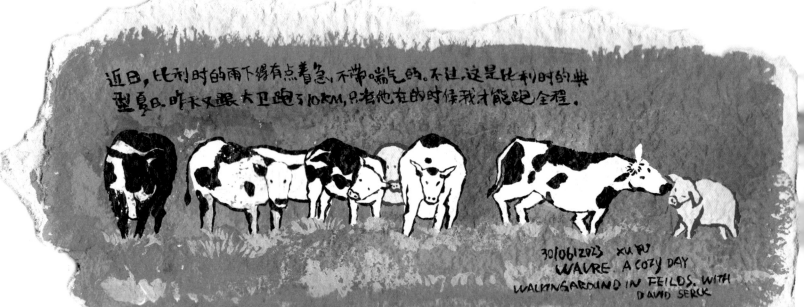

近日，比利时的雨下得有点着急，不带喘气的。不过，这是比利时的典型夏日。昨天又跟大卫跑了10KM，只有他在的时候我才能跑全程。

30/06/2023 XU FU
WAVRE. A COZY DAY
WALKINGAROUND IN FEILDS. WITH
DAVID SERCK

在鸡蛋壳盒子本身的肌理效果上画了一群牛。

3

阳光明媚西班牙

西班牙的明媚是需要长长地待上一阵去体验的。阳光是恩赐，大海是西班牙人的快乐源泉。居住在南欧的人们，多半是快乐的，无所事事的，有说不完的话，没有远大志向的，不过，他们才不在乎呢。人生苦短，先尝甜品。

安达卢西亚这片土地

格拉纳达是西班牙南部安达卢西亚地区的一座城市，位于内华达山脉山麓。它以可追溯至摩尔人占领时期的中世纪建筑而闻名，尤其是阿尔罕布拉宫。这座庞大的山顶堡垒建筑群包括皇家宫殿、宁静的庭院、纳斯里德王朝的倒影池，以及赫内拉利费花园的喷泉和果园。

《炼金术师》里的安达卢西亚牧羊男孩圣地亚哥就是从他的家乡西班牙前往埃及沙漠，寻找埋藏在金字塔中的宝藏。一路上，他遇到了一个吉卜赛女人、一个自称国王的男人和一个炼金术士。他们都为圣地亚哥指明了方向。没有人知道宝藏是什么，也没有人知道圣地亚哥是否能够征服沿途的障碍。

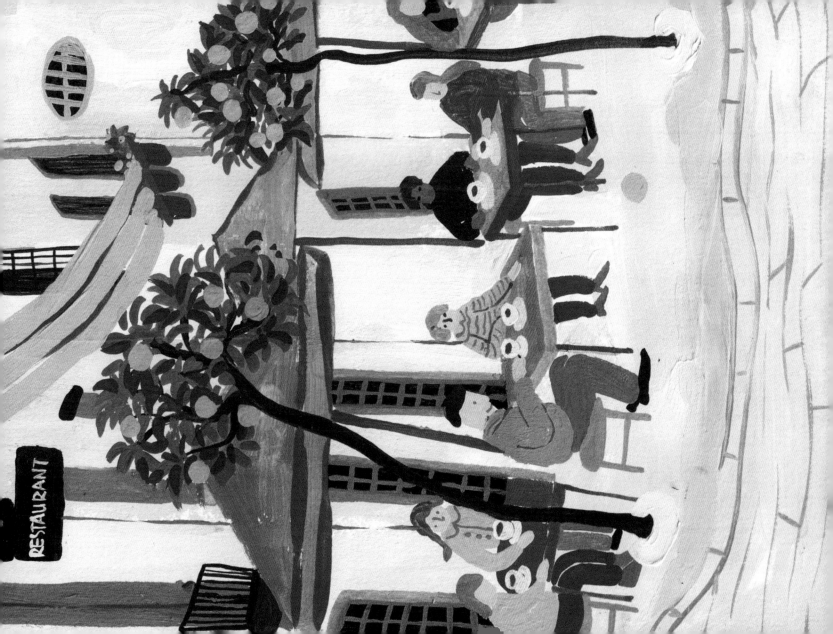

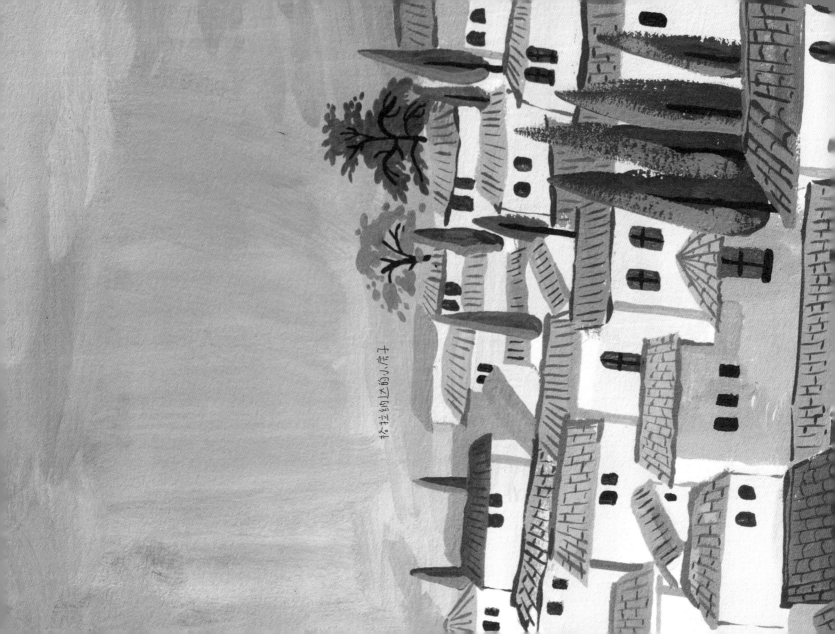

格拉纳达的小房子

一个晴天，
在塞维利亚的花园里散步

　　塞维利亚是西班牙第四大城市，也是安达卢西亚自治区和塞维利亚省的首府，是西班牙南部的艺术、文化、金融中心。公元712年，塞维利亚被跨过地中海入侵伊比利亚半岛的北非摩尔人占领，从此成为安达卢西亚地区穆斯林的政治、军事和经济中心，长达五百多年。塞维利亚是一座拥有两千多年历史的古城，瓜达尔基维尔河从城中川流而过，这里留有伊比利亚人、腓尼基人、迦太基人和罗马人的足迹，更印记着伊斯兰文化的兴衰与基督教文化的复兴。

　　大航海时代的塞维利亚是跨洋贸易的重要港口，具有无可比拟的垄断地位。西班牙殖民者的船队从新世界运来大批烟草、黄金、白银，经此处转往欧洲各地。在哥伦布发现美洲后，葡萄牙航海家麦哲伦也在1519年从这里扬帆起航，首次成功环游地球。

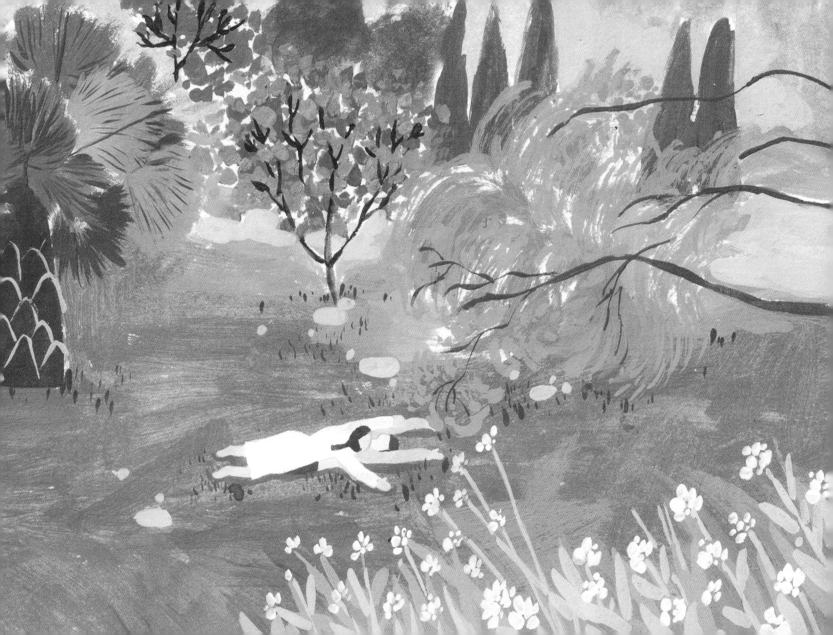

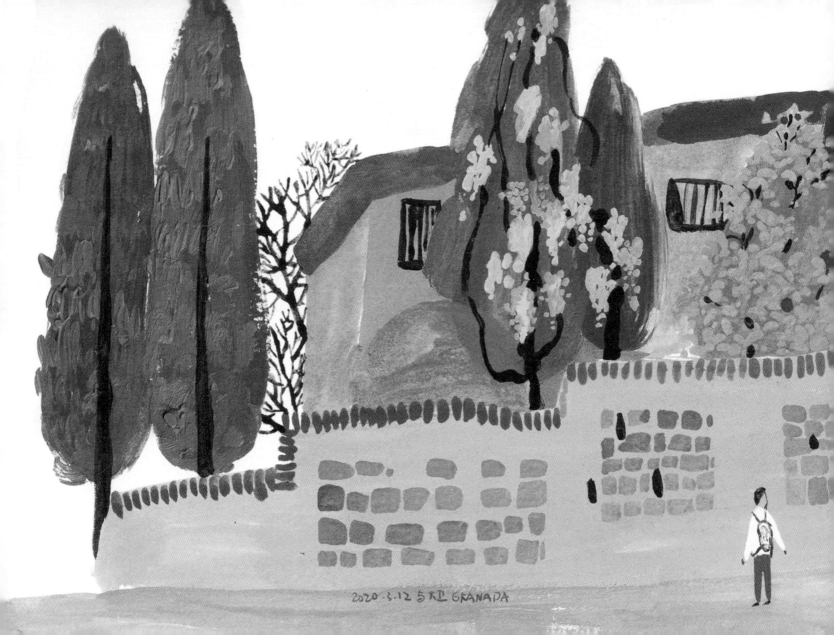

2020.3.12 与大卫 GRANADA

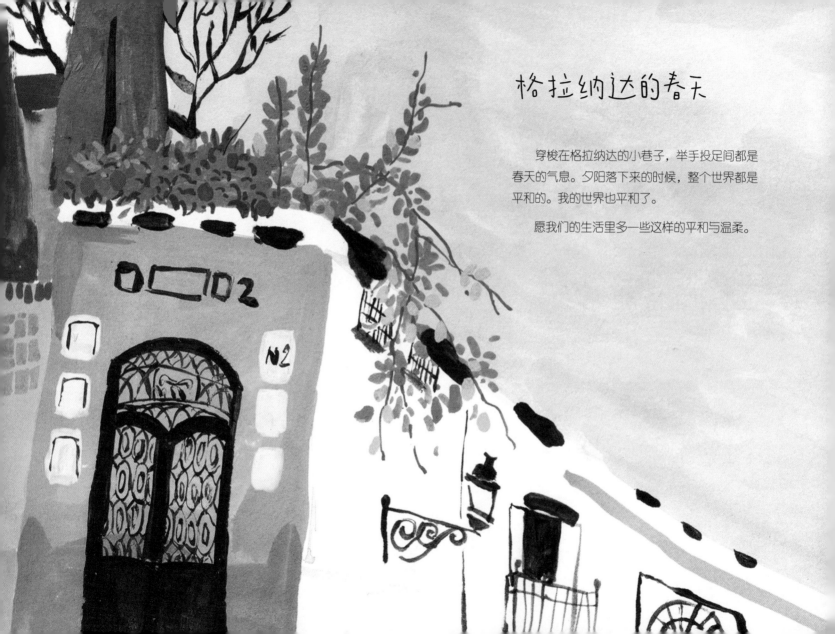

格拉纳达的春天

穿梭在格拉纳达的小巷子，举手投足间都是春天的气息。夕阳落下来的时候，整个世界都是平和的。我的世界也平和了。

愿我们的生活里多一些这样的平和与温柔。

格拉纳达城市街景

GRANADA·SPAIN

RESTAURANT

EL DESEO

FLAMENCO 弗拉门戈舞

2021.9.6. xu yu 绘编

一提起西班牙，很快会令人想到斗牛及弗拉门戈舞。在多数人的印象中，弗拉门戈舞的节奏快、动作大，可以展现西班牙人热情奔放的性格，带来欢乐的气氛。

弗拉门戈舞实际上不是西班牙人所创，而是来源于住在西班牙南部安达卢西亚的吉卜赛人。吉卜赛人从印度、北非、欧洲一路流浪到西班牙，不论到何处，都受到当地人的经轻、生活艰苦，15世纪时有一些吉卜赛人定居在安达卢西亚。由小能歌善舞的吉卜赛人将生活中的忧伤情绪抒发在自创的歌舞中，弗拉门戈舞因此而来。这种传统舞蹈的本质不是欢乐的表达，而是悲伤的宣泄。

1850年，西班牙突然兴起了歌舞秀的热潮，弗拉门戈舞才开始受到西班牙政府的推广，经过西班牙政府的推广，弗拉门戈舞成了西班牙舞蹈的代表，强调节奏感，并且有越来越多的尝试，但歌曲多以吉卜赛色彩的音乐或是安达卢西亚的民谣为主。

今天弗拉门戈舞由一位至数位舞者共同表演，他们身穿鲜艳的服装，热闹登场。那音乐的背后是吉卜赛民族对生命沧桑的叹叹。

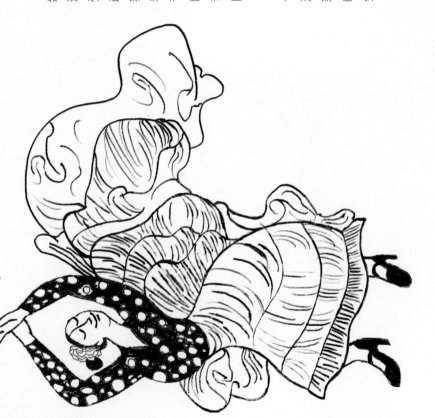

安达卢西亚

说起安达卢西亚，你可能会想到《牧羊少年奇幻之旅》，它坐落在西班牙南部，是一个充满热情和文化多样的地区。这片土地承载着悠久的历史和多元的传统，以其独特的风景、艺术和美食而闻名于世，也是牧羊少年旅行出发的地方。

格拉纳达是安达卢西亚的一颗明珠，以阿尔罕布拉宫而蜚声国际，图中便是宫殿花园的一个小角落。这座摩尔式宫殿展示了伟大的建筑和艺术风格，成为文化交融的象征。而塞维利亚的阿尔卡萨尔宫和科尔多瓦的大清真寺也是安达卢西亚独具魅力的建筑奇迹。

安达卢西亚受到摩尔文化、天主教和各种民间传统的影响，形成了多元而丰富的文化背景。这里的海鲜、橄榄油、火腿等特色食材在当地的餐桌上占有重要地位。塔帕斯（Tapas）文化也是西班牙的一大特色，人们可以在小酒馆中尝试各种小吃，感受美食与社交的结合。

在安达卢西亚这片充满古老传说和神秘氛围的土地上，流传着一个关于哭泣的女人的故事。

故事发生在塞维利亚的一座古老城堡里，据说有一位美丽而富有神秘色彩的贵妇人，她的美丽让所有看到她的人都为之倾倒。然而，她的生活却充满了不可告人的秘密。

这位女贵族每晚都会站在城堡的窗前凝望远方，她的眼泪似乎在无尽地流淌。传说她是因为失去了心爱的人而深陷悲痛之中，因此每天都为他而哭泣，城堡的墙壁被她的眼泪浸染成一片深邃的蓝色。

故事传承至今，有人甚至声称在夜晚的时候能够听到这位女贵族的哭泣声，她的灵魂仍然徘徊在城堡中。

总之，安达卢西亚的神秘是需要亲自体验一把的。

法国美食遍地，用"葡萄美酒夜光杯"来形容名副其实。法国人注重品位和生活品质，浪漫、自信、独立，对事物会保持一定的理性和深度思考。

意大利人热情、友善，跟中国人一样有强烈的家庭观念。他们喜欢讲话，喜欢美食，享受生活，快乐无忧。

【下館子日】con Giulia. amba.

BACIAC

La Botteghina
ASCIANO-SIENA-TOSCANA
DEGUSTAZIONE-VENDITA
Prusciutto a Toscana/Bologna
Prodotti Tipici

Rosciuto di cinta €45.
Rigutino bocano €16,00
Rosciuto cotto 22.50
Salame €19.00

Salame giusciuto

Ross(semista-
giouato)
18.50€

Formaggio

Formaggio per
un mese/4 in

Ma Formaggio
fresco è buo
nissimo.

La vita è bella perche il
cibo di italia
è buonissimo.

阴晴雨雪都是巴黎

人会对生活过的地方产生羁绊，产生羁绊就会念念不忘，念念不忘就会再次出发。

我去过巴黎三次。

第一次去的时候，只停留了三天。人生地不熟，走马观花，景点打卡，踩了踩蒙马特高地，觉得游客太多转身就去奥赛美术馆看了一天印象派。莫奈的画，高中时临摹过很多，见到真迹时突然泪湿眼眶。

那个时候对巴黎的印象仅限于"巴黎有多么美妙的美术馆啊"。

第二天，我在巴黎的大街小巷游荡，走到公园里在一张长椅子上坐下，一个戴着墨镜的年轻人过来跟我搭讪，寒暄几句以后他问我："如果时光可以倒流，你想回到哪一年？"

我突然愣住，"18岁的时候？"我从来没有想过这个问题，大概是想着"花季应该是人生最美好的时刻"，就胡乱回答了。

他立马反驳说："咳，18岁有什么好，没钱、没自由。"

"现在就挺好。"

现在，用自己的双手实现丰衣足食，有风、有阳光，鸽子在公园里觅食，春天里有绿叶，抬头有蓝天，白云慢慢地飘啊飘……

他是斯洛文尼亚人，是一名大巴车司机，从意大利一路跑到布鲁塞尔，路过巴黎，常常带亚洲团，line（一款即时通信软件）和微信他都有。他对亚洲人的印象很好。

"如果你去威尼斯请告诉我，穿过意大利的边境线就到我家了。"

他对公园里的这次搭讪很满意。

后来，当然啦，我们就再没联系了。

以后的人生里，时时也出现这样的遇见，恍惚一下，好像一场梦。

第二次去巴黎时，我一个很好的朋友在巴黎念书，那时候我们已经大学毕业两年多没有见面。我乘的飞机夜里到巴黎，她在楼下给我开门时，举着相机录了个小视频，见面时掩饰不住的兴奋与激动被保存下来。那个视频实在珍贵。

第二天，我们漫不经心地晃荡在巴黎的角角落落，阳光落到池边晒太阳的人身上，落到杜乐丽花园的水池边，落到灰色的墙面，朋友的面庞也落满一层金色。

这一次对巴黎的印象突然变得很好，可能是因为有熟人在这里吧。

后来的旅行，去哪儿似乎并没有那么重要了。重要的是，你在哪儿，能遇到什么样的人，发生了怎样的故事。

第三次去巴黎，一住就是20天。那时候跟大卫刚开始交往。我们散步到杜乐丽，刚好到中午饭点，我说杜乐丽里面的餐馆很贵，去超市里买了食物到草坪上坐着吃也很美好，毕竟这么美的花园，随便一个姿势就能沾得一点美丽的仙气。最后我们还是去了杜乐丽的露天餐馆，因为路上没有碰到超市。结果当然是收到一张昂贵的小票，不过那日我们看尽了杜乐丽花园的阳光与美丽。巴黎是一个浪漫而有情趣的地方。

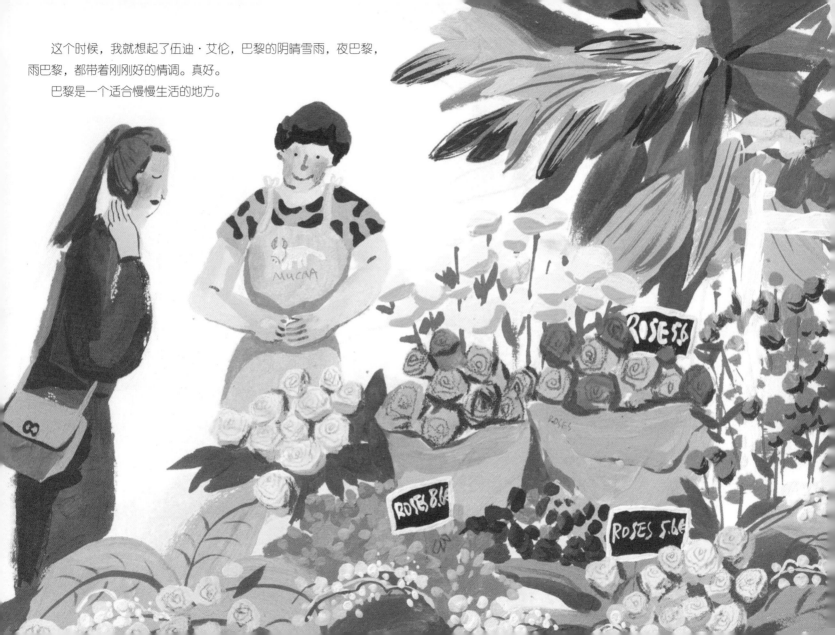

这个时候，我就想起了伍迪·艾伦，巴黎的阴晴雪雨，夜巴黎，雨巴黎，都带着刚刚好的情调。真好。

巴黎是一个适合慢慢生活的地方。

伍迪·艾伦的巴黎

　　漫步在巴黎的街头，就不由自主地想到了伍迪·艾伦的电影。

　　伍迪·艾伦镜头下的巴黎，有一种独特的视觉和情感体验，敏锐又独特，是浪漫与喜剧巧妙的交织。

　　在他的电影里，街头巷尾、咖啡馆和塞纳河畔成了他调度悠扬旋律的场景，巴黎的街头成了他的幕布，每一帧画面都弥漫着浓厚的文学气息。

　　伍迪·艾伦对巴黎的描绘充满了生活的细节和对人性的观察。他的角色或者在巴黎的小巷中穿梭闲逛，或者在咖啡馆里陶醉于文学和哲学的讨论。而埃菲尔铁塔，在他的电影中常常被巧妙地融入情节，成为人物心情的象征。夜幕下的埃菲尔铁塔在他的影片中熠熠生辉。

　　漫步在巴黎的大街小巷，就是发现和探索巴黎的最好方式。

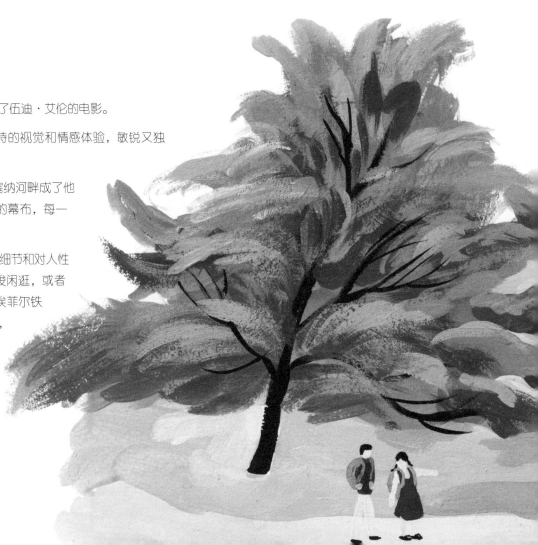

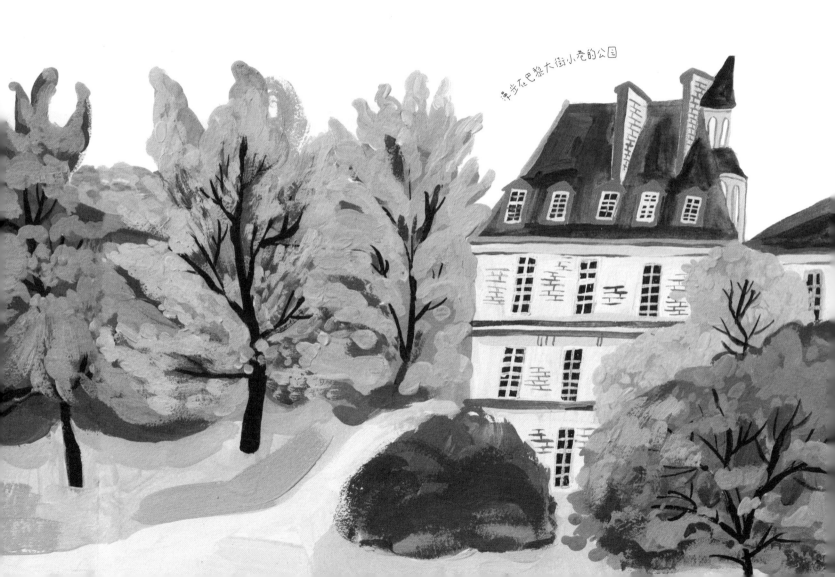

漫步在巴黎大街小巷的公园

杜乐丽花园的
午餐

一张张小小的花园桌椅摆放在花园的一隅，被盛开的花朵和嫩绿的叶子环绕。一瓶红酒和两个透明的玻璃酒杯静静地等待着。

微风吹拂，带着花香与阳光。

坐在花园桌旁的两人，女士身穿轻盈的碎花裙子，微风从她的长发轻拂而过，男士绅士地为她拉开椅子，彬彬有礼地注视着她。桌上的红酒被轻轻倾倒，酒液在玻璃杯中舞动，如同两颗相拥的心。

午餐的菜单上有一道道精致的法式料理，花园的美景和美食相得益彰。他们聊着轻松的话题，分享彼此的生活琐事，笑声在花园中荡漾。午后的阳光投下斑驳的光影，点缀在两个人的身上，仿佛为这段午餐时间镀上了一层温暖的金辉。

两颗心在这美好的时光中沉醉。这个在杜乐丽花园的午后成为一段回忆，仅属于巴黎的回忆。

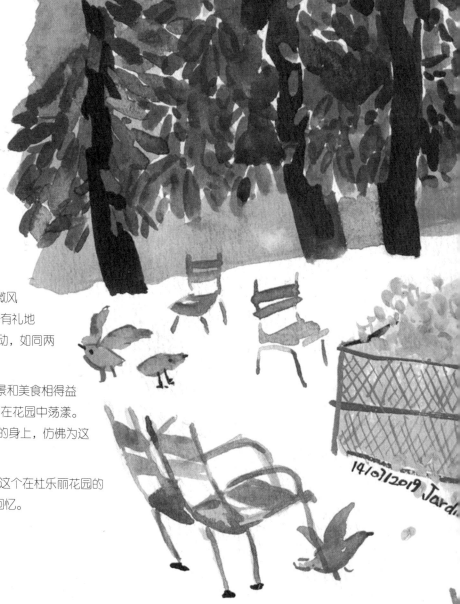

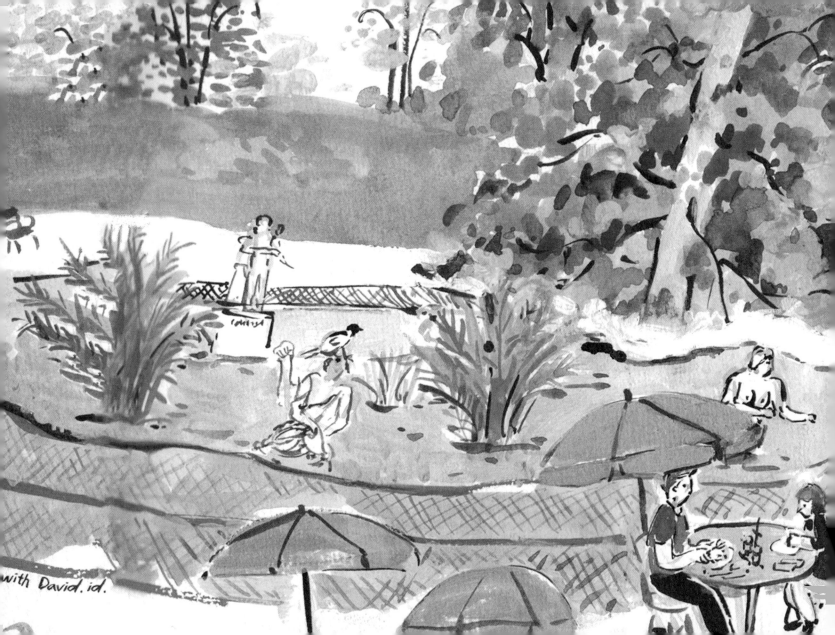

with David. id.

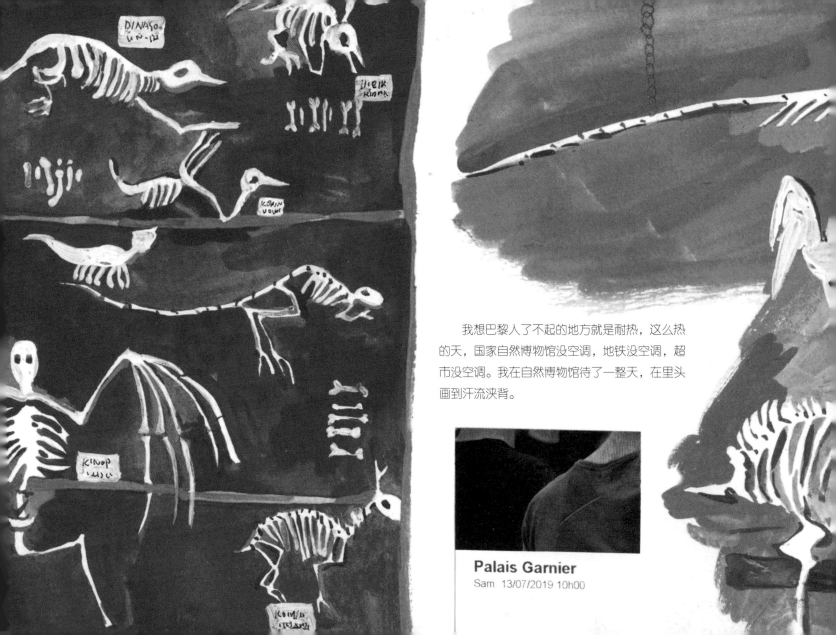

我想巴黎人了不起的地方就是耐热，这么热的天，国家自然博物馆没空调，地铁没空调，超市没空调。我在自然博物馆待了一整天，在里头画到汗流浃背。

Palais Garnier
Sam 13/07/2019 10h00

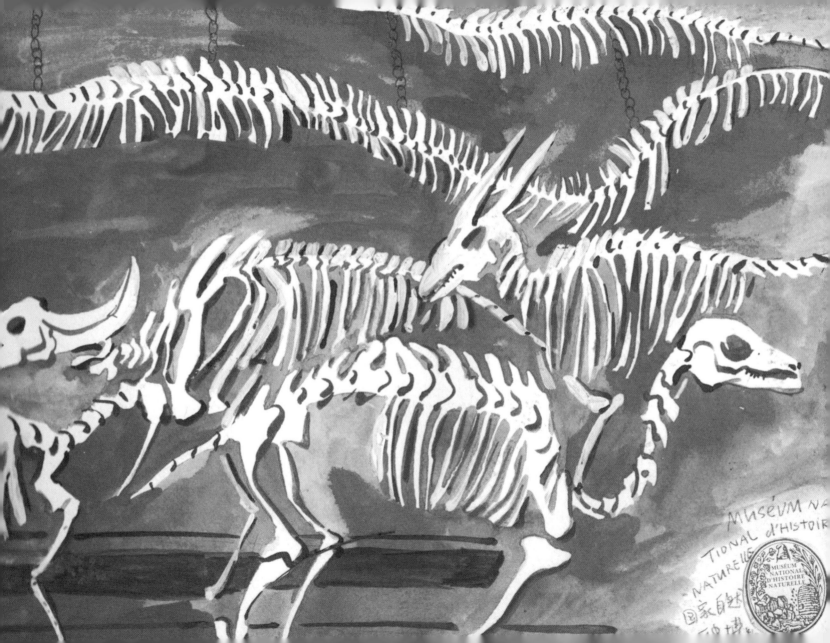

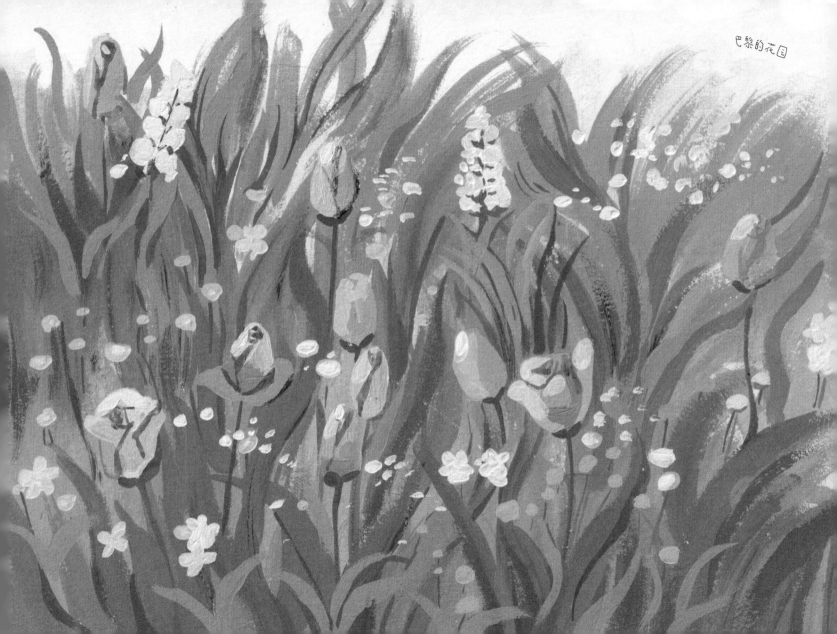

巴黎的花园

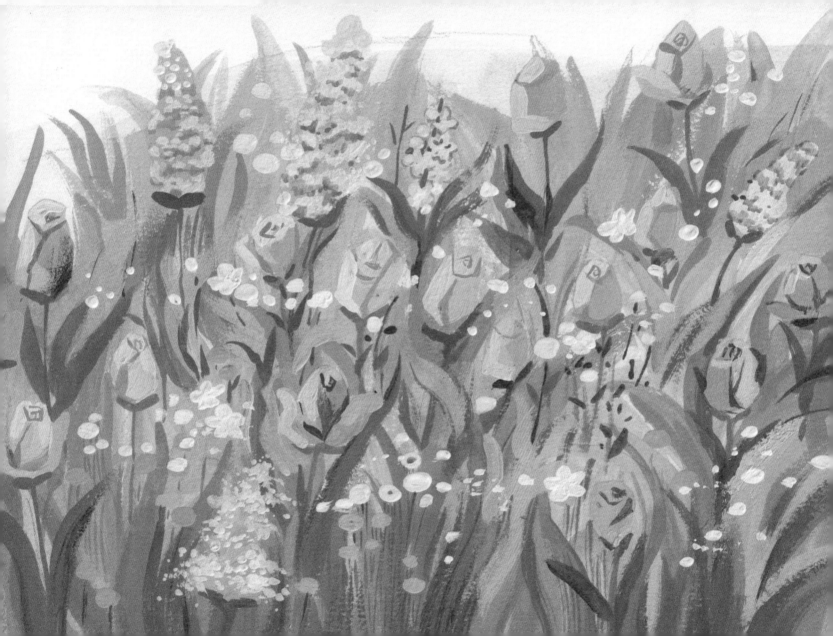

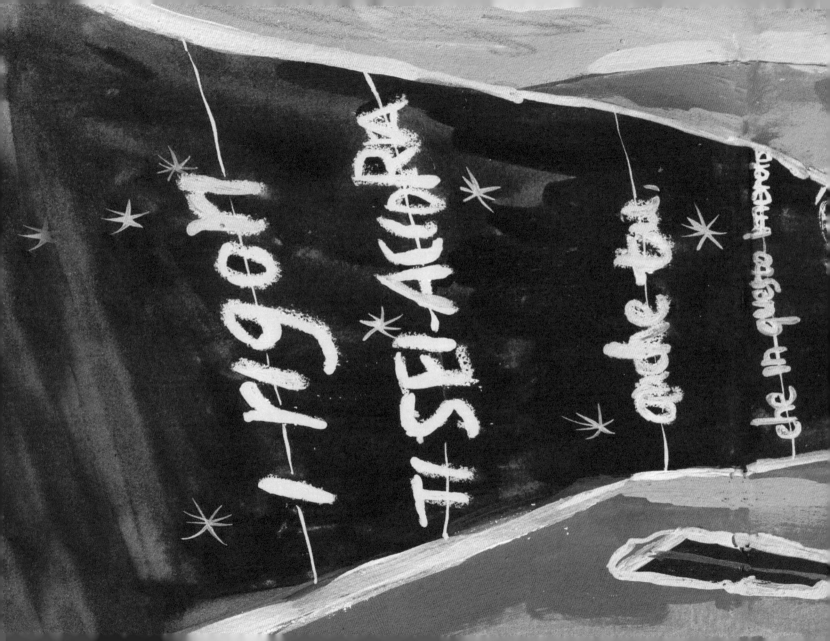

重返意大利

新冠肺炎疫情时，念家的人不得回，想出去的人出不去。疫情结束，世界恢复到正常秩序，我立马买了张飞往欧洲的机票，从上海到比利时，再从比利时到意大利。

在布鲁塞尔机场等飞机的时候，我就已经感受到了浓浓的意式风情——我的飞机晚点3小时！

原本19：35起飞的飞机一直延误到夜里十点，原本埃里克说好来机场接我，心想着这么不靠谱的家伙，这下又要食言了，不过这一次确实不能怪他。飞机延误3小时，我到博洛尼亚应该是凌晨两点，埃里克现在有工作，也不好去打扰他。

他说让我到了给他打电话，他就会醒来接我。我听着心里有些感动，又想意大利人的嘴皮子，我还是不要当真。

飞机终于落地，我试着给埃里克发信息。半夜被揪起来去机场接人，换成是我估计要生气。

没想到，埃里克一直守着电话，收到消息就立马从家里出发了。

我在机场的过道徘徊，他见着我，一脸憨笑。我们给了彼此一个大大的拥抱。

这一刻好像跟3年前离开时衔接上了。原来光阴似箭是真的。

一别3年，原来时间不饶人也是真的。

埃里克仍是一头卷发，身材比3年前略微胖了点，可能是恋爱让他微微发福，戴了副眼镜，现在看起来的样子，有在认认真真地做事。

快乐的意大利人

　　跟埃里克的朋友Defe无所事事地聊起来。Defe34岁，已经换过很多工作了，现在的工作是在医院当前台，月薪1400欧元（约10000元），光房租就占了他收入的三分之一还多。不过他对此并不在意。

　　"英国、德国、比利时、法国都有最低工资。"他说着又觉得好玩。据我所知，英国的最低工资是每月1800英镑（约16000元），"我们没有最低工资，我们做我们想做的事。"Defe说起来的时候兴高采烈。

　　"我们的经济20世纪50年代就停滞了。"Defe开心地自嘲道，他对工资好像有点无所谓。

　　"但是你们活得很开心。"我给他补充道。

　　"是的，我们有阳光，有大海，有咖啡，谁还会去在乎别的事情呢？"

　　殊不知，他们无忧无虑的生活来自完善的社会福利体系。

2023年的平安夜

我：你奶奶怎么样了？

埃里克：不好。我想她在坚持最后这几天。

我：我很抱歉。

埃里克：她太年长了，她也累了。

我：我一个大学时的年轻老师，昨天突然走了。

漫漫岁月长，生命却很单薄。

人走了以后会上天，上天以后会变成星星；一闪一闪照耀着我们。

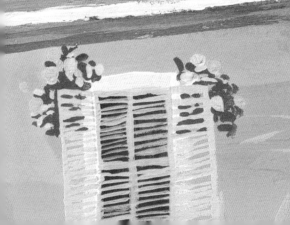

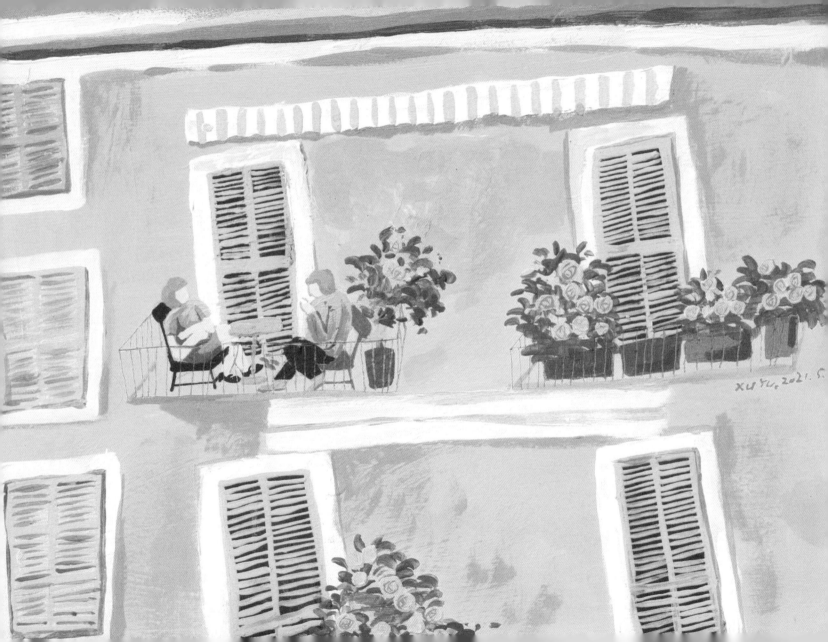

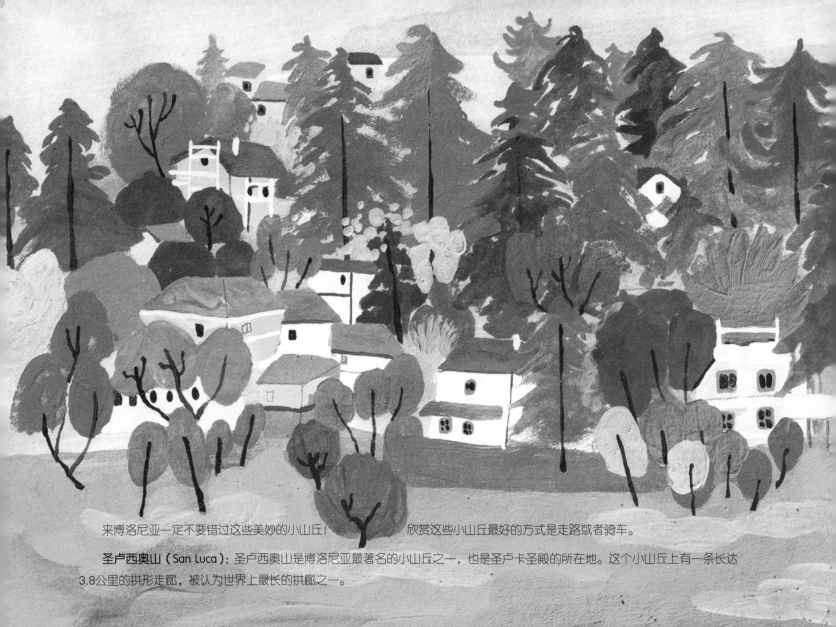

来博洛尼亚一定不要错过这些美妙的小山丘！　　　　欣赏这些小山丘最好的方式是走路或者骑车。

圣卢西奥山（San Luca）：圣卢西奥山是博洛尼亚最著名的小山丘之一，也是圣卢卡圣殿的所在地。这个小山丘上有一条长达3.8公里的拱形走廊，被认为世界上最长的拱廊之一。

蒙特西雷山（Monte San Pietro）：位于博洛尼亚以南，蒙特西雷山是一个自然风光优美的小山丘，被丘陵地带和葡萄园所环绕。山上有农村庄园和古老的教堂，是一个远离城市喧嚣的宁静之地。

比比亚纳山（Bibbiena）：这个小山丘坐落在博洛尼亚以西，被橄榄园、葡萄园和传统的意大利农田所覆盖。

索拉尔泰山（Saragano）：位于博洛尼亚以东，索拉尔泰山地区以其迷人的山坡和风景如画的乡村而闻名。这里有古老的城堡和修道院，是一个宁静的度假胜地。

莫尔戈伊山（Monteveglio）：莫尔戈伊山是博洛尼亚的一个小山丘，有一个保存完好的修道院，建于11世纪。这里有许多徒步路线和自行车道，适合喜欢户外活动的游客。

成片的绿地在整个意大利都随处可见，尤其在托斯卡纳和伦巴第大区。

一个关于喝酒的回忆

跟埃马和埃里克看完电影后出来。

埃里克：我们一起去喝酒，这次我请客。

我：我也要。

埃里克：你不要，你醉了怎么回家？

我：我要啊，你点啥我点啥。

埃里克点了两杯啤酒。一杯给埃马，一杯给自己。他直接忽视我。

我生气，不跟他们讲话。

埃里克：你是不是生气了？

我：我没有。

埃里克：你要不要喝个啤酒？

我：我不要。

埃里克：你就是生气了。

我：我没有。

埃里克：你要喝啤酒还是葡萄酒？

我：我不要。

埃里克：你要喝啤酒还是葡萄酒？

我：我说我不要啊！

埃里克：你要喝啤酒还是葡萄酒？

我：就跟你一样的。

埃里克去买啤酒。埃马在一边笑翻了天。

埃里克把啤酒放到我面前：你是不是要来例假了？

我：你怎么知道啊？

埃里克指指自己的脑袋：看出来了。

又过了些天，他们去酒吧买酒。

埃马：这次也给你买哦。

我：不不，今天我不喝。

埃马：那你不要哭哦。

我：不哭不哭。

埃里克：怎么你今天不要喝了？

我：来例假了，不想喝。

埃马正在结账，赶紧回过头来跟我说：这个事情就不要说了，我们不要听不要听。

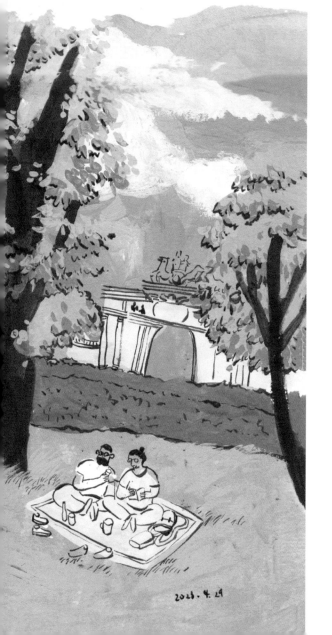

2023.4.29

一个关于食物的回忆

我：这两天我特别想回国。

埃里克：为啥？

我：想念中国的食物。

埃里克：如果只是因为这个的话，那我学做饭。

结果我从来不做饭的室友真的学会了做饭：意大利面拌番茄酱，意大利面拌罗勒酱，意大利面拌肉酱，意大利面拌奶酪，烤蔬菜，蒸茄子，生西红柿配奶酪洒橄榄油，新鲜牛奶配豆子。

我不知是喜是忧。

一个关于聊天的回忆

埃里克：我还挺喜欢跟你聊天的。

我：我也蛮喜欢跟你聊天的。

埃里克：你知道为什么吗？

我摇头。

埃里克：因为有时候你听不懂我在讲什么。

博洛尼亚的秋天，满眼的金色和红色，视觉上是让人极度舒服的。

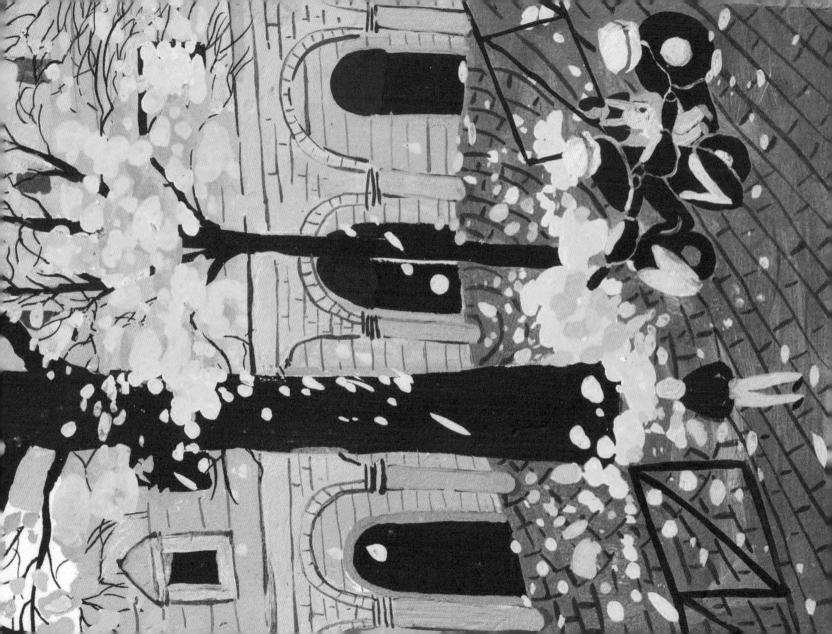

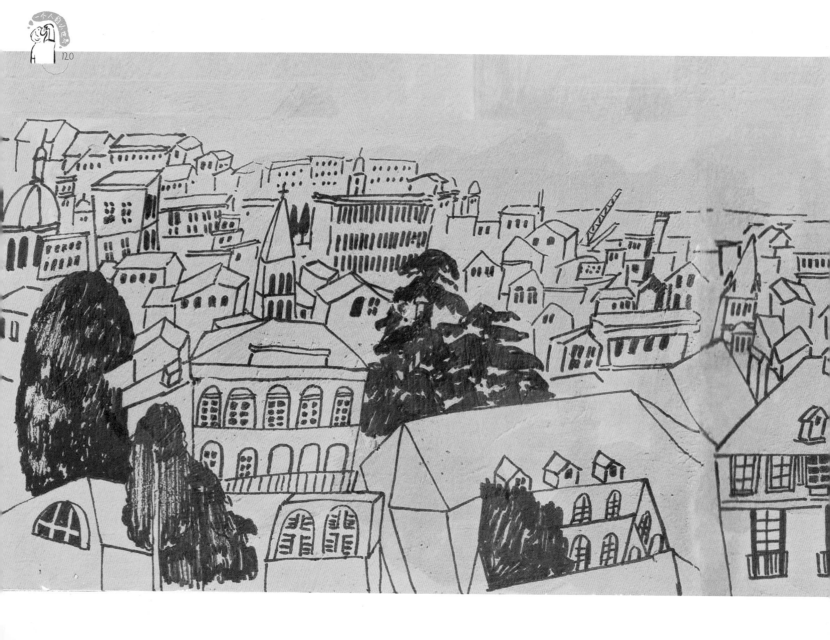

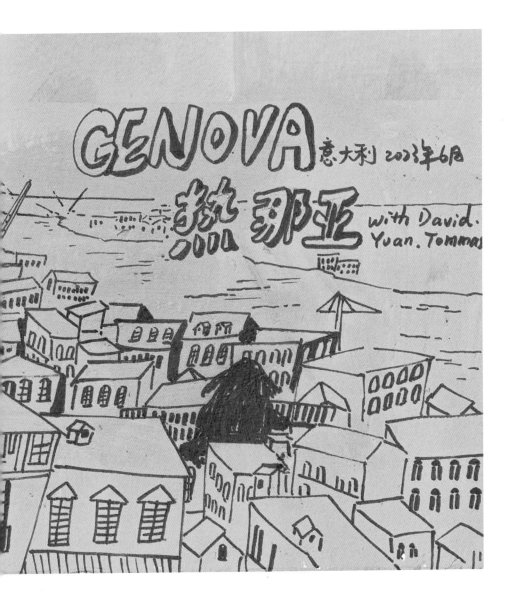

热那亚

热那亚是意大利最美妙的大海之一，来热那亚之前，一定要先看一看《夏日友情天》（意大利名：Luca），这部动画片里的取景地——高高的悬崖和五彩缤纷的海边小屋，是五渔村的真实写照。

热那亚坐落在意大利的西北沿海地区，濒临地中海。这片海域为城市带来了丰富的海洋资源和重要的贸易机会。地中海清澈的蓝色海水和宜人的气候使得这一地区成为游客和居民的理想目的地。

热那亚还有一个重要而繁忙的港口，是地中海最大的港口之一。人们可以在海边漫步，欣赏壮观的日落，享受地中海美食，体验意式休闲生活。在热那亚的海鲜市场，你能看到各种各样的神奇海鱼。

买上一份意大利冰激凌，2.5欧元两个超级大球，跟朋友散步在港口码头，也是一件人生得意之事。

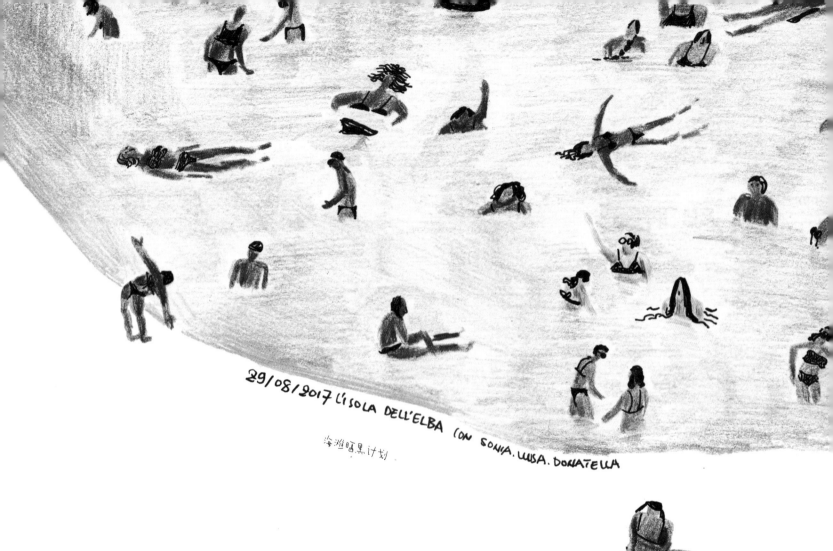

29/08/2017 L'ISOLA DELL'ELBA CON SONIA. LUSA. DONATELLA

海滩晒黑计划

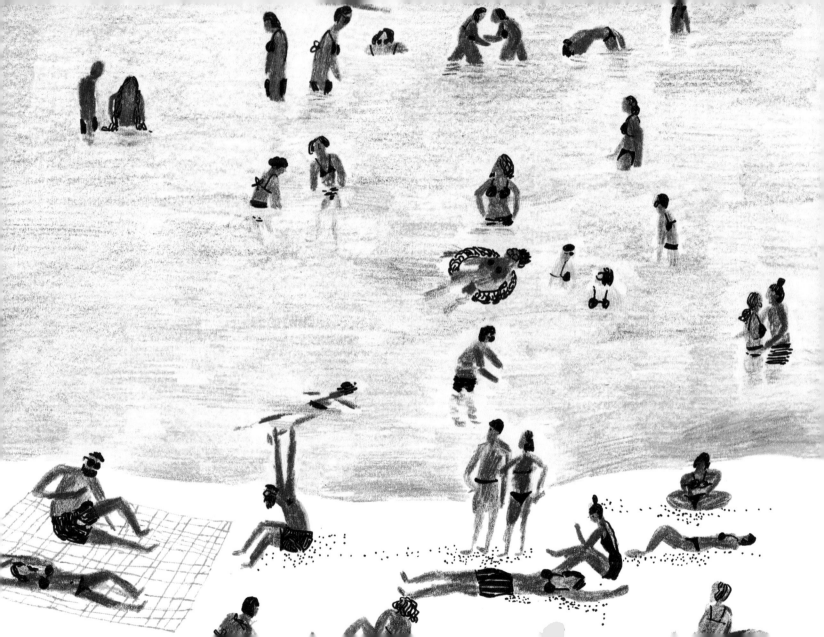

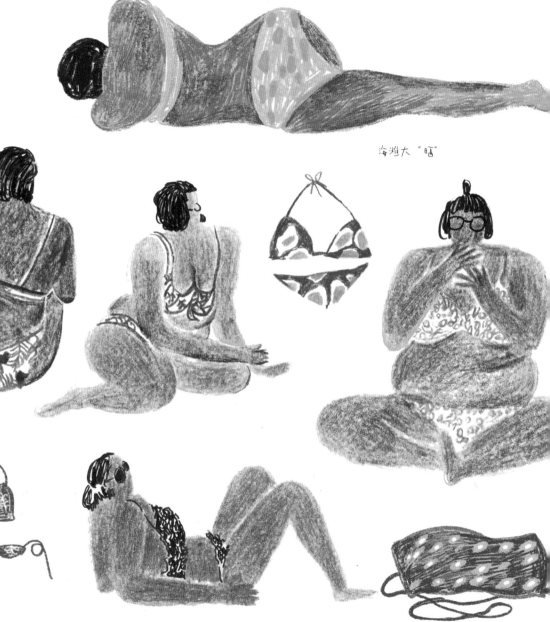

【小沙滩·
小性感】

L'ISOLA
DELL'E-
LBA
29/08/
2017

海滩大 "晒"

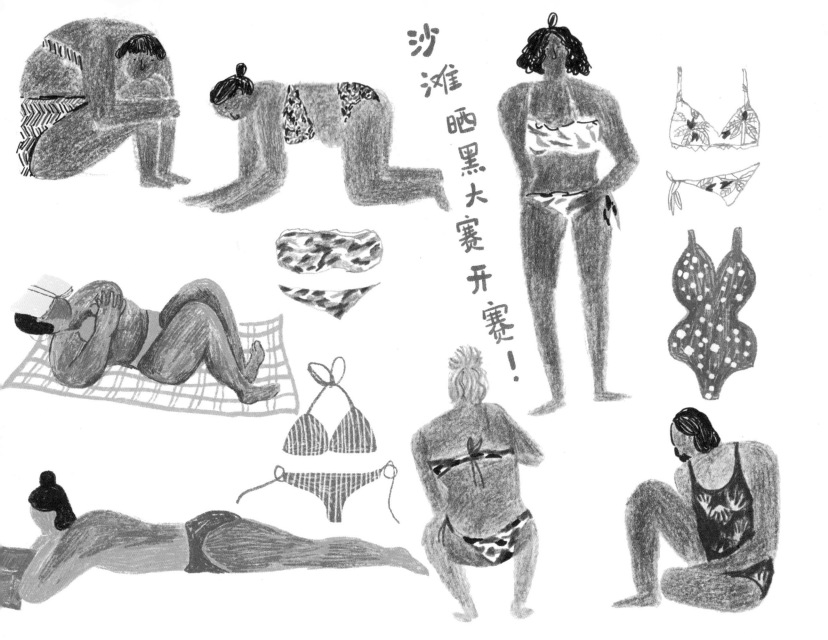

沙滩晒黑大赛开赛！

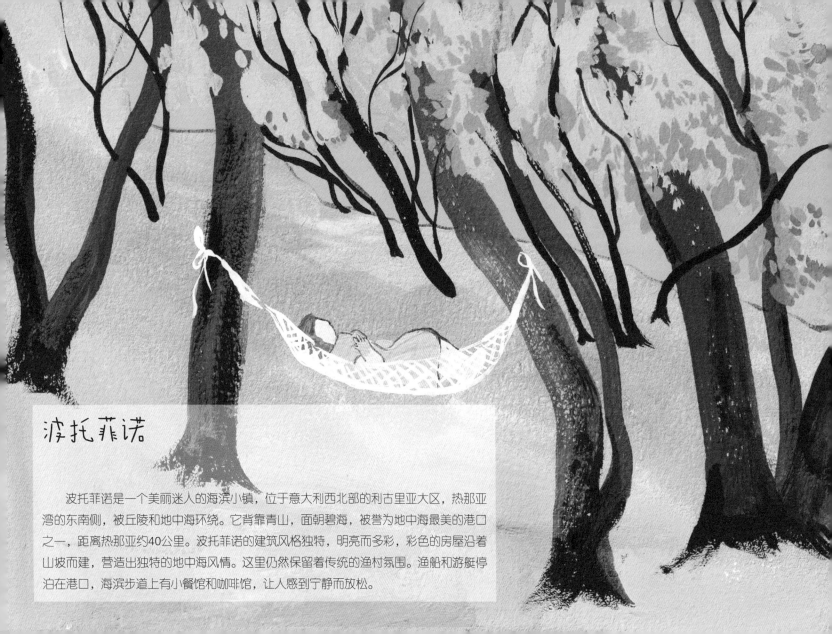

波托菲诺

　　波托菲诺是一个美丽迷人的海滨小镇，位于意大利西北部的利古里亚大区，热那亚湾的东南侧，被丘陵和地中海环绕。它背靠青山，面朝碧海，被誉为地中海最美的港口之一，距离热那亚约40公里。波托菲诺的建筑风格独特，明亮而多彩，彩色的房屋沿着山坡而建，营造出独特的地中海风情。这里仍然保留着传统的渔村氛围。渔船和游艇停泊在港口，海滨步道上有小餐馆和咖啡馆，让人感到宁静而放松。

小镇的高地上矗立着圣乔治城堡，是俯瞰整个波托菲诺港口和周边地区的绝佳视角。

热那亚水族馆

热那亚的水族馆就像一座海底宫殿，想象一下，你可以穿越一个神奇的海底隧道，鲨鱼在你头顶游过，仿佛你就是个着水冒险家！这里还有个超级酷的触摸池，你可以伸手摸摸那些小海星、小鱼儿，感受一下海洋生物的触感。池子里的海豚明星天天在水里顶着气球上蹿下跳！还有顽皮的海豹，听见敲盆子的声音都蹭蹭蹭跑进园子眼睛闪闪饲养员要饭去了……

5
蓝屋顶的圣托里尼

圣托里尼的海是平静的，浪漫的，悠远的，诗情画意的。在这里，你只要租一辆车，就能感受到岛屿的原始与野性。记得有一个下午，我住在海边的民宿，静静地盯着满窗的绿叶在阳光下摇曳，发呆了整整一下午。

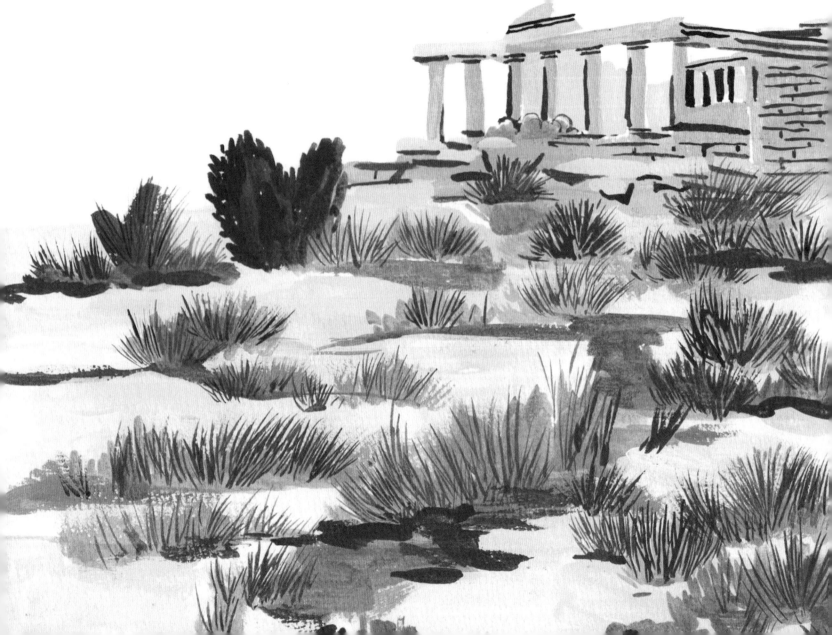

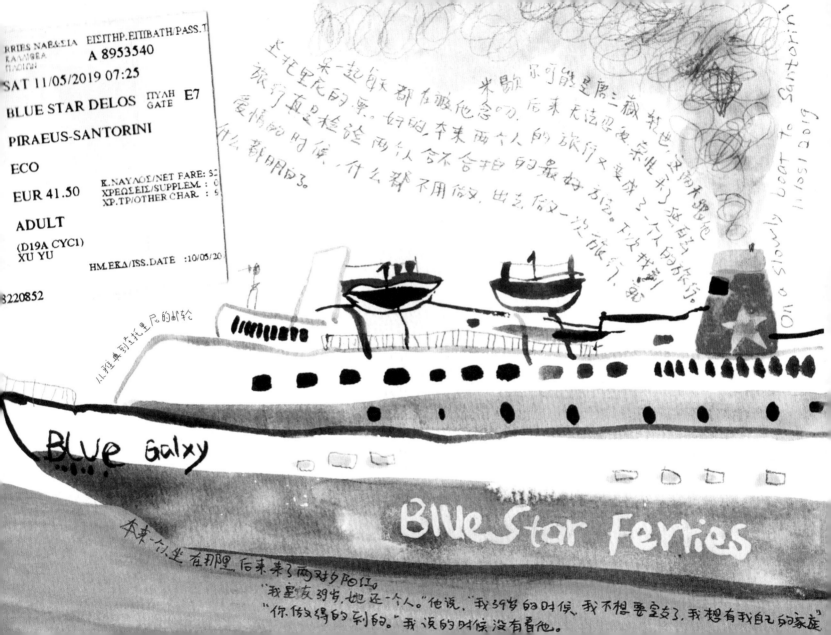

BLUE galxy

Blue Star Ferries

On a slowly boat to Santorini 11/05/2019

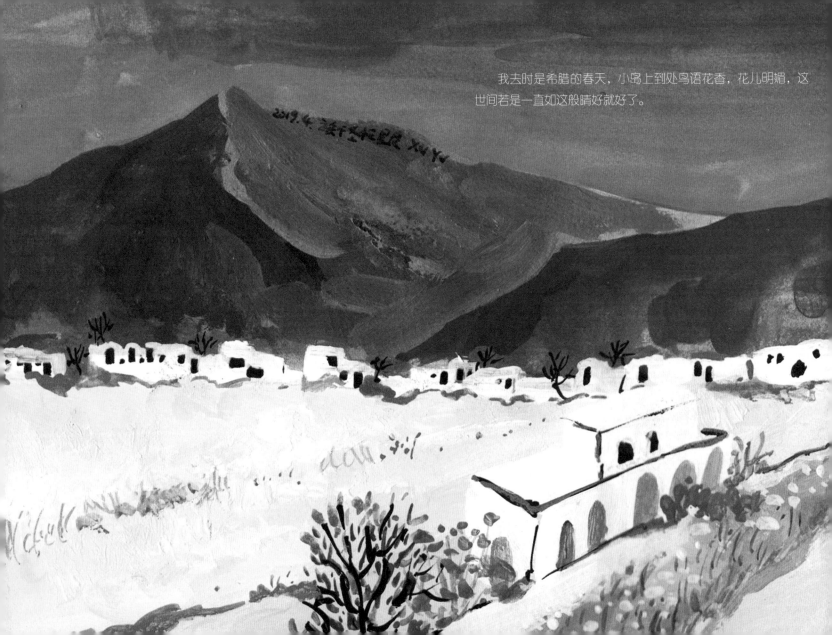

我去时是希腊的春天，小岛上到处鸟语花香，花儿明媚，这世间若是一直如这般晴好就好了。

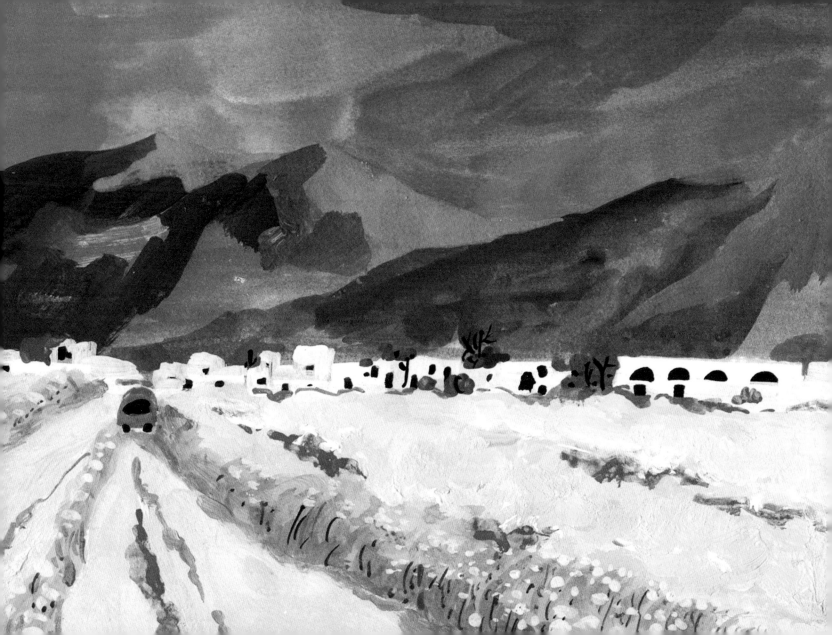

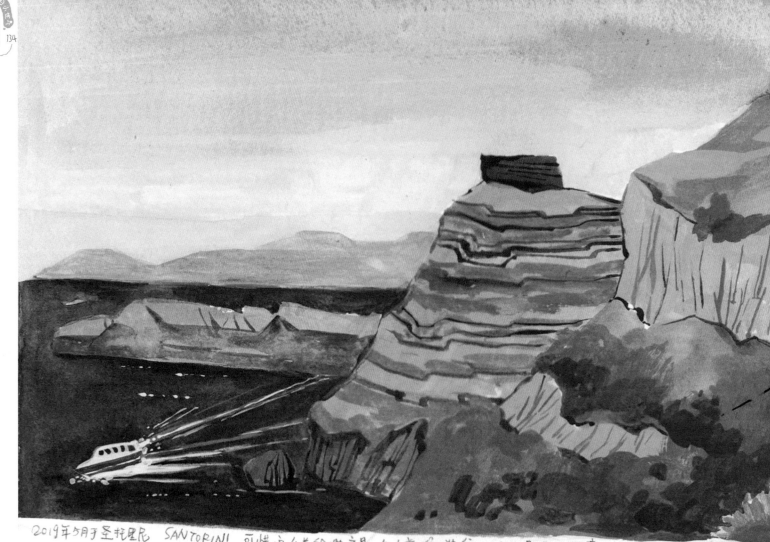

2019年5月于圣托里尼 SANTORINI 可惜这么美的地方是一个人前往独行，不过也是顺心顺意。在 FIRA 遇上了一对中国

外国爱人，夕阳落下来的时候正好抓拍到他们依偎在一起的景象。浪漫极致的。后来我将那个照片发给了那女

了女孩儿的感谢和旅行祝福。得到这样的旅行祝福的邮件，真是件美好的事情呢。

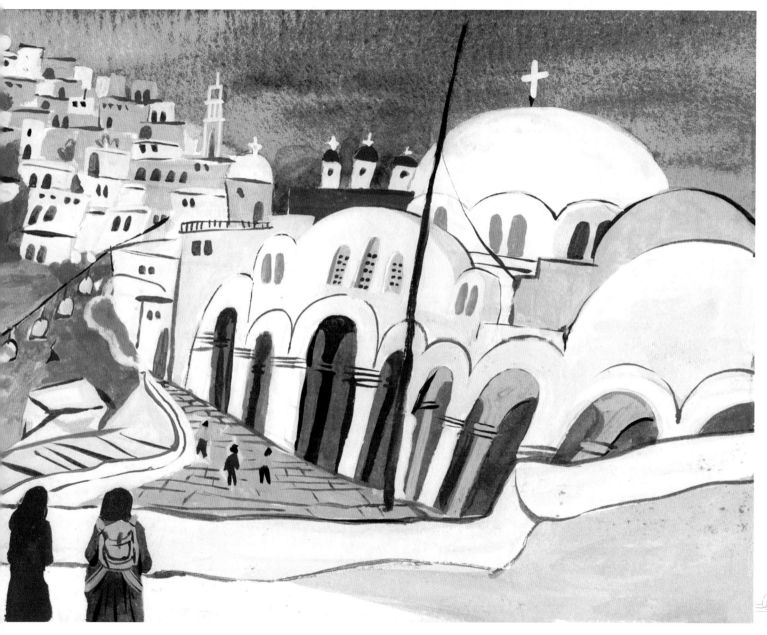

135——蓝屋顶的 θ 托里尼——

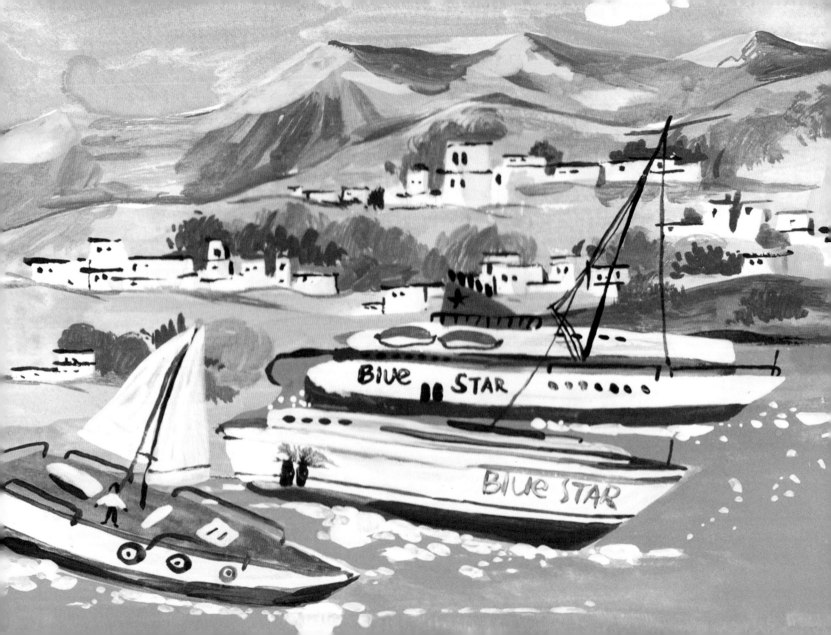

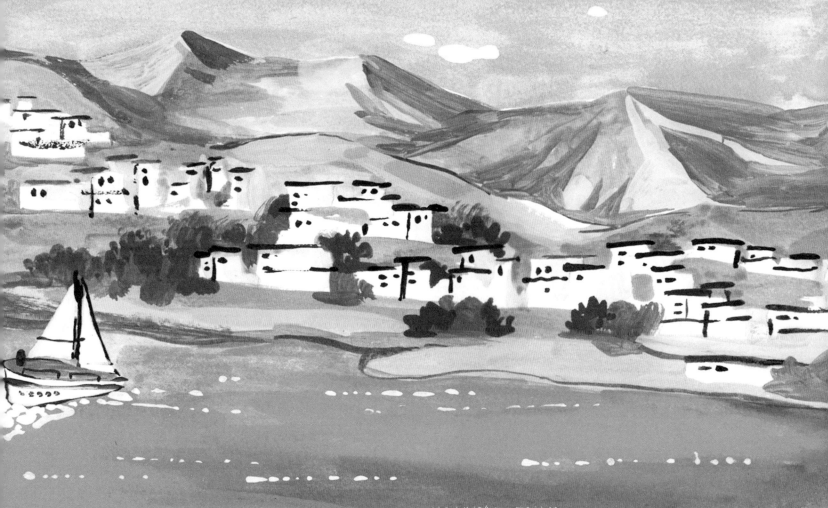

这里水的颜色正如画里这般

雅典博物馆

📍 National Archaeological Museum

雅典国家考古博物馆是希腊最大的博物馆，被认为是世界上最伟大的博物馆之一，收藏了世界上最丰富的古希腊文物。这些文物主要来自希腊不同的考古地点，时间上涵盖了自史前到晚古时期。

如果有条件，记得在26岁前去参观欧洲各种各样的博物馆和美术馆。26岁以下的人参观是免费的！26岁以后，每次参观可能都要付15~30欧元的门票。

火山岛圣托里尼

作为一个火山岛，尽管圣托里尼在历史上经历了数次火山喷发，但没有一次像公元前1600年左右的那次爆发那样具有毁灭性。这次被称为"晚青铜器时期的火山爆发"（Late Bronze Age Eruption），这或许是一万年来最大的一次，其威力相当于轰炸广岛原子弹爆炸威力的4000倍，甚至几千里外都能听到巨响。

在这场火山喷发中，高山被抹平，最初的圆形岛屿被炸飞。上千亿吨的火山灰遮天蔽日，飘散至北极和格陵兰岛，全球气温降低，接下来的一年甚至没有夏天，导致满世界饥荒和瘟疫。同时，地震引发的高达9米的海啸，冲向欧洲文明的发源地——离圣托里尼70英里远的克里特岛，将充满艺术气息的米诺斯文明毁于一旦。

大自然的无边威力让"人定胜天"成为一个无知的笑话。灾难过后，经过几千年的变迁，火山灰和沉积物形成了今天环绕火山口的月牙形圣托里尼岛，也形成了岛内各式各样的沙滩。在烟雨蒙蒙中或朗朗晴空下，我们去追逐地中海的浪，去感受地中海的风，去寻觅爱琴海消失的米诺斯文明。这片土地的历史，正如岛上的地貌一样，承载着无尽的传奇与变迁。

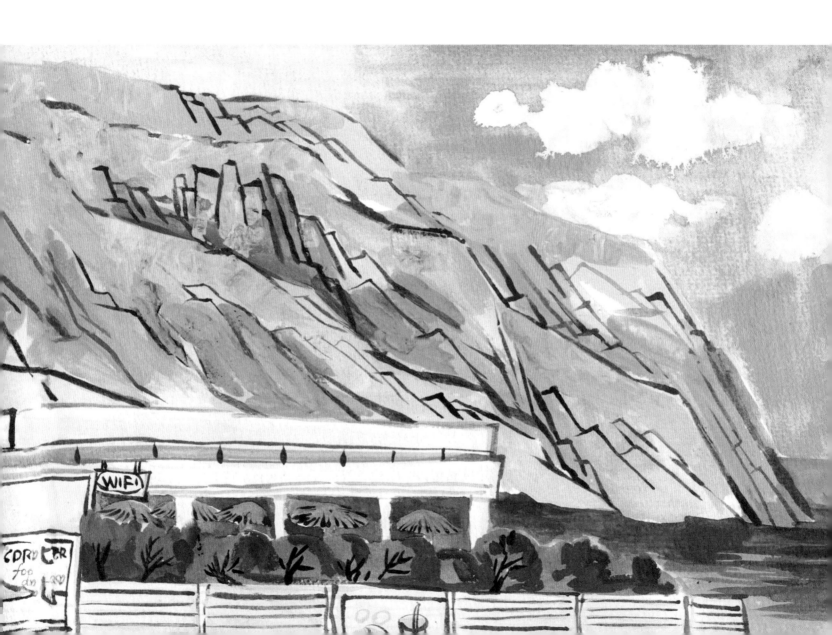

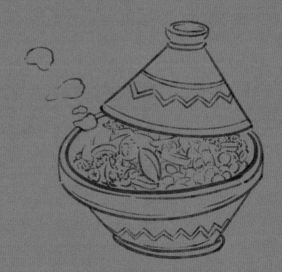

6

摩洛哥只有塔吉锅吗？

摩洛哥的气候干燥，夏季是酷暑，夜里又气温骤降。三毛说：每想你一次，天上飘落一粒沙，从此形成了撒哈拉。而我对撒哈拉没有爱。

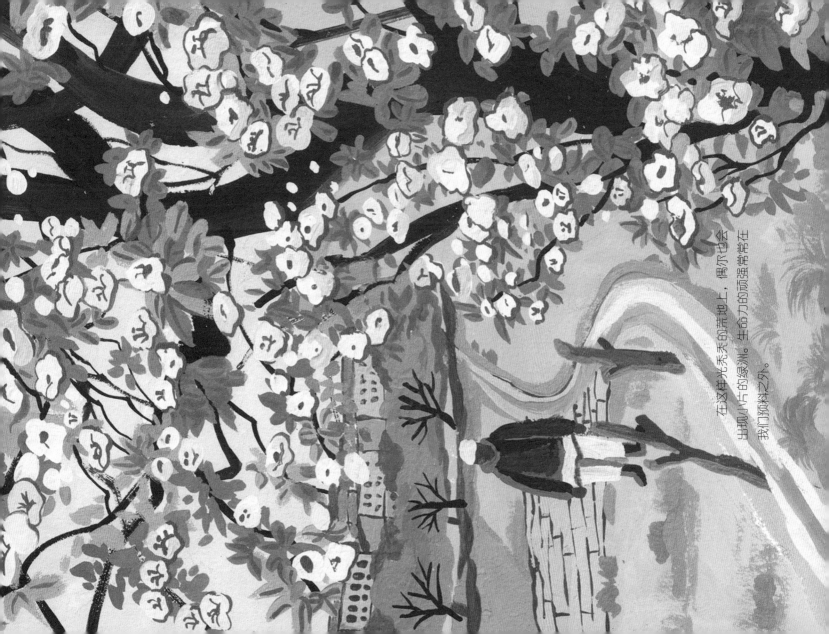

在这样光秃秃的荒地上，偶尔也会
出现小片的绿洲。生命力的顽强常常在
我们预料之外。

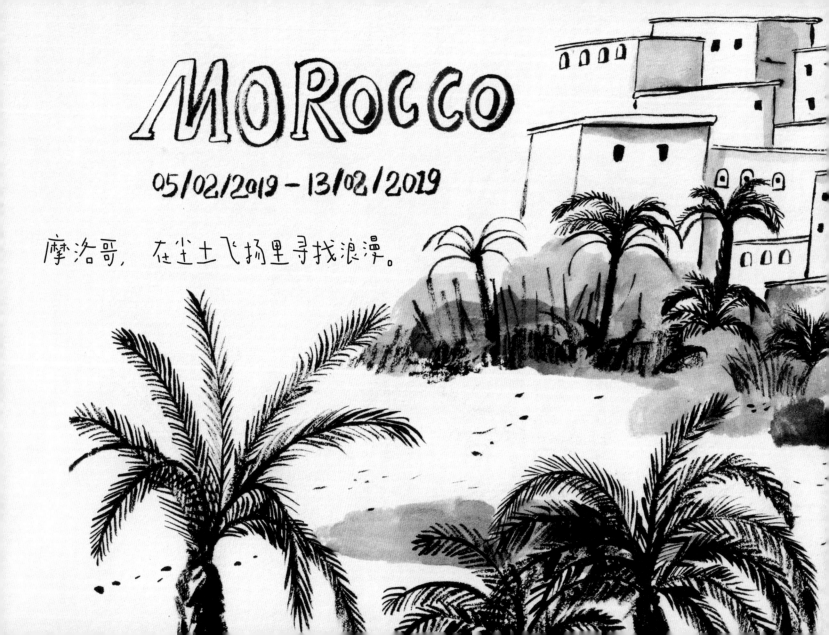

MOROCCO

05/02/2019 - 13/02/2019

摩洛哥，在尘土飞扬里寻找浪漫。

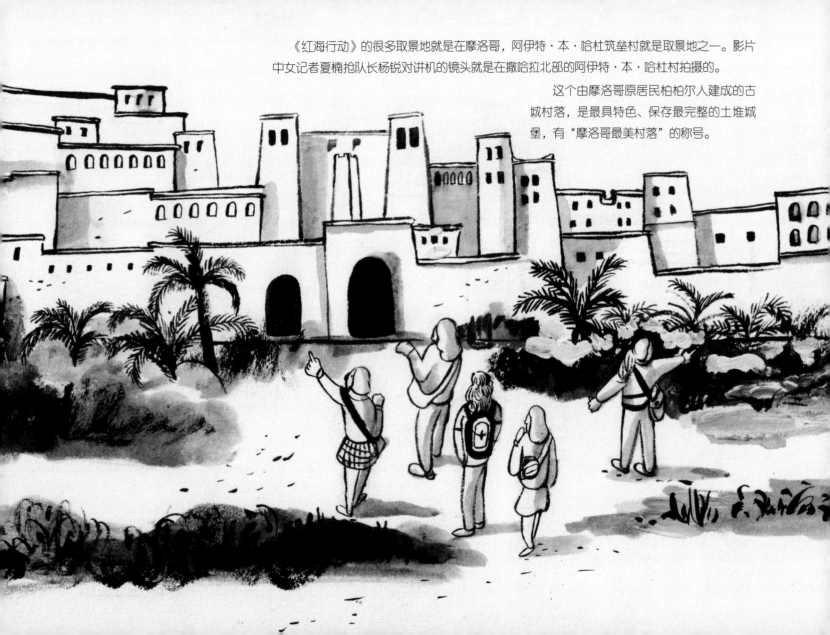

《红海行动》的很多取景地就是在摩洛哥，阿伊特·本·哈杜筑垒村就是取景地之一。影片中女记者夏楠抢队长杨锐对讲机的镜头就是在撒哈拉北部的阿伊特·本·哈杜村拍摄的。

这个由摩洛哥原居民柏柏尔人建成的古城村落，是最具特色、保存最完整的土堆城堡，有"摩洛哥最美村落"的称号。

摩洛哥 姐妹花（2019年2月）

马拉喀什夜市

高中的时候迷恋三毛，想着有一天我要去过三毛的日子，去撒哈拉常驻，去全世界流浪。当我作为一名游客真正来到撒哈拉的时候，我心里想的却是"这地方要住的话，可不能超过一周"。这里极其干燥，风吹到脸上都是沙沙的感觉，对在江南长大的我来说，住在这里就是逆天生长。

我们到马拉喀什时已是漆黑一片，下了大巴以后四处寻找预订的民宿，民宿的大概位置在集市里头。但马拉喀什的夜市巨大，每条小巷长得极为相似。我们5个女孩儿在市集里面迷路了。

有个黑脸黑胡子大叔，人高马大，威猛健壮，看我们迷路的样子，上来要给我们指路。小李在来之前就做过攻略，说可以自己找，不必劳烦大叔。

哪想到这里的巷子都长一个样，想了想，还是跟着大叔走吧。

大叔把我们带到看起来很像我们要找的那扇门的门口，说："你们要找的，就这儿。"

我们刚想说谢谢，大叔张嘴说："10欧元。"

小李一听，愤恨地说："大叔，这不是我们住的地方，房东没来开门，您给我们带错路了吧?"

大叔"呸"的一声，说："10欧元!"

小李也"呸"的一声，没理他，我们都没好气地没理他。瞎带路还要讨钱。

大叔心知这钱不好赚，也没好气地走开了。

后来我们打电话让房东来接，原来门就在我们开始来地方。这大叔真是极坏。

再后来，我们发现这大叔就住在我们的民宿对面，每天出门都要见到他，他长得威猛，我们怕惹事，也没敢正眼瞧他。每次都是唯唯诺诺地低头走开。

哪知有一天早晨，大叔坐在院子里的小破车上，严肃的面孔突然垮下来，露出一排整齐的牙齿，然后无比热情地朝我们说了声："Hello!"

我们心里的石头忽然落地，虚惊一场。

LE COMPTOIR MAROCAIN de DISTRIBUTION de DISQUES, CASABLANCA

📍AVENUE LAILA YACOUT CASABLANCA 20250. Morocco

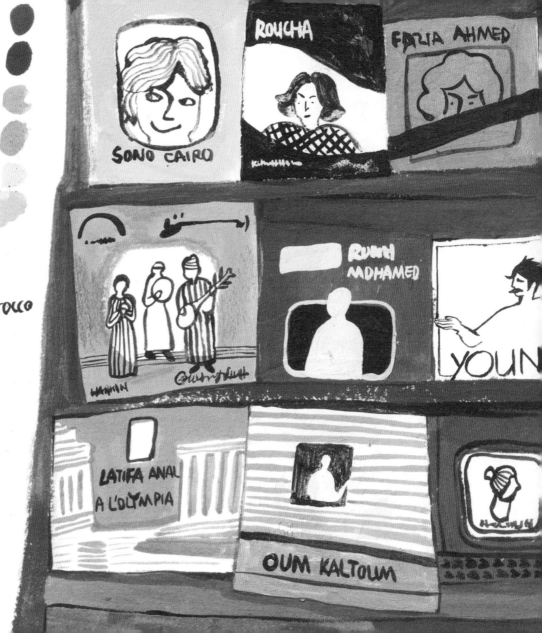

这条街上有世界上最古老的唱片店之一，怀旧，复古又时尚！

卡萨布兰卡的经典黑胶唱片店之一，不懂音乐的我只好欣赏整个唱片店的复古陈设。

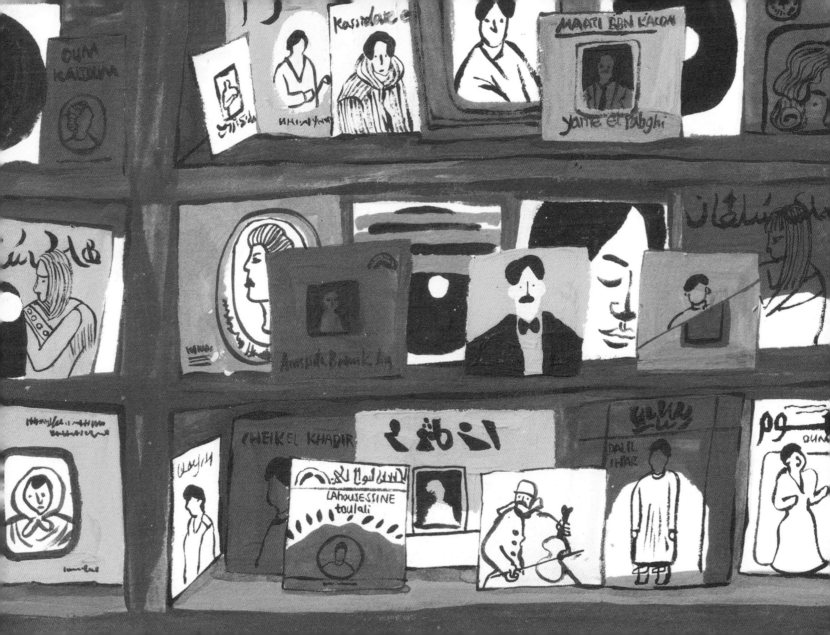

在马拉喀什大广场，
你能见到各种各样的人。

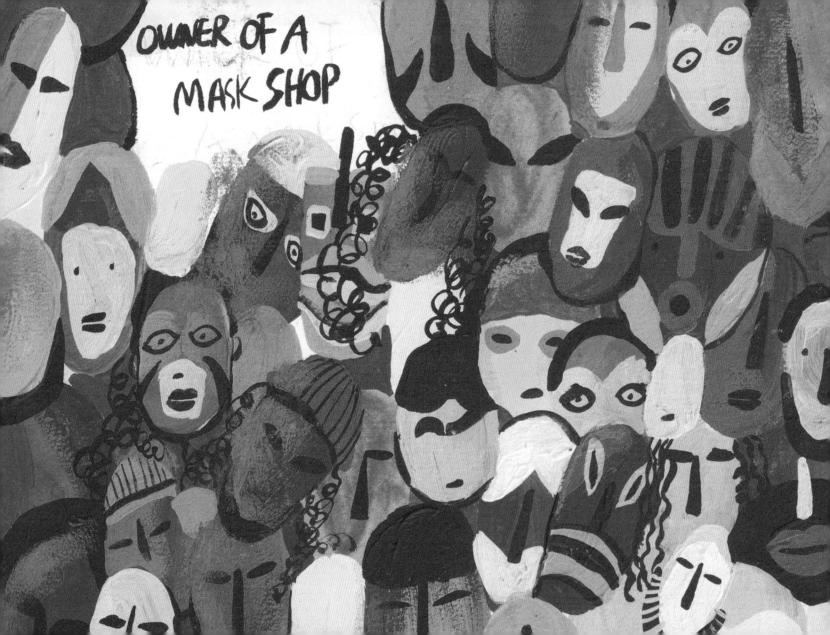

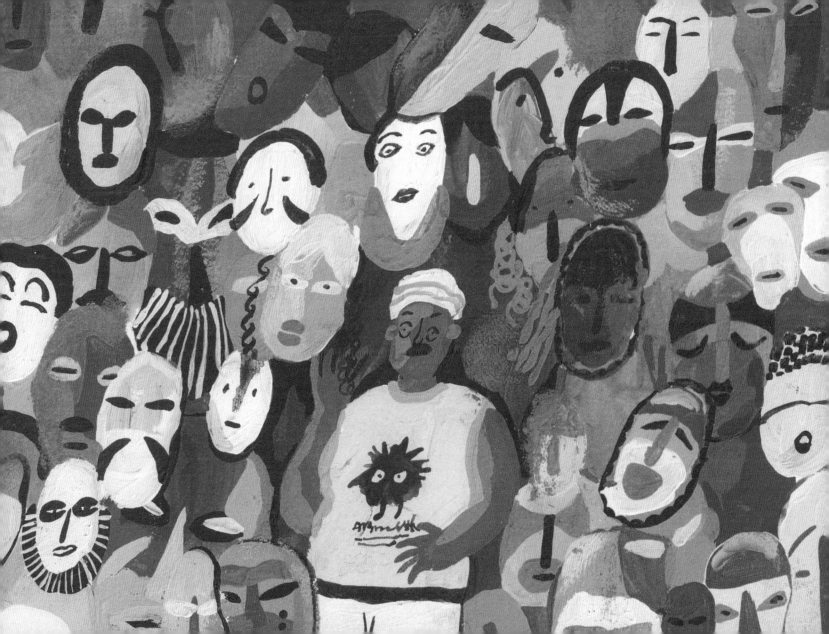

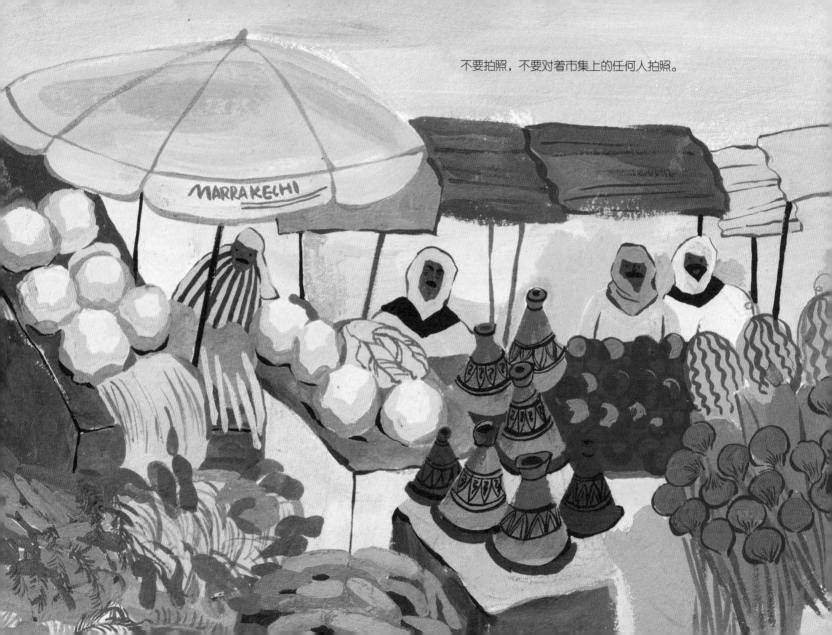

不要拍照，不要对着市集上的任何人拍照。

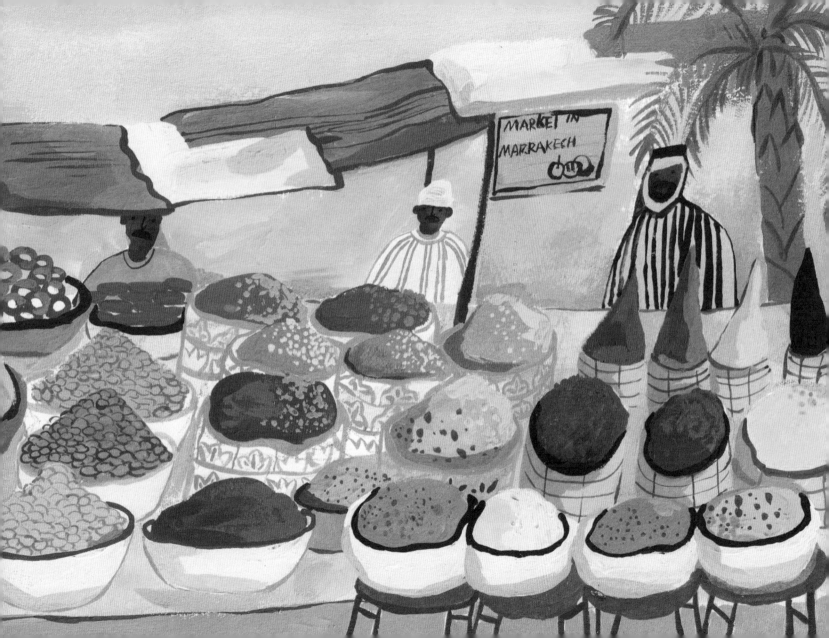

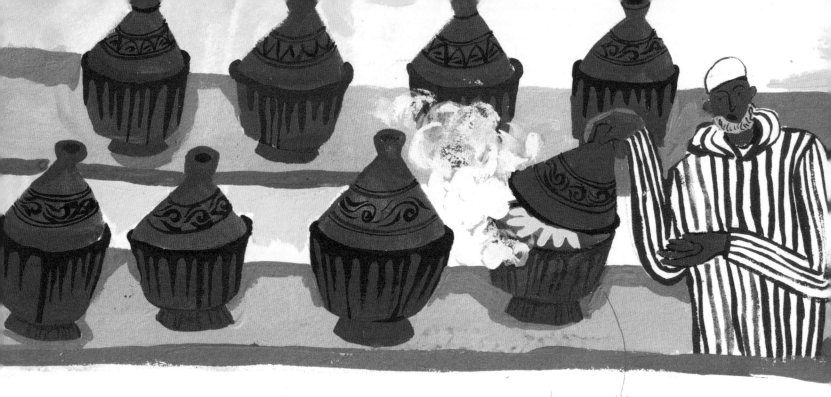

WHAT'S IN SIDE IN THOSE TAJINE It can be POTATOA WITH CHICKEN

LAMB WITH PLUM AND EGG

OLIVES AND VEGETABLES

If You eat too much. Y
MAY DO ALOT TART
BUT AFTER THAT YOU MA
TART A LOT

摩洛哥塔吉锅

　　刚来摩洛哥吃下第一口塔吉锅觉得异常好吃。在摩洛哥住了半个月以后发现这一路似乎只有塔吉锅，便不想再吃了。人总是会偏爱一些新鲜事物，然而所有新鲜东西都会变成旧物。

　　塔吉锅三角的造型是为了适应当地干燥的环境，圆锥锅盖的造型能让烹饪时蒸发的水分沿着锅盖流淌下来，从而保留住水分。

　　在这个国家，水非常珍贵！

　　哦，还有，塔吉锅吃多了会放屁！

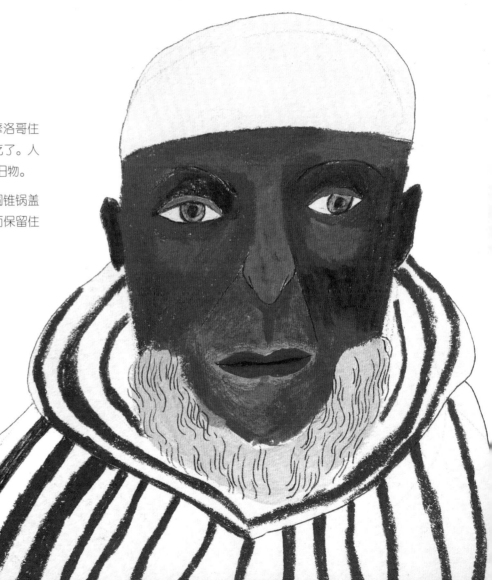

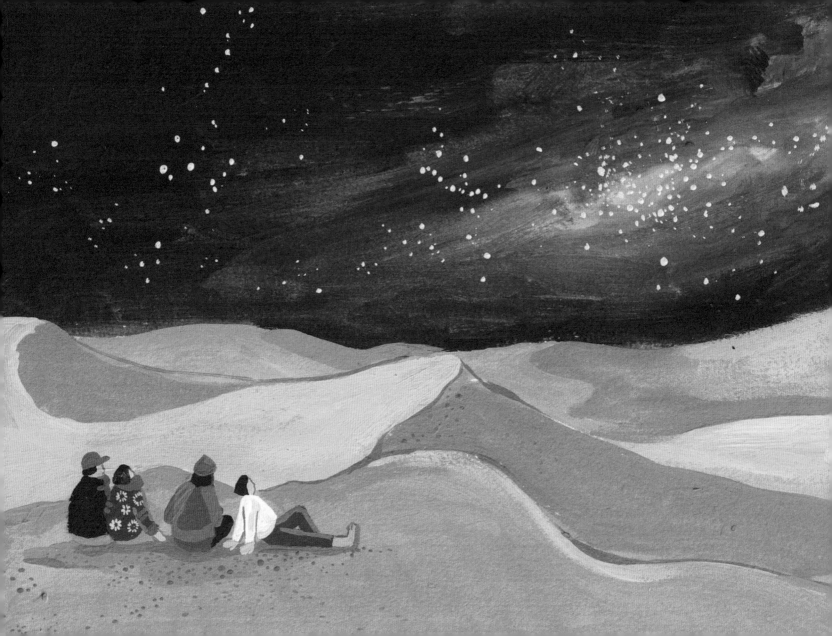

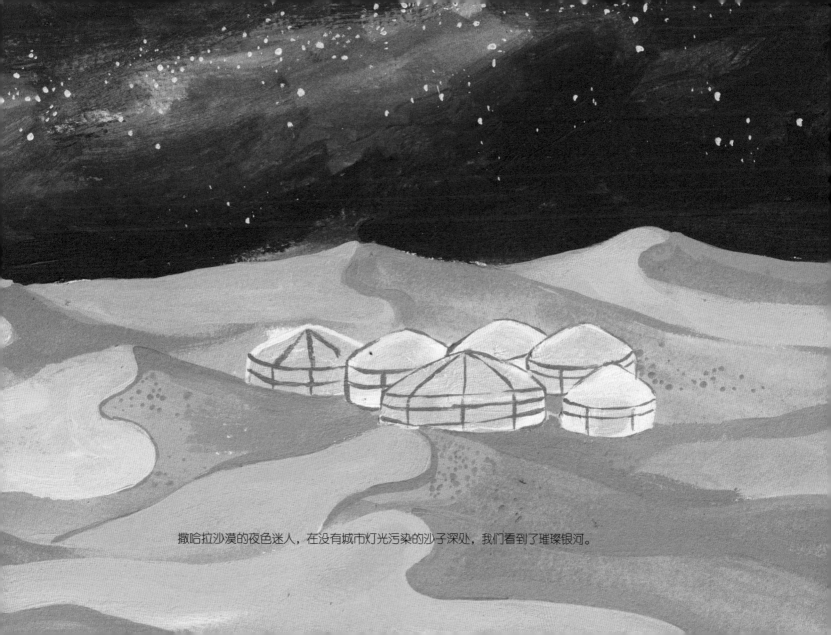

撒哈拉沙漠的夜色迷人，在没有城市灯光污染的沙子深处，我们看到了璀璨银河。

德国猪肘的独特之处在于其皮脆肉嫩的口感。在烤制的过程中，皮变得酥脆，肉质则保留了足够多的水分。吃起来既有嚼劲，又不失滑嫩。搭配德国传统的配菜，酸菜、土豆丸子、腌制的黄豆酱等，咬上一口德国的大猪肘子，跟吃上一块传统的红烧肉带来的那种满足感与幸福感是不相上下的。

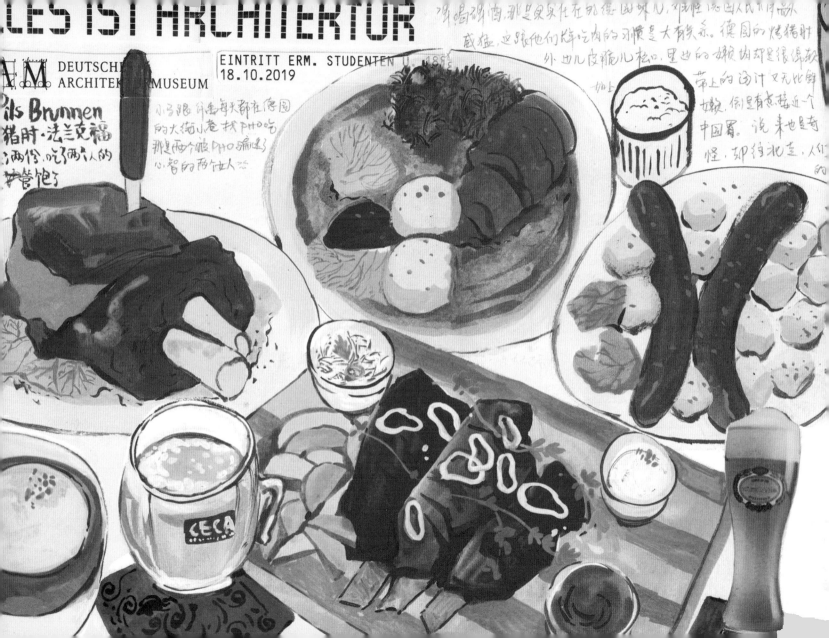

德国有什么?
Bread 和啤酒!

RUSTICO 4.15号

das Landbrot

德国的麵包
价廉物美 花色也
各种各样·能选择的款式
五花八门。多得也

是有各种花里胡哨的叫法:家常面包(Hausbrot)、黑面包(Schwarzbrot)、
柴炉面包(Holzofenbrot)、麻花辫面包(Butterzopf)、黑麦面包(Roggenbrot)、
碱水面包(Brezel)、黄油碱水面包(Butterbrezel)、奶酪碱
水面包(Käsebrezel)、白小面包(Weißbrötchen)南瓜籽小面包(Kürbiskernbrötchen)
总之德国麵包的这些名字,都太长太多了。若是有朝一日能说点德文,说不定对这些名字就会变得亲切起来。

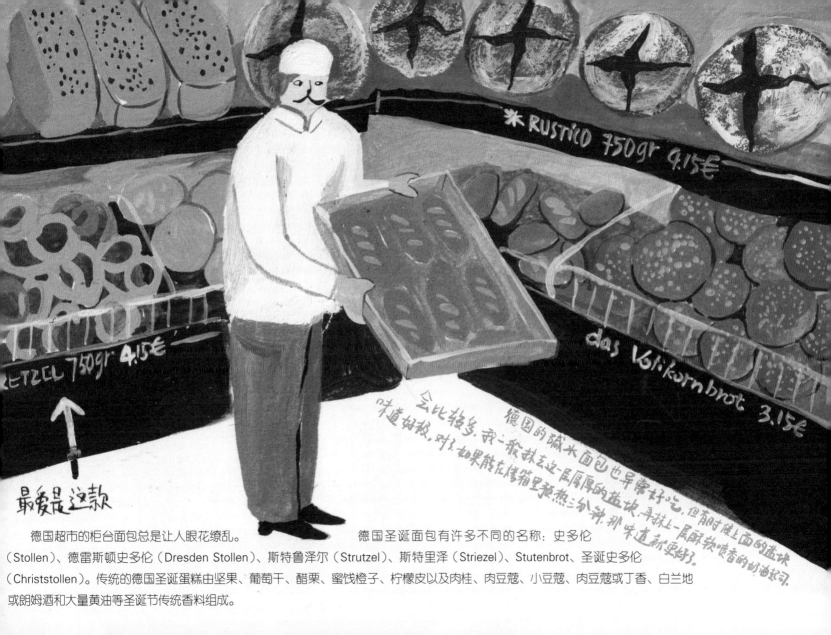

RUSTICO 750gr 4.15€

...ETZEL 750gr 4.15€

das Vollkornbrot 3.15€

最爱是这款

德国的碱水面包也异常好吃，会比较多。我一般抹上这一层厚厚的盐块，但有时候上面的盐块味道好极，对了，如果能在烤箱里预热三分钟，再抹上一层酥软喷香的奶油软司，那味道就更好了。

德国超市的柜台面包总是让人眼花缭乱。　　德国圣诞面包有许多不同的名称：史多伦（Stollen）、德雷斯顿史多伦（Dresden Stollen）、斯特鲁泽尔（Strutzel）、斯特里泽（Striezel）、Stutenbrot、圣诞史多伦（Christstollen）。传统的德国圣诞蛋糕由坚果、葡萄干、醋栗、蜜饯橙子、柠檬皮以及肉桂、肉豆蔻、小豆蔻、肉豆蔻或丁香、白兰地或朗姆酒和大量黄油等圣诞节传统香料组成。

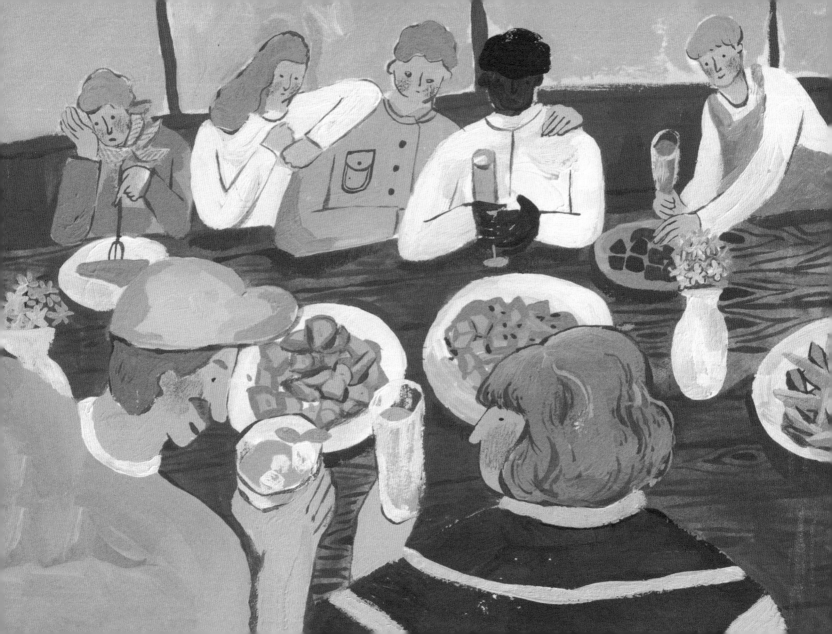

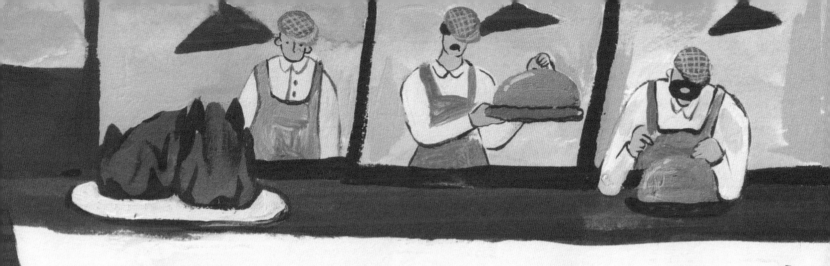

德国的啤酒屋遍地都是，美味的大猪肘搭上一大杯黑啤，是德国人的标配。德国啤酒的历史几乎与巴伐利亚州的历史一样悠久，可以追溯到古罗马时代。满大街的各色啤酒屋属皇家啤酒屋规模最大。我们来时，人们已经摩肩接踵了。

Beer Brand in Germany
德国啤酒

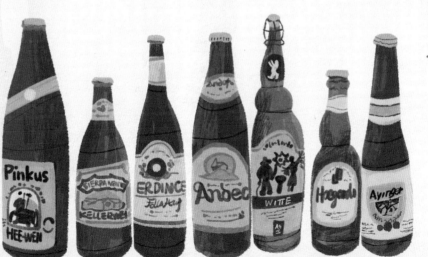

皇家啤酒屋始建于1589年，原为皇室专享，1828年开始向大众开放，如今是全球最大的啤酒屋。

来德国，一定别忘了点超大杯的黑啤！

德国餐馆

法兰克福的天气跟比利时像极了。早晨出门的时候天气阴霾，过了会儿下起雨来。雨是那种毛毛细雨，打不打伞都要淋湿的。纤禹和小马去书展，我去扫了两个博物馆，出来本想去公园写生，雨点落下来，想想还是回旅馆看最近的热播剧《致命女人》。

晚上我们去吃PHO，吃完我们挨个儿走出来。纤禹第一，小马紧随，顺手在柜台拿了两包饼干，我帮她拿了一包。出门以后，李李见我俩手里拿着小饼干，一脸惊愕，目瞪口呆地说："你们拿了什么啊？这个人家摆在那0.20欧元一个，你们没看到啊？！"我跟小马：这个不是免费的吗？！这种放在柜台前的小零食不都是免费的吗？李李翻了一个白眼……

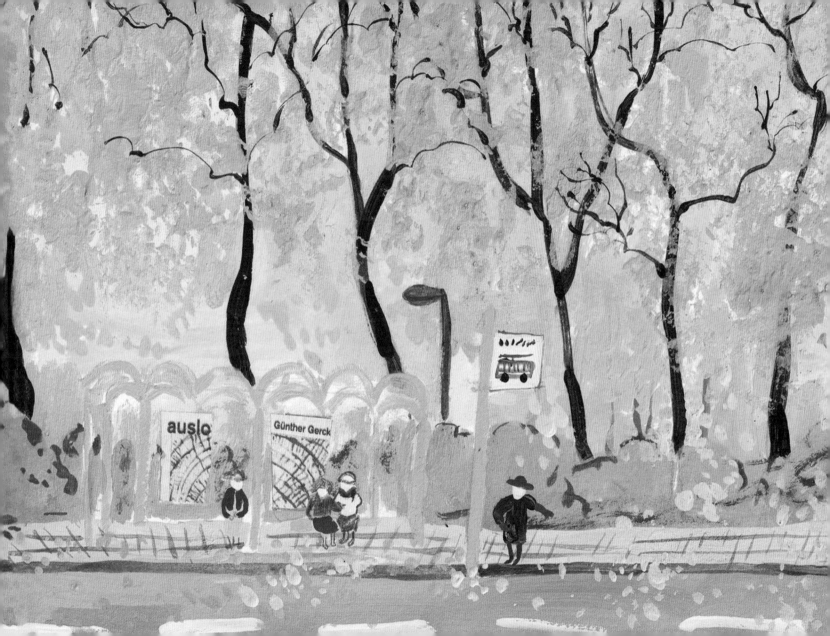

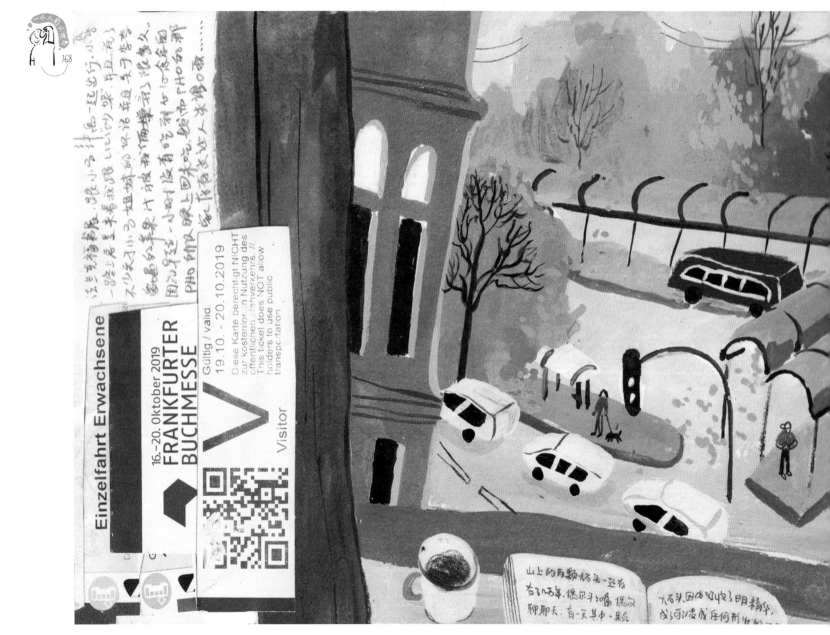

HE WINDOW OF THE HOTEL IN FRANKFORTE.

德国集市

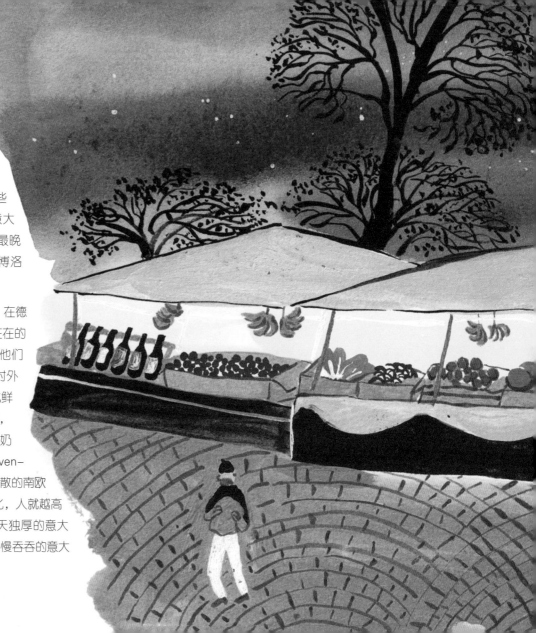

德国的店关得晚，晚上十一点以后还有超市开着，也有24小时便利店。24小时便利店在我们国家很常见，但在欧洲这些崇尚享乐主义的国度里是很罕见的。在意大利，下午六点以后商店基本上都关门了，最晚的超市营业到九点，24小时便利店，我在博洛尼亚没有看到过。

德国大猪肘是德国最有名的大菜之一。在德国就要大口吃肉，大口喝啤酒，那是实实在在的德国味。难怪德国人长得高大威猛，这跟他们常年吃肉吃起司有很大关系。德国的烤猪肘外皮松脆，里面肉嫩、绵软，加上汤汁又无比鲜嫩，很能满足我的中国胃。说来也是奇怪，往北走，人们的口味似乎又从满嘴的芝士、奶酪气变成了咸口。住在丹麦时，又有了Seven-Eleven这种快捷食品站。这样的方便，在懒散的南欧是不能遇不到的。在欧洲这片土地，越往北，人就越高效，严谨，守时，讲信用。在地理位置得天独厚的意大利，公共火车慢，大巴慢，约会慢，人慢，慢吞吞的意大利是静止在阳光海滩上了。

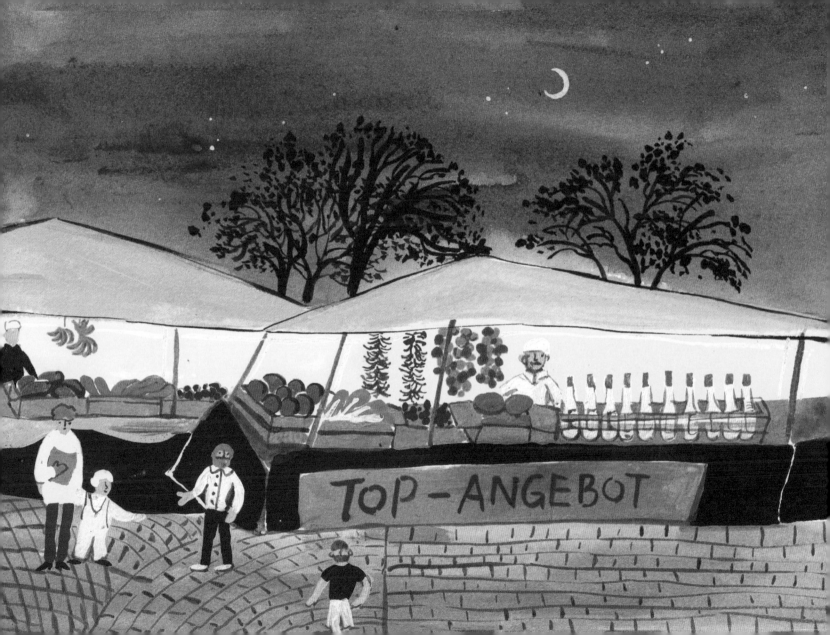

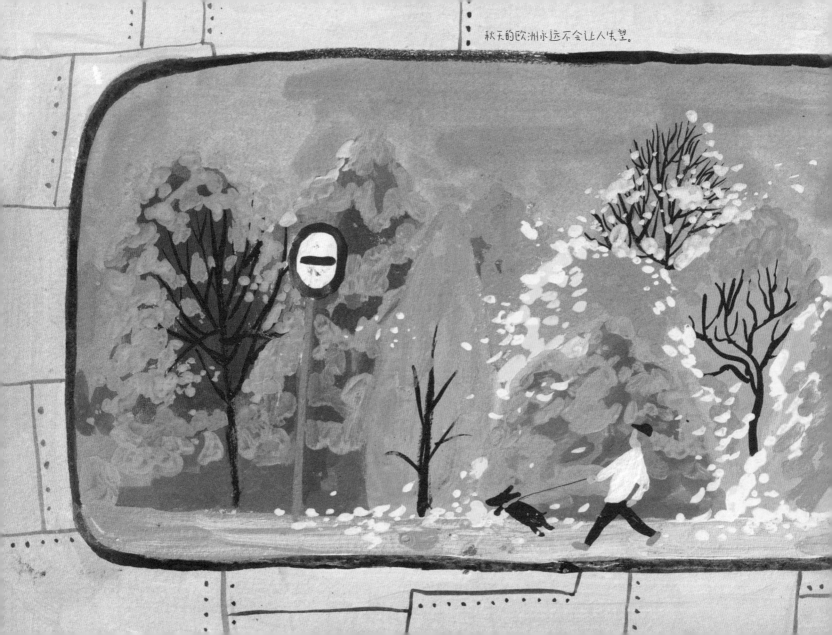

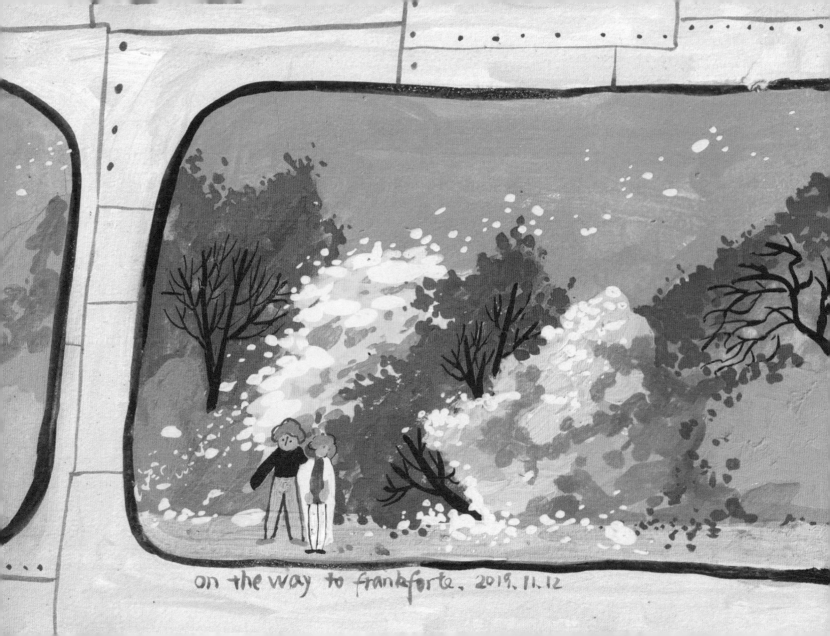

on the way to frankforte. 2019. 11. 12

德国人的严谨

　　德国是一个非常严谨的国家，连德国人的热情都带了几分拘谨。有一次我在公交车上研究买票的机子怎么操作，因为语言不通，琢磨半天也没出票。这时旁边一个大叔面带微笑，说可以帮我操作，没有多说话，就在机子上操作起来。那是一种彬彬有礼的、克制的热情。我脑海里突然想象出另一个画面，若帮我操作的是意大利人，那必将手舞足蹈，讲不停，弄完还要邀请你去他家里喝杯咖啡，意大利人的热情是活泼而又奔放的。

　　这就是欧洲的有趣之处，小小的土地上文化却很多元，让你深刻地感受到人与人之间的个性差异。哪怕是同一个国家的人，北方和南方表现出来的性格也是迥然不同的。

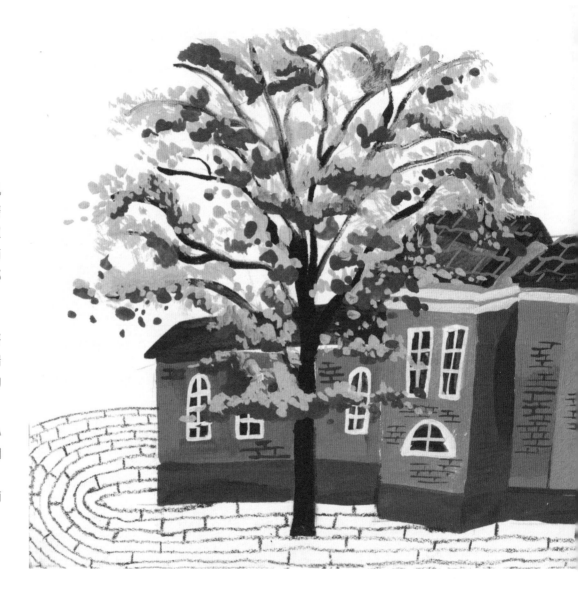

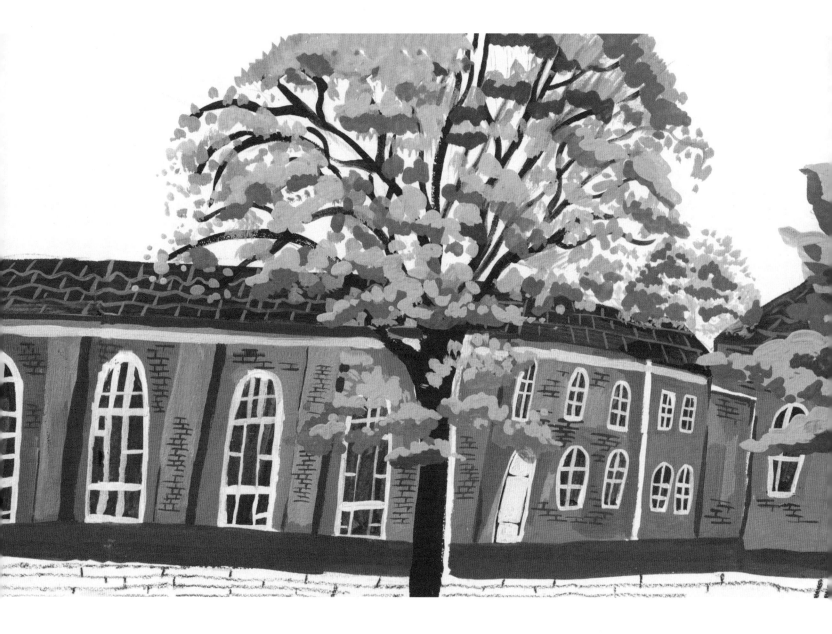

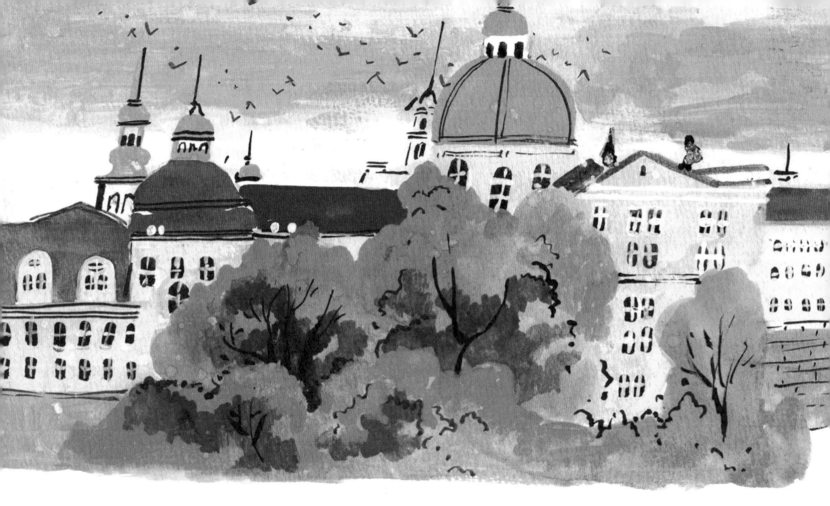

　　布拉格清透的感觉让人想起北欧的蓝调，凄清寒冷，好像整个城市笼罩在一层雾气之下，天空又变得遥远起来，像极了小时候的天空，宽广又深远，好像可以一直延伸到地球的另一端。

　　这时候，环境对人的决定性因素直接体现出来了，这里的人们没有意大利人的热情。我常常在想，热情的人都在阳光充裕的地方，比如西西里，比如意大利的南部岛屿，严谨的人生活在多雨的区域，比如英国。阳光真是个好东西，但又会让人滋生懒惰。对意大利人来说，他们有天然

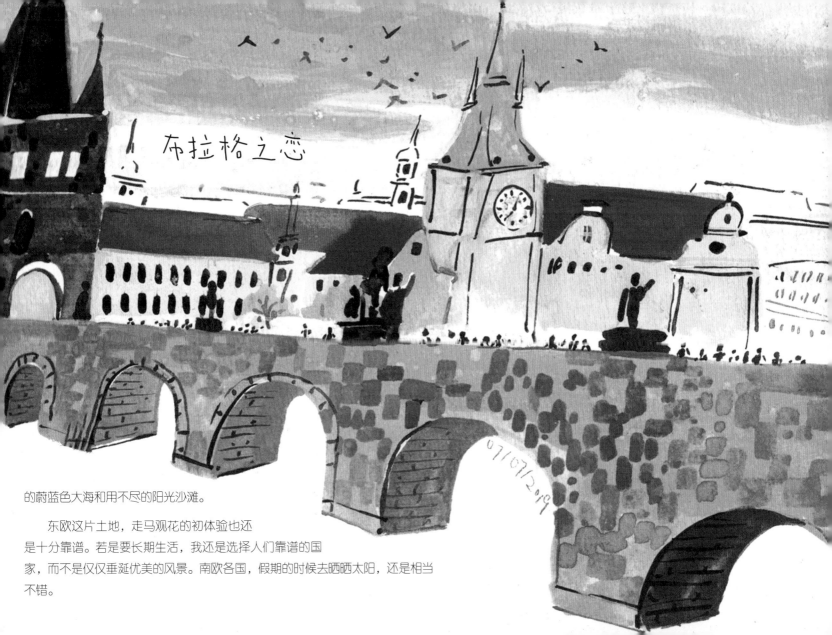

布拉格之恋

的蔚蓝色大海和用不尽的阳光沙滩。

　　东欧这片土地，走马观花的初体验也还
是十分靠谱。若是要长期生活，我还是选择人们靠谱的国
家，而不是仅仅垂涎优美的风景。南欧各国，假期的时候去晒晒太阳，还是相当
不错。

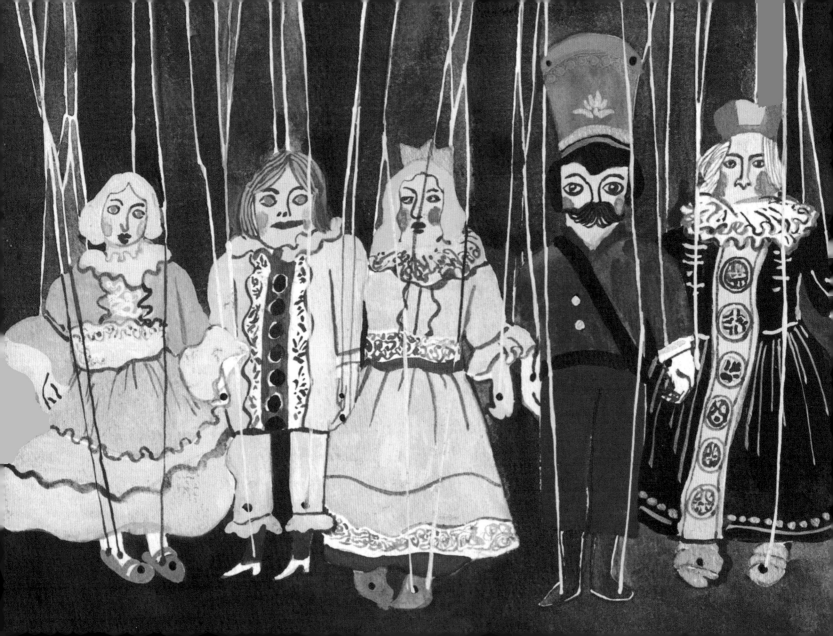

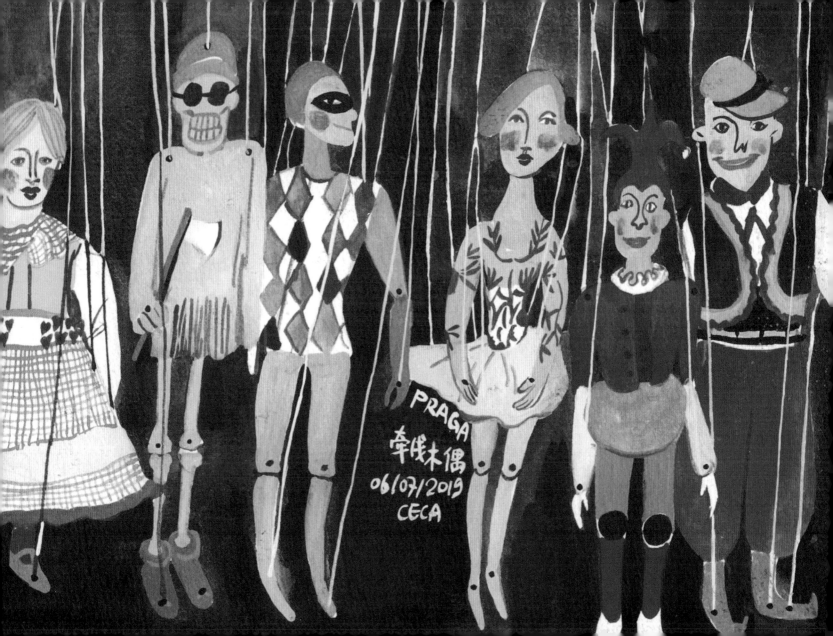

PRAGA

牵线木偶

06/07/2019

CECA

8

海南的椰子鸡

　椰子树下的风吹啊吹，骑着小车穿行在海岛的角角落落。一定别忘了去尝尝街角巷口的苍蝇馆子，在那些地方才能真正尝到物美价廉的当地特色。还有，去海边看一场沙地卡拉OK，浪漫又接地气，或者瞧瞧大爷们在林子间摆开的移动茶室，你也能瞧见在林子里躺平的外卖小哥。海南人是懂得如何生活的。

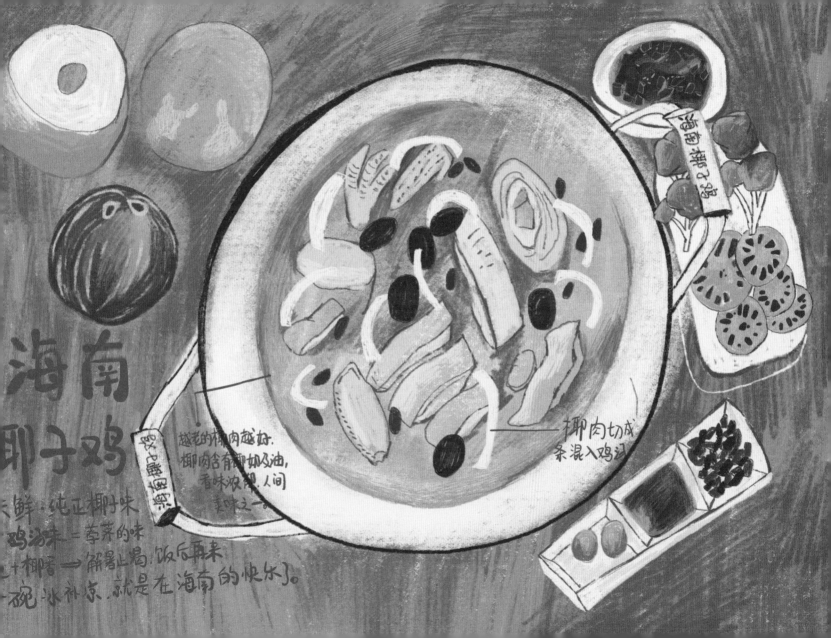

海南
椰子鸡

海鲜：纯正椰子味
鸡汤味＝荸荠的味
椰香—解暑止渴。饭后再来
碗冰补凉，就是在海南的快乐。

椰肉切成
条混入鸡汁

越老的椰肉越好，
椰肉含有椰奶乳油，
香味浓郁，人间
美味之一。

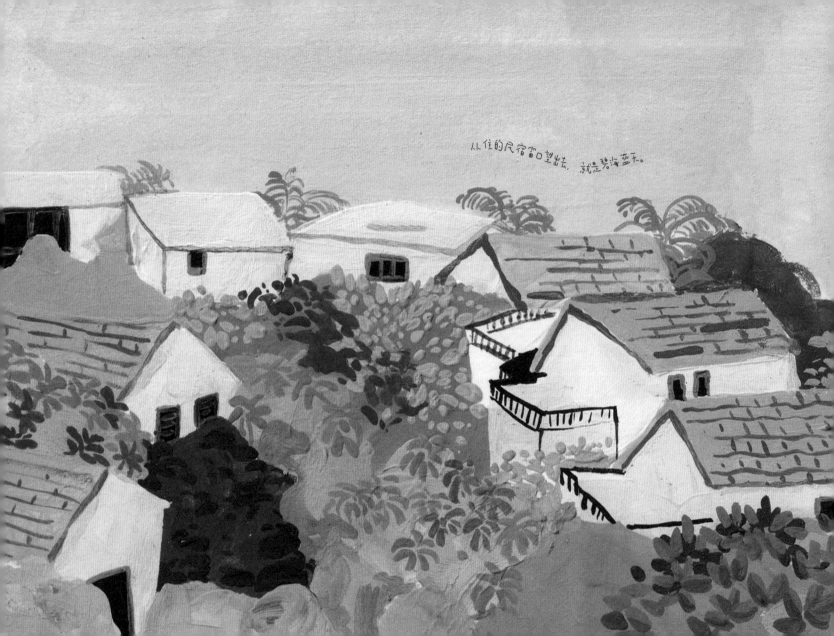

从住的民宿窗口望出去，就是碧海蓝天。

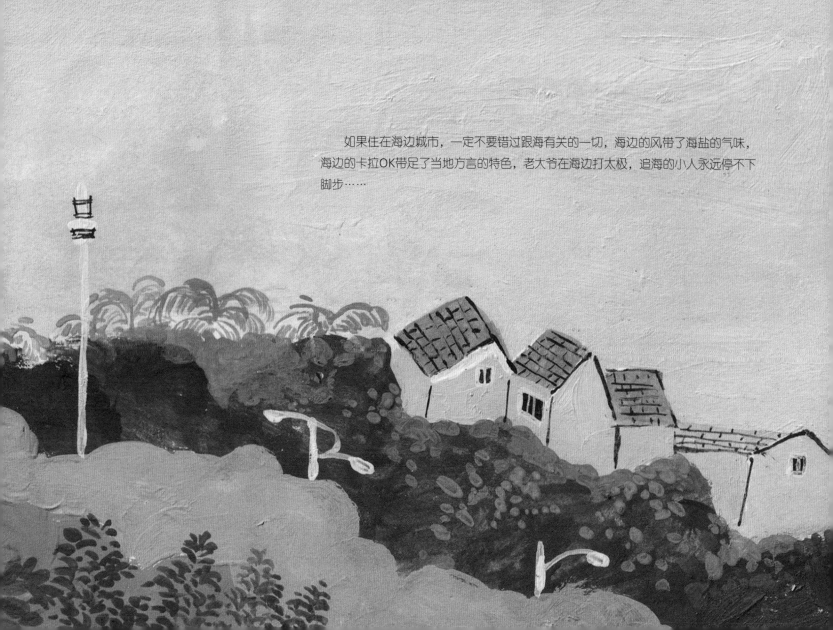

如果住在海边城市，一定不要错过跟海有关的一切，海边的风带了海盐的气味，海边的卡拉OK带足了当地方言的特色，老大爷在海边打太极，追海的小人永远停不下脚步……

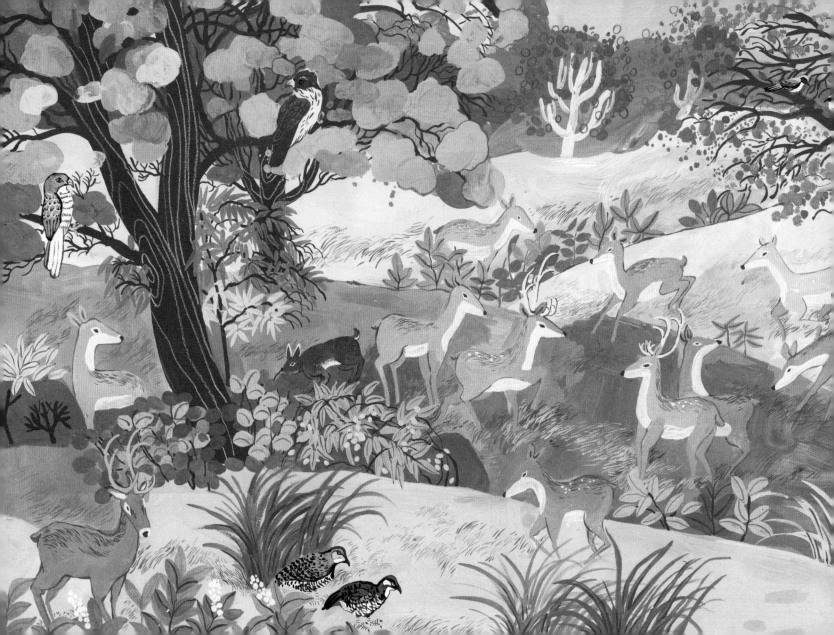

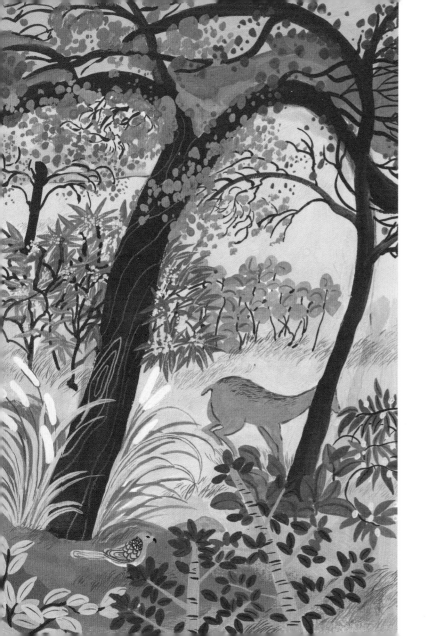

海南坡鹿

坡鹿（Eld's deer, Cervus eldii），又称"无尾鹿""小食草鹿"，是一种亚洲的鹿类。海南岛没有自然生长的坡鹿。坡鹿主要分布在东南亚、印度、中南半岛和中国南部的亚热带和热带地区。

我国坡鹿曾经分布在华南地区，但由于栖息地丧失和狩猎等因素，野外坡鹿的数量急剧减少。目前，我国通过保护措施，包括建立自然保护区、进行人工繁育等方式，保护坡鹿这一濒危物种。在墩墩的引荐下，护林员带我们去见了在林子深处的鹿群。

说起来，护林员这个工作也是极其伟大的。一来孤独，因为不接触人；二来常年生活在深山里，不晓得他们是否还关心外面的世界。不过也有好处，他们日日与自然为伍，这些不说话的动物就是他们最好的朋友。我们所见的坡鹿保护基地，面积不大，护林员告诉我们，这是大陆仅剩的十几头坡鹿了。

人类的行为似乎确实需要反思，我们凭什么就成了这个世界的主角。

海南的椰子鸡

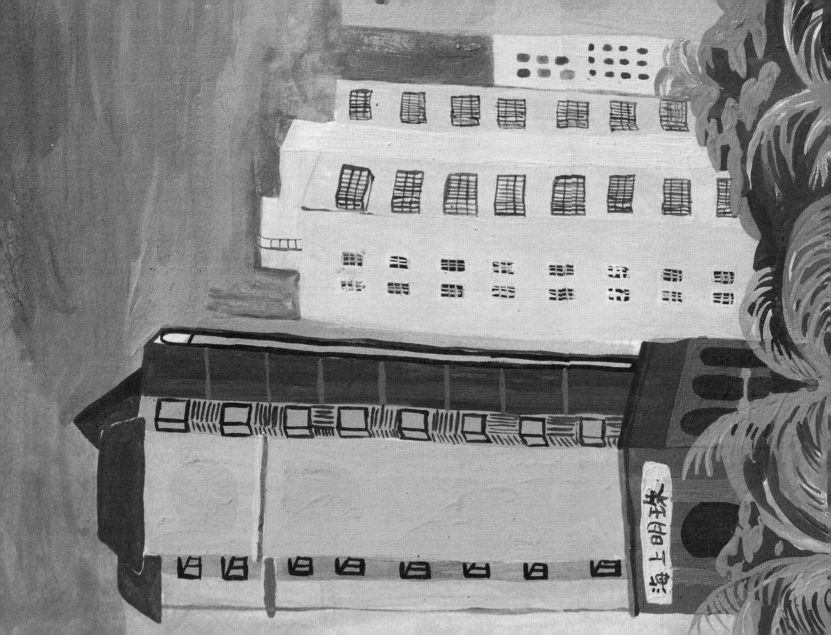

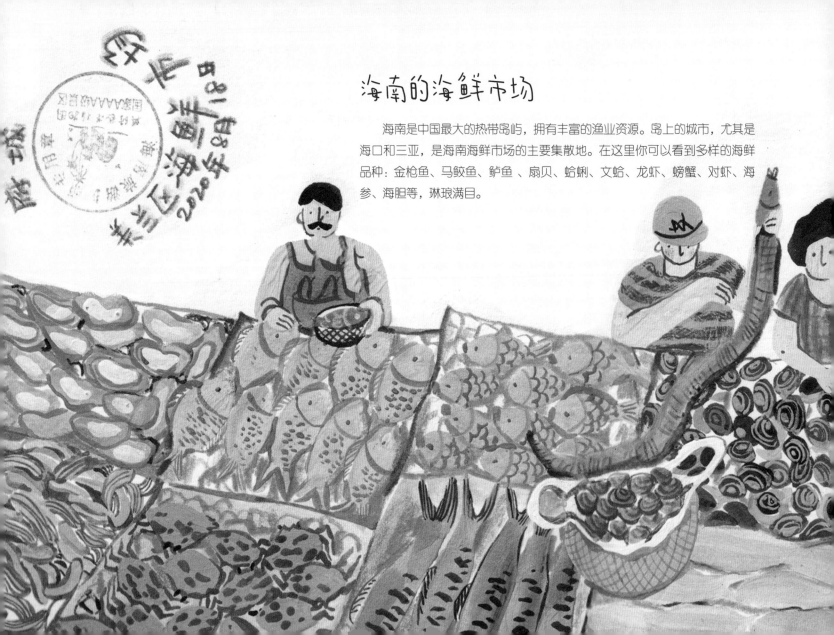

海南的海鲜市场

海南是中国最大的热带岛屿，拥有丰富的渔业资源。岛上的城市，尤其是海口和三亚，是海南海鲜市场的主要集散地。在这里你可以看到多样的海鲜品种：金枪鱼、马鲛鱼、鲈鱼、扇贝、蛤蜊、文蛤、龙虾、螃蟹、对虾、海参、海胆等，琳琅满目。

这里的海鲜保证新鲜，顾客可以看到活蹦乱跳的海产品，确保它们在烹饪前保持最佳的状态。买来的海鲜可以用各种方式烹饪，从简单的清蒸、红烧到独具特色的椰子海鲜火锅，满足各种口味需求。

海南还有一些地方特色的海鲜菜品，如海南酸辣螺、海南三亚烧乳鸽、炒鳄鱼肉，都值得旅行者去尝鲜。

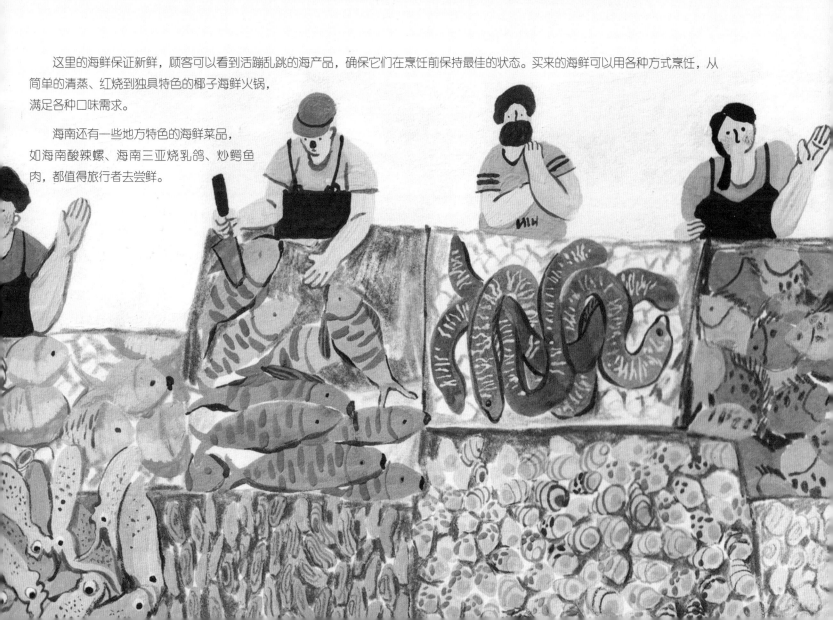

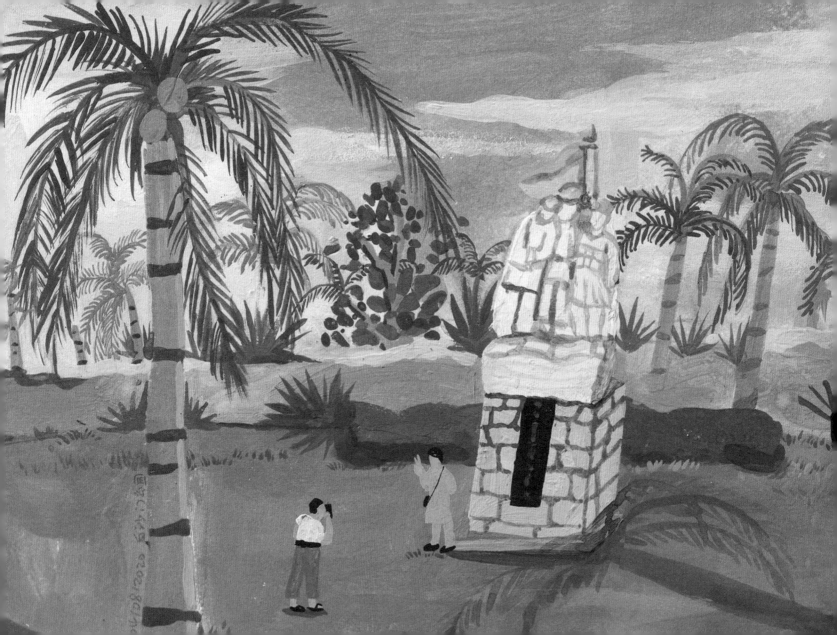

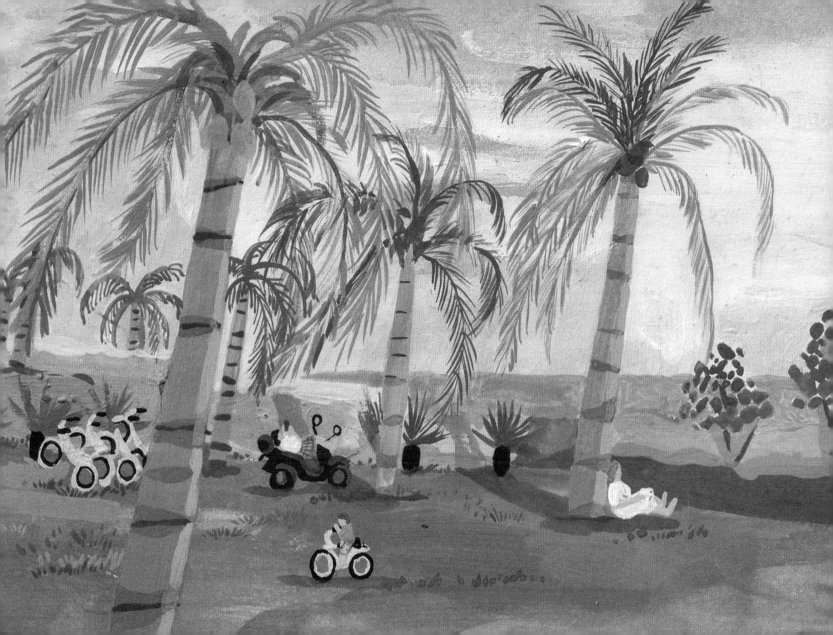

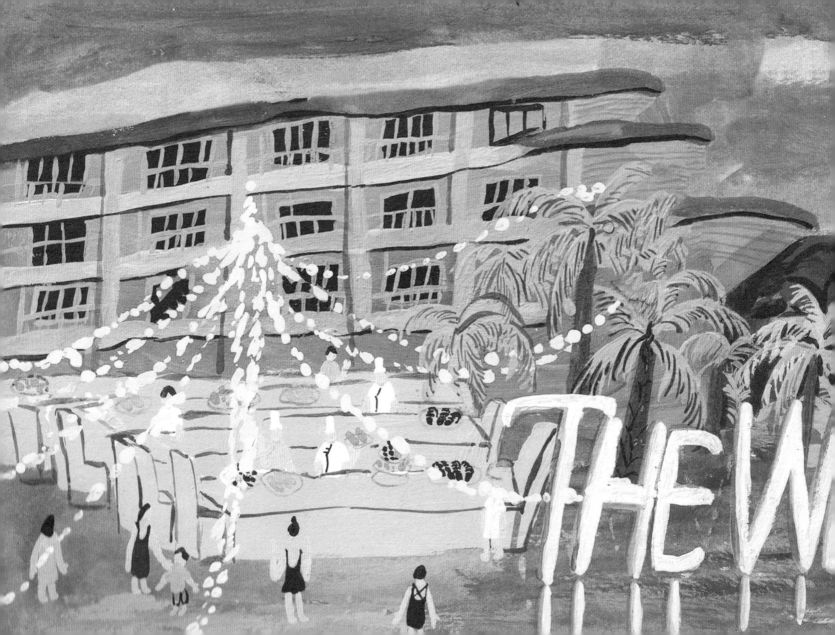

海风撩人醉

大海边的夜风是那样的温柔。夜的大海是一首无言的诗，而夜风是它深情的旋律。我在夜风的陪伴下，感受大海的宁静，享受这份夜幕下的深蓝的美。一气呵成，画完了威斯汀海边酒店。

人生偶尔也要体验一下奢华是怎样一种感受。

幸福的食堂人惊人？

与空空看海？ 梅 湾威斯汀海店吃自助

STINSHIMEIBAY

火山口蹲坑，画到树
上虫子 掉下来
撑伞
继续
涂。

火山口公园位于海南省海口市
离海口市区约20公里，园内及附
近有距今8千年至1万年间火山爆
发形成的火山群，是世界上最完
整的休眠火山之一。园区总面积：
108平方公里，主要景色有马鞍
岭，双池岭，仙人洞，罗京盘等。

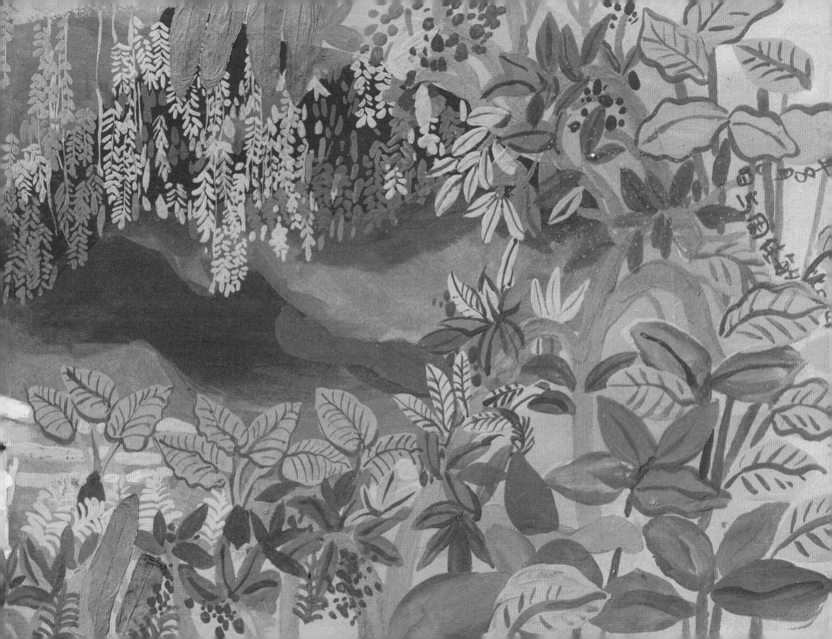

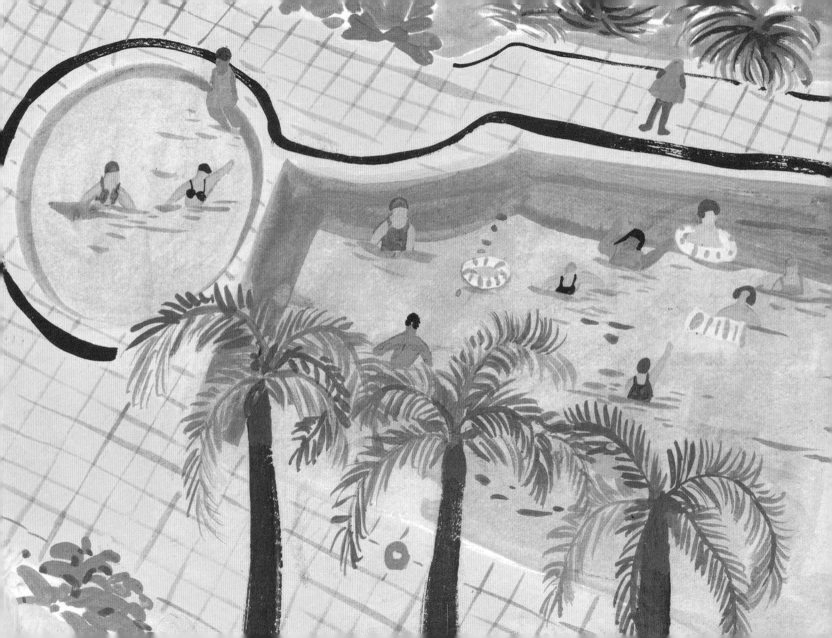

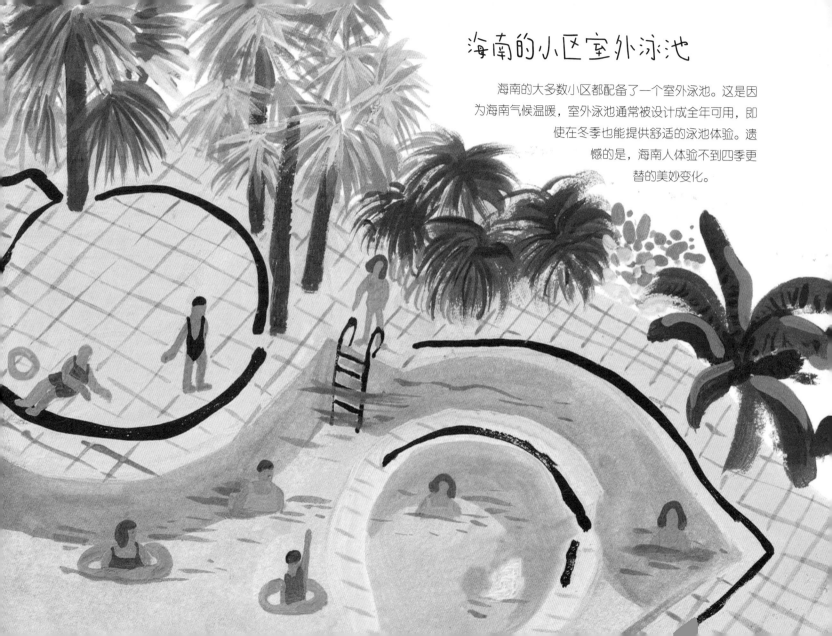

海南的小区室外泳池

海南的大多数小区都配备了一个室外泳池。这是因为海南气候温暖，室外泳池通常被设计成全年可用，即使在冬季也能提供舒适的泳池体验。遗憾的是，海南人体验不到四季更替的美妙变化。

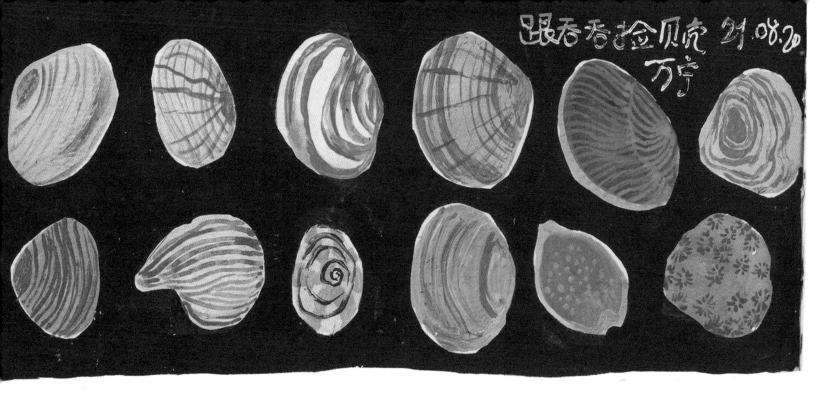

跟吞吞捡贝壳 21.08.20
万宁

吞吞

吞吞是嘉道理中国保育组织的成员，她个头矮小，身体里却藏着巨大的能量。保育工作这份活儿我是干不了，比如为了跟上长臂猿的作息时间，清晨四点起来去爬山；为了一组数据，可以起早贪黑工作。

"我们比你们多了一份保险，因为出差时常会有意外，不知道哪个意外就让你缺胳膊少腿了。但我热爱一切动物，我会把这份工作干下去。"吞吞说起来挺欢快，仿佛这些在我们看来非常危险的事情她已经习以为常。

吞吞有两只狗，两只猫，两只兔子，那只叫饼干的兔子是她在美国读书时领养的，回国的时候就一起运回来了。现在她在海南工作，又领养了一只被遗弃的仓鼠。我们去邦溪的前一天晚上，她给仓鼠买了空调，装好监控，这样即使在外地，她也可以控制房间的温度。

"做你的宠物也太幸福了吧。"我说。

直白又快乐的海南人

海岛生活的乐趣之一是所有的广告都很直白。

椰树牌广告：上小学妈妈叫我喝，上中学我自己喝，上大学我天天喝，白白嫩嫩，我从小喝到大。

台铃电动车广告：台铃就是好，坏了还能跑。

东风日产在海南的广告语：东风日产车好，关键是发动机好。

启辰广告语：我的男神开启辰。

最深入人心的是一个卖老鼠药的广告语：老鼠就死在旁边，老鼠死得快，老鼠死得多，老鼠走过，当场死，一分零六秒，120都救不了，不怕你老鼠多就怕你没有老鼠，老鼠闻到死光光，吃到死光光。

这就是简单、直白又快乐的海南人，今天过今天的日子，生活里总是充满欢乐，明天明天再说。

"我们海南人，外面的世界再怎样，那与我们都是无关的。"一个海口的司机大叔说。

在自己的世界里，慢慢生活。这就是海口。

想吃椰子鸡，跟佳敏找了一家苍蝇馆子，看起来会是很好吃那种。这家椰子鸡店地点隐蔽，位于一个停车场边上的小角落，没有特别大的门牌。去的时候四点半，巡视一周没找到老板，往门里头探望时，发现老板在床铺上睡着了，叫了几声没应声，我们又实在想吃。

"老板，来生意了，营业吗？"

老板继续躺着没应答。

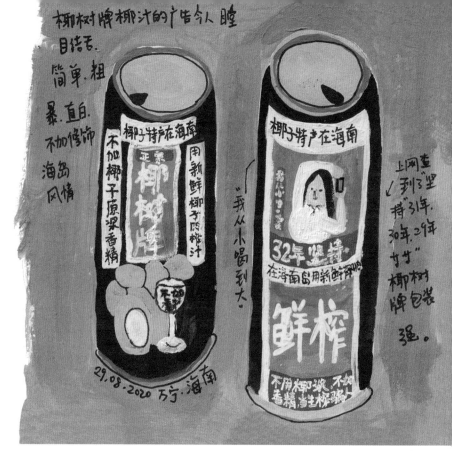

"老板，来生意了，营业啰！"我提高嗓门喊。

老板光着膀子翻了个身，迷迷糊糊地说："五点。"

"就差半小时了，老板，您看我们来给您做生意了。"

"不营业。"没想到老板说得斩钉截铁。

这就是海岛人的生活态度，该享受时绝不打工。我们只好骑车去市区的餐厅吃。

我的邻居杰森

我跟杰森做邻居很久了。

杰森是去年夏天的时候搬来的。他常常邀请他的朋友们来家里的小露台上小聚。在夏夜的露台，城里的风吹来，微微热，配上啤酒和可乐刚刚好。

杰森是个业余厨子，说他业余，是因为他的主职是英语教师。事实上，他的厨艺可以跟五星级大酒店里的大厨相媲美，他会做地道的意大利比萨、法国蜗牛、德国猪肘子以及特色的中国菜，而且分得出粤菜、川菜、鲁菜、江南菜等。这个美国人已经在中国生活了十几年。

有一天他邀请我们到他家阳台上吃他新研发的菜，就聊起天来。

"我小时候常常在家里头的院子里玩土，喜欢做饭，也喜欢不同的语言，所以我大学的时候学了西班牙语，主修是中文，后来我就来中国了。做饭这件事，一直都是业余爱好，不过似乎我的业余爱好做得还不错的样子。

"现在的小孩学的东西太多了，要学英语、学书法、学画画，太忙了，不过就是因为他们要学英语才让我在中国找到一份收入还不错的工作。恰好，我也喜欢教小孩子。如果能把我知道的技能教给他们就太好了。"

他谈起自己的爱好时，喋喋不休，浑身散发着喜悦。

杰森的社交平台晒的都是美食，图片很诱人。他在学中文的时候还特意去报了个学习中华美食的补习班。他曾经告诉我，他的愿望是开一家餐馆，然后教喜欢做饭的人做饭。

"你现在在教幼儿园的小朋友，你实现了教书的愿望，虽然教的是英语。你的厨艺又非常棒，将来开餐馆的愿望也可以实现的。"

能做自己喜欢的事情，恰好又能养活自己。想着人间这些美好，又觉得人间这一趟没白来。

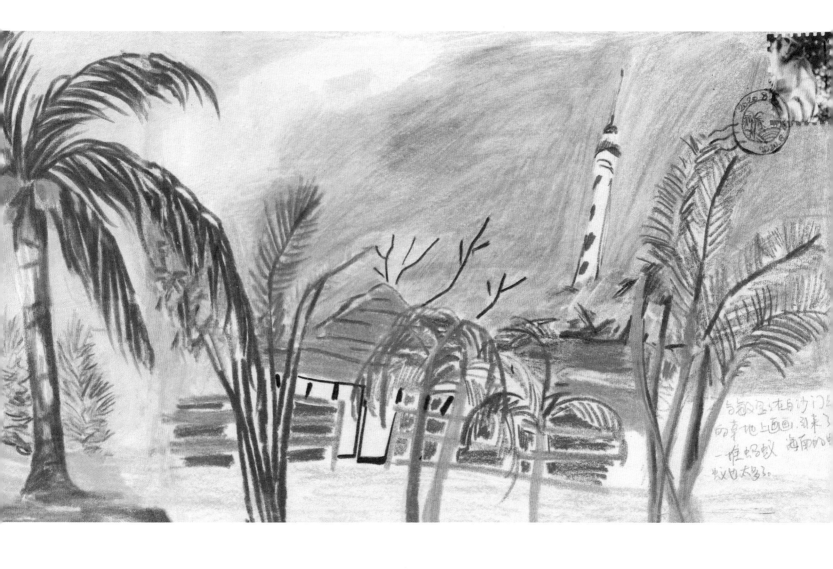

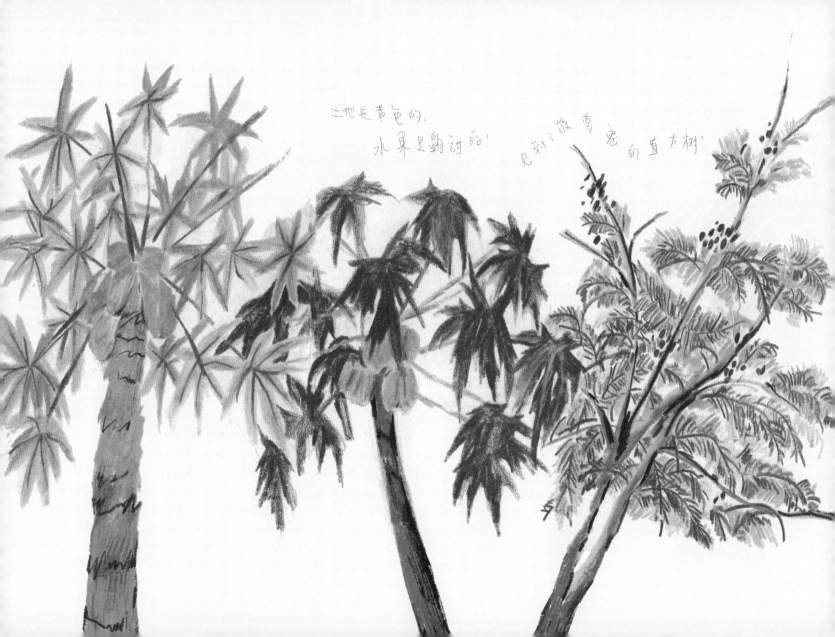

土地是黄色的、
 水果是顶甜的！ 见到了波萝蜜的真大树！

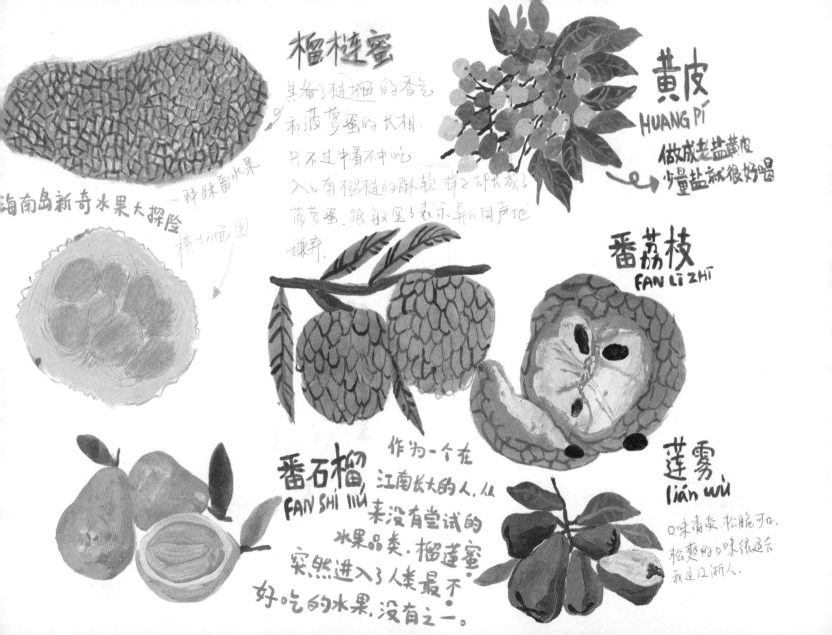

榴梿蜜

具备了榴梿的香气
和菠萝蜜的长相，
只不过中看不中吃，
入口有榴梿的酥软，样子却长成了
菠萝蜜。跟叙宝了表示异口同声地
嫌弃。

海南岛新奇水果大探险 —— 一种躲藏的水果
横十切面图

黄皮
HUANG PÍ

做成老盐黄皮
少量盐就很好喝

番荔枝
FAN LÌ ZHĪ

番石榴
FAN SHÍ LIU

作为一个在
江南长大的人，从
来没有尝试的
水果品类，榴梿蜜
突然进入了人类最不
好吃的水果，没有之一。

莲雾
lián wù

口味清爽，松脆如，
松爽的口味很适合
我这江浙人。

　　大理坐落于苍山洱海之间，白族古城古老而宁静，苍山雄壮而宏伟，洱海湛蓝而辽阔。这里吸引了一批不谙世事的艺术家，这些隐士们有着说不尽的故事。

大理扎染体验

与克克·卡卡·卷儿以及麓下的户外小分队一起
体验扎染。扎染出来的随机性特别高，有时候这种随机
制造的效果可以制造意效果想不到的美感。

也有时候，随意一点的人生有时候也会有意想不到的惊喜。

体验了一把当地的扎染技术

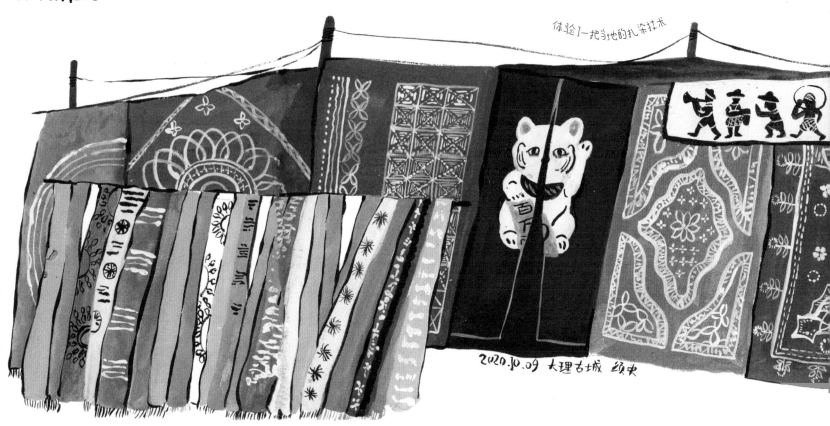

2020.10.09 大理古城 颂史

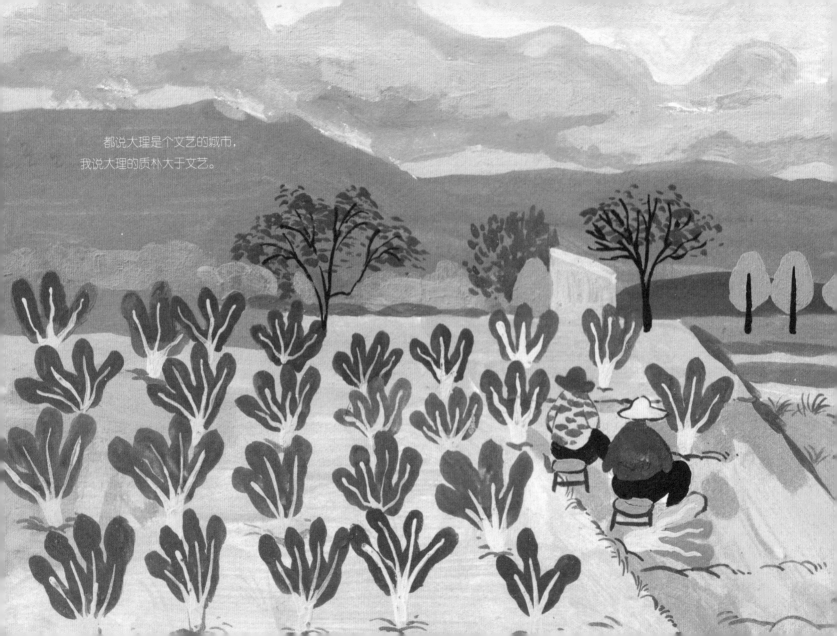

都说大理是个文艺的城市，
我说大理的质朴大于文艺。

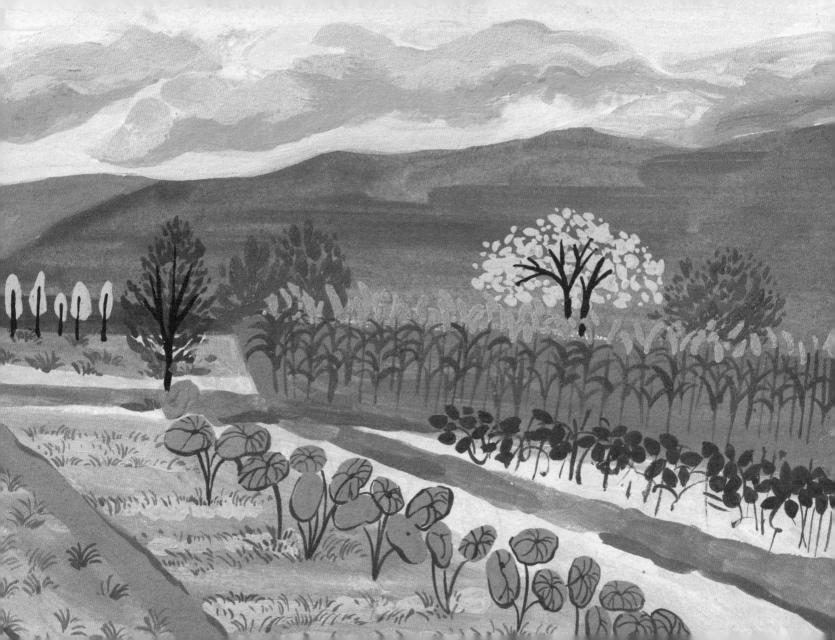

猫米花园的花开得浪漫，人生该有一段旅程像这花园一样浪漫得不切实际。

猫米花园
MOM GARDEN

2020.10.21. 猫米花园

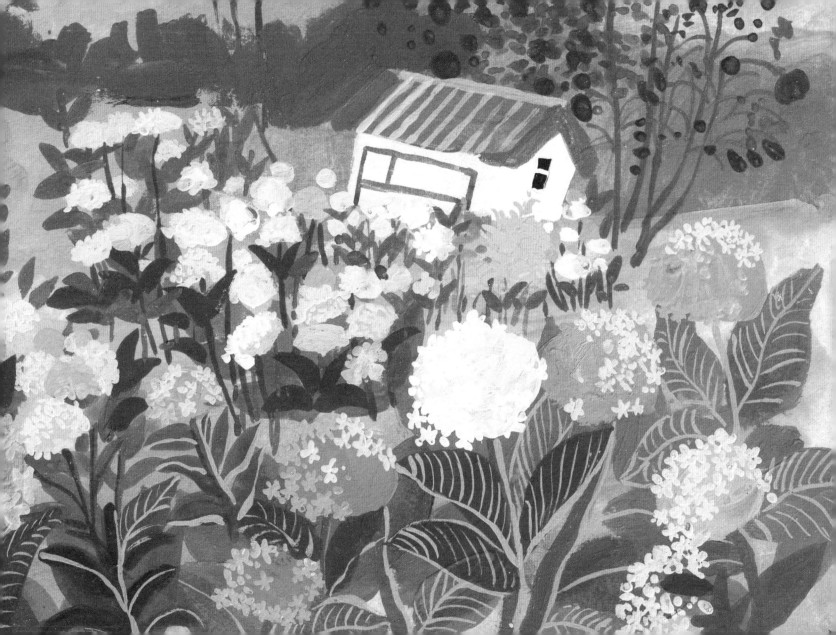

大理下凡猫

瓦猫用陶瓷制作造型为张大口的福瓦猫为造型面目狰狞的神怪。瓦猫的使用有一定的规矩.并不是有的屋檐都安置.如果自己家的大门正对着别的方向

有庙宇高房,或者正对一家人的房屋.就会认为不吉利.被城乡认为着.影响向自家的运.主宰神祸病或灾难.为此就在自家屋顶放一尊瓦猫.门和正堂屋瓦顶放一尊瓦猫.

大理·2020·10·09

他们在大理看云

我有很多朋友在大理,他们来大理是为了寻求一处世外桃源。

他们没有全职工作,在大理没有有人能找到一份高薪工作。他们是艺术家、设计师、作者、插画师、流浪者、歌手。现代世界的便捷之处是在互联网的帮助下,他们可以在任何时间、地点工作。

猪八三10年前来大理,在苍山脚下租下这个院子。他是设计师,把相来的村民房打造成了民宿。他养四只猫,每日与猫咪作伴,招待旅客,打理自己的院子,闲情雅致,也能悠然见南山。

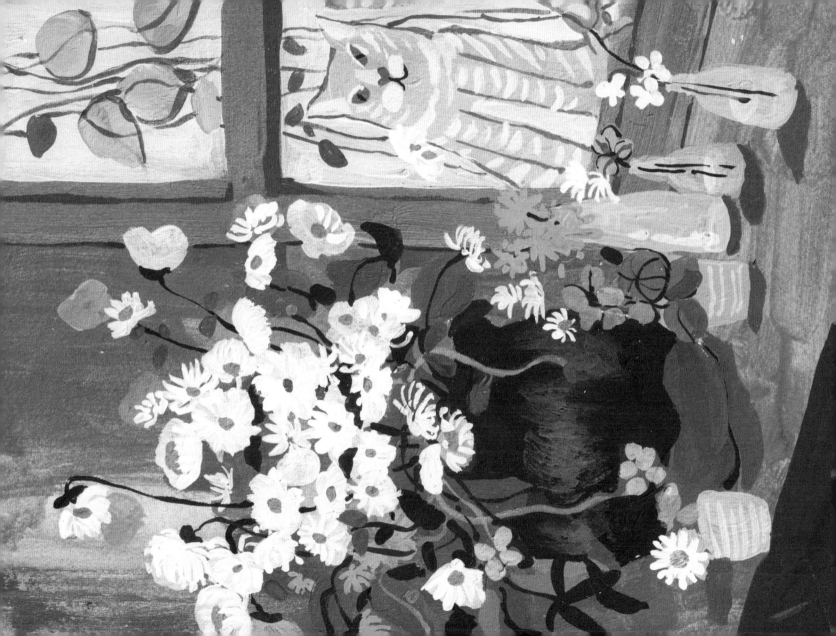

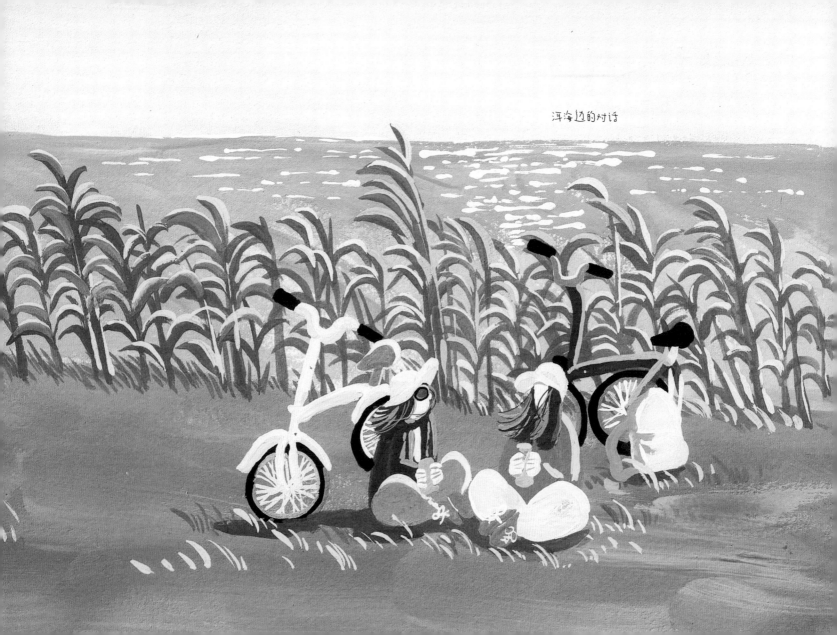
洱海边的对话

微小微小的小尘埃

罗是我在大理健身房认识的教练，个子不高，他并不觉得自己很帅，他穿背心的时候，肉眼可见，肌肉分明，但平时工作的时候会穿件宽松的工作服，就把肌肉遮住了，似乎也看不出是健身教练。

罗出生在贵州的大山里，很多人对贵州的大山有偏见，这种偏见带着傲慢与愚昧。

新冠肺炎疫情期间，健身房暂停营业了很久，小罗也就暂时失业了。有一天，我在楼下的小酒馆遇见他，他看起来倒是不难过，也不着急，一个人在露天地里喝汽水。他曾经跟我说过，喝酒、抽烟会对肝脏以及肾造成压力，身体会不好，锻炼效果就不会好，所以他只喝汽水，碳酸饮料进入人体，只要运动就可以对冲风险。

我跑过去跟他一起喝汽水，他跟我讲起自己很长很长的故事。罗17岁的时候就出来谋生计了。

"那年我17岁，其实还是想上学的，大专、技校都可以，但是我学习成绩不好，就去了一所搞器械做机床的学校，刚去的时候很开心，满怀期待地以为可以学很多东西，后来我发现这个做零件的学校是拉你去干活的，每天都让你干活，又只给你一点点钱，我当时想着，如果是这样，那我不如找个工厂，我去打工两个月学到的东西也

比在这里学到的多。后来我就想走，可这是一个封闭式学校，哪是你想走就能走的。于是有一天夜里，我就翻墙出去了。那个学校在山上，从学校到火车站要走两小时，当时我什么也没带，那是我第一次感受到精疲力竭是怎样一种人生体验。"

罗说起来的时候很专注。

"逃出来以后我又能干吗呢？那年我17岁，去找工作人家都不要你。于是我就回老家去了，几个月以后，终于到了法定年龄，我又出来了。"

"我不想靠父母。"他言语之间都是倔强。夜色里，有喝汽水的人拉起了小提琴。

"后来我去了宁波。我的第一份工作是去车间做衣服。那是2010年，我18岁，工资一个月1200元，我觉得1200元很多了，我住在厂里，吃饭一个月200元就够了。不过刚开始的时候做衣服也没我想象的那么容易，我车一件衣服几分钟，车坏了拆却要花上一整天的时间。旁边的阿姨们速度很快，我看着很生气，又很无奈，不过练习了两天就好了。我年轻，学东西很快。

"日子其实挺单调的。我20岁到23岁那段时间里，整个人都是抑郁的，那种感觉很绝望，没有出路。你知道我出生在贵州，辞了车间的工作以后，我在宁波找不到工作，只要我一拿出身份证他们看到贵州，就不要我，后来我真的去找那种最烂的厂，我就想着，那厂已经这么烂了，总要我了吧。结果还是没能选上，对贵州的山里出来的，大家都有偏见。这世上哪有什么公平可言。

"后来好不容易找到一份工作，跟车衣服差不多，是做零件。当时我发小也在宁波，有一天他联系我，说自己手头没钱，需要借300块，我没多想就借给他了。当时哪有现在转账这么容易，借个钱还要去银行汇款，我得向工厂请假。借了一次以后，第二次他又来问我借，这次是500，我也没多想，也借给他了。第三次的时候，他借的更多了，他把这件事当成理所当然，不借都是我的错。那个时候我得了肺炎，情绪一直不好，去医院需要花钱，还要停下手里的工作，我就硬撑。我家到厂里只要20分钟的路程，而我半年没回家，我也不知道那时到底怎么了。绝望的时候，我就能理解那些抑郁症患者了。

"人生啊，原来就是痛苦的，没有意义的。有钱的人，有荣誉的人，在这个茫茫大千世界里，都是渺小的存在。假如有一天我不存在了，这个世界并不会因为我发生什么改变。我那时候就在想，我活着的意义到底是什么。结论就是没有意义。

"我们生活在社会最底层的人是没有出路的。那段时间除了绝望还是绝望。当时我唯一没有放弃的就是每天20个俯卧撑，让我觉得我真实地活着。"

罗说得全神贯注，我只能静静听着。

"你别看我现在讲话这么顺，我以前有口吃，工作很容易遭嘲笑，有段时间我每天拿着报纸去念，从头念到尾。后来口吃好不容易好了。所以我是在这样一种高压的环境下成长起来的。

"有一天，我在新华书店逛的时候，看到乔布斯的头像挂在那里，那个时候我并不知道那是乔布斯。很神奇，心里突然有什么东西被改变了，我看着那个老头就想，他凭什么可以在公众面前露脸？后来我就去读他的传记，我不爱在学校里念书，但是我很喜欢看'野书'。我从来都不觉得学校里的考试是对的，那些让你揣测作者要表达什么情感的题目，都是有问题的，每个人都会有自己的看法和见解，他们凭什么拿一个标准答案去衡量，很多事情都没有标准答案的。后来我知道乔布斯出名是因为他改变了世界。但是我没有那个能力呀，我能做到不被世界改变就很好了。

"我又不帅，也不高大，跟其他的健身教练比起来似乎完全没有优势。我第一次去健身房工作的时候，他们都不让我教，让我去卖卡。还嘲笑我销量不够，后来我就想着只要每次比上一次好那么一点点就够了。当我每次朝着'好一点点'的目标进发的时候，发现结果又比'好一点点'好了很多。那个时候就会觉得生活好像也没那么糟糕。"

旁边喝汽水的音乐家们已经换了很多首歌曲，罗还在讲，仿佛已经很久没跟人聊过天了。"我不停地对生活做减法，想要把生活精减到最简单，每天吃饭、锻炼、吃饭、锻炼，奇妙的是我可以真切地感知到那些本来就存在于身体里的东西了，运动可以让我快乐起来。怎样在一个没有意义的人生里找到一些有价值的东西，可能只有运动了。"我听着，很想跟他分享自己觉得人生有意义的那几个高光时刻。

"虽然我也常常觉得人间痛苦，但是我曾经确实也有过几个高峰体验的时刻。比如说，看到了我喜欢的作品的真迹时的激动，跟喜欢的男孩做美妙的事，看现场球赛时热血澎湃的心情，出去旅行的时候以为自己走入了电影里场景。尽管那些时刻都很短暂，但那些就是生命里很有意义的事。"

他喝完瓶子里的最后一口汽水，眯起眼睛跟我说："谢谢你的倾听，我锻炼去了。"看他一点一点被灯红酒绿的城市包围，我也把剩下的汽水喝完了。

茫茫人海中，我们也只是这大千世界里的一粒微小尘埃。耳边响起了这首歌：

想要征服的世界，始终都没有改变，

那地上无声蒸发我的泪，

黑暗中期待光线，生命有一种绝对，

等待我，请等待我，

直到约定融化成笑颜

……

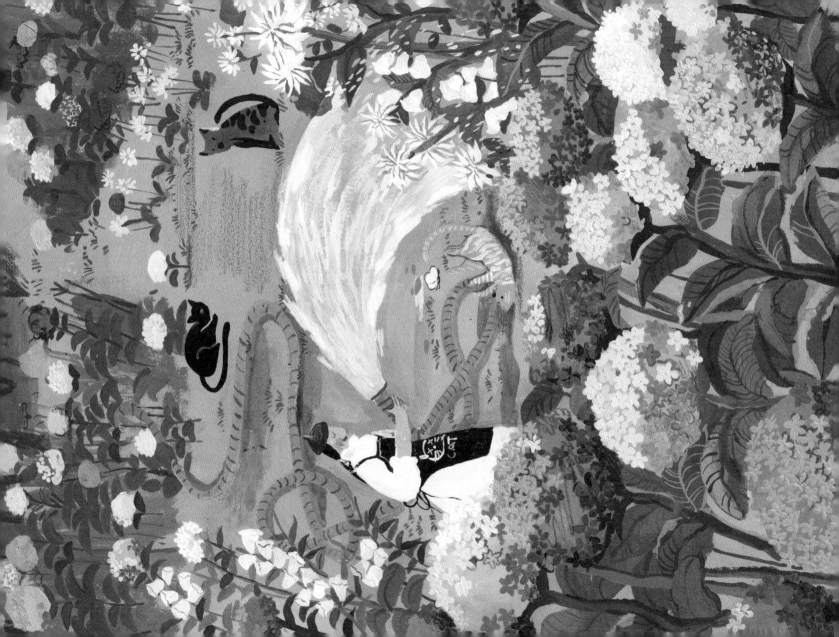

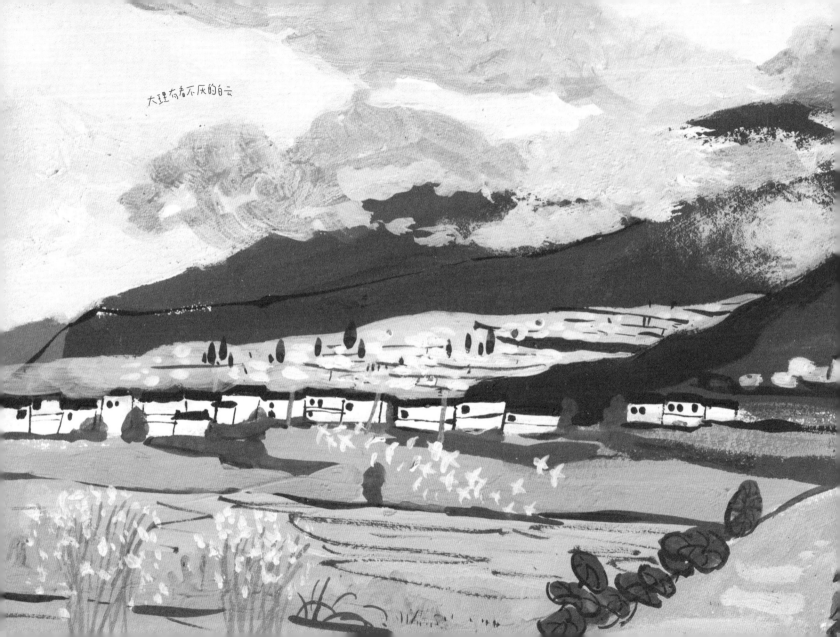

大理有看不厌的白云

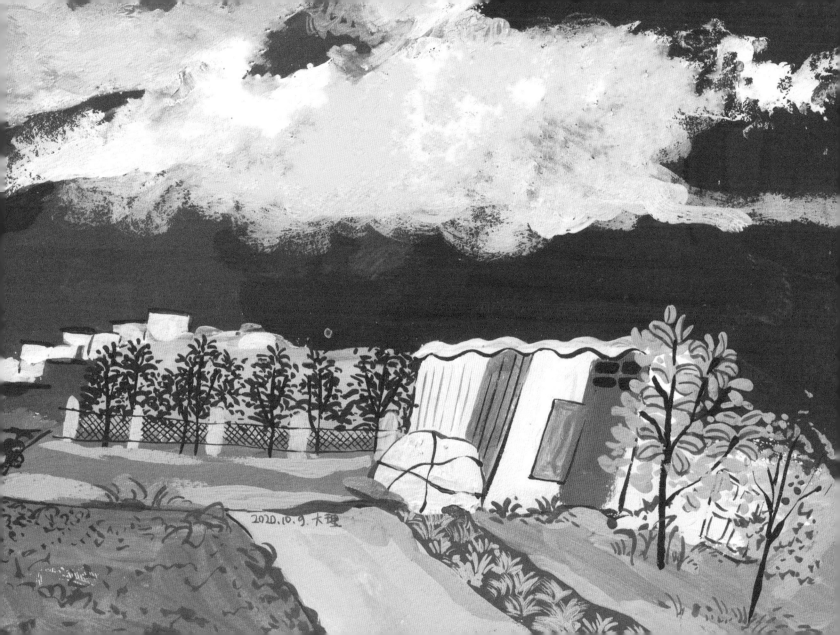
2020.10.9.大理

猴哥

人间有很多意外，或者说人生就是由意外组成的。至少猴哥的人生是这样的。

猴哥是我住在大理时的室友兼二房东。朋友们叫他猴哥，因为他的网名叫火烧猴，带上火烧是因为他喜欢吃火烧，加上他属猴，火烧猴的名字就这样产生了。

猴哥是一个产品设计师，具象的立体思维让他不仅能组装家具，还把家里的木工活儿都做了。

刚搬来大理的时候，他租了一个毛坯房，空空荡荡。一周后，他从自己的工厂里调来了一些家具零部件，在空空的毛坯房里搞组装。客厅的音箱是他自己组装的，厕所的洗脸台是他自己组装的，床和衣柜也都是他自己组装的。他把家里的客厅打造成了一个像模像样的工作室。

闲的时候他去钓鱼，去雪山滑雪，日子过得很舒适。

我以为他生活得潇洒自在，无拘无束。

"人生嘛，总还是充满惊喜，有时候是惊吓。"

猴哥年轻的时候在澳大利亚生活了十年，为了出入境和出国旅行方便，他直接把中国国籍换成了澳大利亚国籍，这样在澳大利亚的时候就不必每年都去办理新签证。不巧的是刚换国籍的那一年，家里出了事，回来处理完事情以后恰好赶上新冠肺炎疫情，就再没去过澳大利亚，他决心在国内生活，正好可以陪伴年迈的老母亲，不过，现在他得每半年更新一次签证。

"感觉我的人生就是在为签证奔波。"有一次他吐槽起自己来。

因为很多朋友在大理，他就搬来大理生活了，租了现在的房子，准备把母亲也接过来生活。哪想到房子准备就绪后，妈妈突然不想来了。

"我妈妈还是喜欢老家。可能老年人都喜欢待在自己生活了一辈子的地方。但是我合作的公司在大理呀，我得在大理待着，工作。"

于是他在大理定下，跟房东签了几年合同。

签完房屋合同后没几天，猴哥的公司出了问题，他跟公司出了点矛盾，再后来公司就散了。母亲身体不好，他又急急忙忙赶回老家去。那段时间他老家暴发了大洪水，他又被困在了老家。

哎，人生这把算盘，还来不及打，底盘就先散了。

他再回大理是一年以后的现在，前两天他告诉我，他的一个好哥们，因为压力过人，患了绝症过世了。他很悲痛，悲痛的情绪持续了两个多月，他才恍惚觉得自己缓过劲来。

"也不知道下一个坎儿是什么？"他说起来的时候有点打趣的意味，"你知道生活在陌生城市最大的好处是什么吗？"

"是我可以时时刻刻感受到自己的渺小，没有人会关注到我，发生意外的时候，也没有人对我品头论足，没有同情，没有怜悯，最后人就活成了这钢筋混凝土。但我仍然好好活着。"他说的时候字句坚定。

大迟朋友的家，设计师是猪小三。家具是用拆下来的老门、树藤、板权、易拉罐等废物重新组装而成的。角角落落都显露着一个设计师的审美。

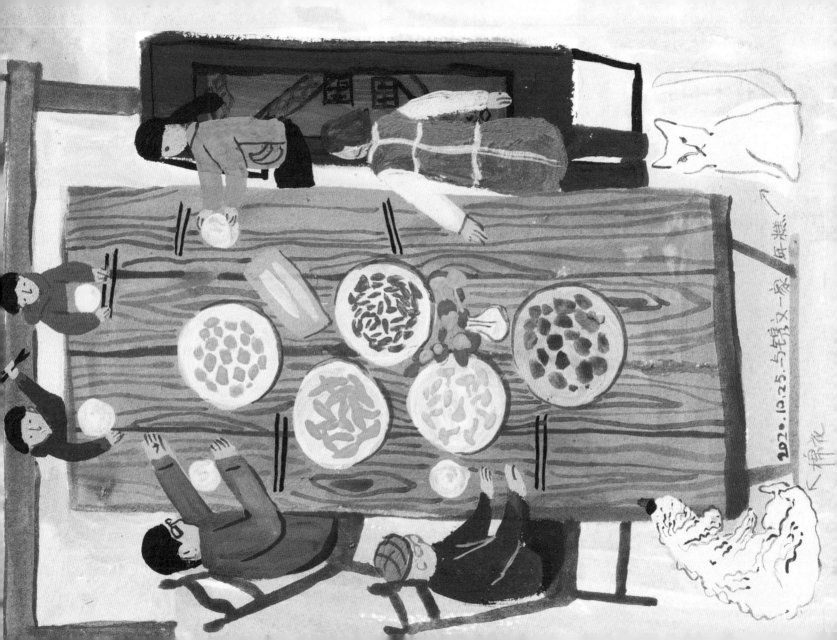

2020.10.25.与锦文一家/年糕/

K·棉衣

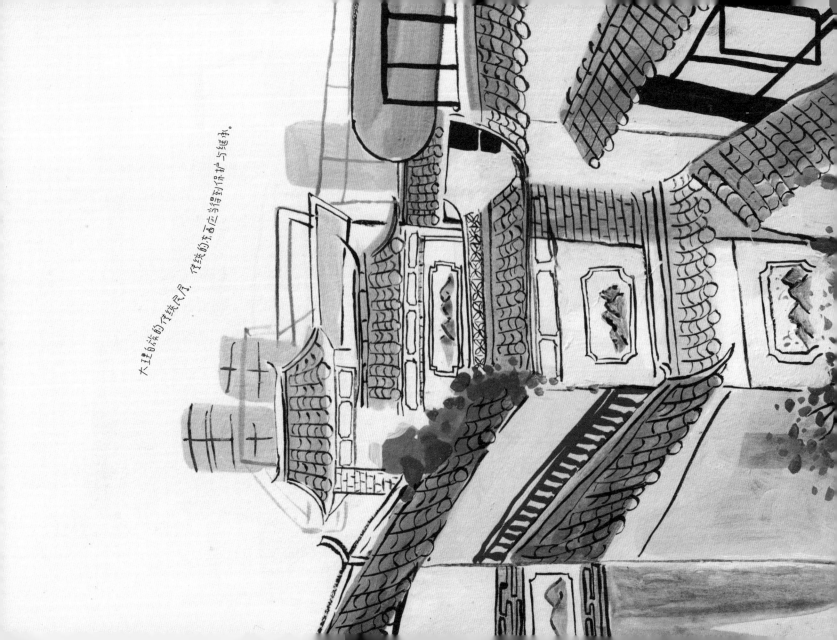

大理白族的传统民居，传统的东西应当适当得到保护与继承。

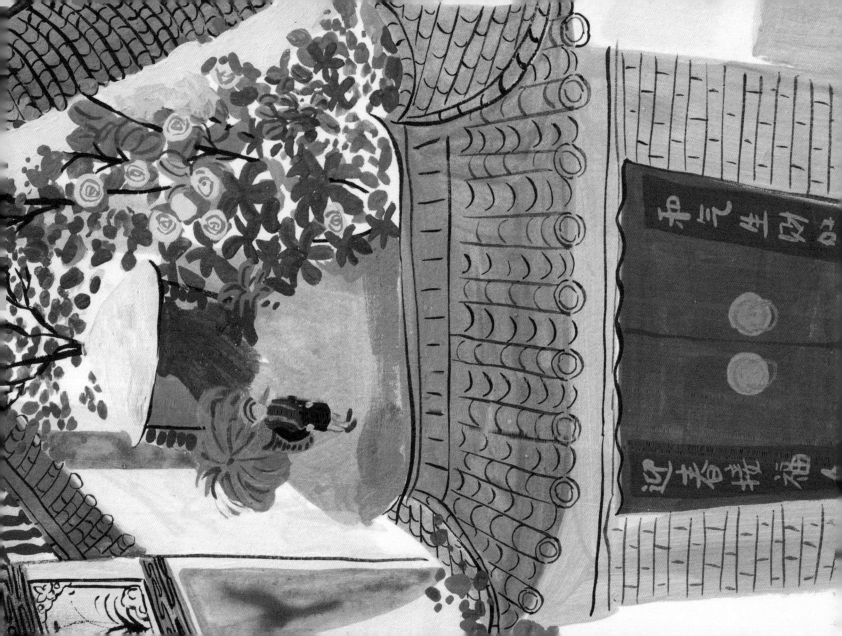

图书在版编目（CIP）数据

一个人的小世界 / 须臾著绘. — 北京：中国轻工
业出版社，2024.4
ISBN 978-7-5184-4715-2

Ⅰ.①—… Ⅱ.①须… Ⅲ.①插图（绘画）—作品集—
中国—现代 Ⅳ.①J228.5

中国国家版本馆CIP数据核字（2024）第044139号

责任编辑：郭挚英

策划编辑：刘忠波 郭挚英 责任终审：高惠京 整体设计：董 雪
排版制作：知壹文化 责任校对：朱燕春 责任监印：张京华

出版发行：中国轻工业出版社（北京鲁谷东街5号，邮编：100040）
印　　刷：天津裕同印刷有限公司
经　　销：各地新华书店
版　　次：2024年4月第1版第1次印刷
开　　本：787×1092　1/16　印张：14.25
字　　数：205千字
书　　号：ISBN 978-7-5184-4715-2　定价：98.00元
邮购电话：010-85119873
发行电话：010-85119832　　010-85119912
网　　址：http://www.chlip.com.cn
Email：club@chlip.com.cn

一次次地分手。

Separarsi una volta
dopo l'altra.

生命中的每一次遇见
都不是偶然。

Ogni incontro nella vita
non è casuale.

再遇见新人。

Incontrare nuove
persone di nuovo.

生活里有很多无可奈何。

Nella vita ci sono
molte cose inevitabili.